活起來！
最強漫畫故事講座

打造人物性格、強化劇情架構，新手都能駕馭的不敗創作法！

漫畫教室海豚MBA講師
田中裕久 —— 著

陳美瑛 —— 譯

U0047935

前言

　　拿起這本書閱讀的各位，或許有人已經興起畫漫畫的念頭，也或許有人早已經開始動筆了。「漫畫」這項娛樂在日本有著獨特的發展性，也早已普及到世界各國。在日本國內，從小朋友到大人都愛看漫畫，也成為國人非常普遍的嗜好之一，而且再經過數十年之後，這樣的嗜好應該也會普及全球各地。在日本這個已開發國家中，有許多刊登連載漫畫的雜誌，漫畫內容也不斷進步。

　　相信各位接觸了這些精彩的漫畫作品，自己也想提筆一試吧。

　　然而，當自己實際提筆時，卻無法畫得跟職業漫畫家一樣。這時你心中可能會產生各種不同的疑惑，例如「我能畫故事中的角色，但是卻寫不出漫畫的故事情節」、「開始畫還好，但總是無法完成一部作品」等等；已經稍微習慣畫漫畫的人也會有不同的問題，例如「人物顯得僵硬，無法畫得栩栩如生」、「畫出來的成品感覺似曾相識」。

　　本書就是針對因漫畫角色・故事情節感到苦惱的人為對象而出版。另外，無論你是想開始提筆畫漫畫的人，或是離職業漫畫家就差那麼一步的人，本書也將徹底說明短篇漫畫的創作方式，協助你更上一層樓。

　　本書的概念是「把困難的部分分解成簡單易懂的元素」。創作複雜的漫畫故事時，特別困難的部分在於創造具有魅力的角色，以及影響該角色的故事情節。本書主要針對這兩點，分成「角色」、「企劃」、「故事大綱」、「演出」等四章，計十六個單元，以簡單易懂的方式為各位說明。

　　各單元的說明都是以筆者經營的漫畫教室的講義內容為本，同時以學生或畢業生的範例作為說明；每單元的結尾都有歸納內容的【Point】與實際動手練習的【WORK】，請讀者務必確認每單元的重點，並且實際動手練習看看。

　　若本書對於各位的漫畫創作有任何幫助，筆者當深感榮幸。

<div align="right">田中裕久</div>

Contents.

序言
······

本書是專為漫畫的故事創作而編寫的說明書。在進入正題之前,將先說明製作漫畫時的思考方式、如何分級以及本書的構成。

序言 01

如何創作精彩的漫畫故事

拿起這本書閱讀的讀者中，或許有人腦中已經興起畫漫畫的念頭，也或許有人早已經提筆創作，但希望自己的作品內容更加精彩。在進入正題之前，讓我們先來檢視一下製作漫畫的流程，思考創作精彩漫畫的真正意涵。

成功的人與失敗的人

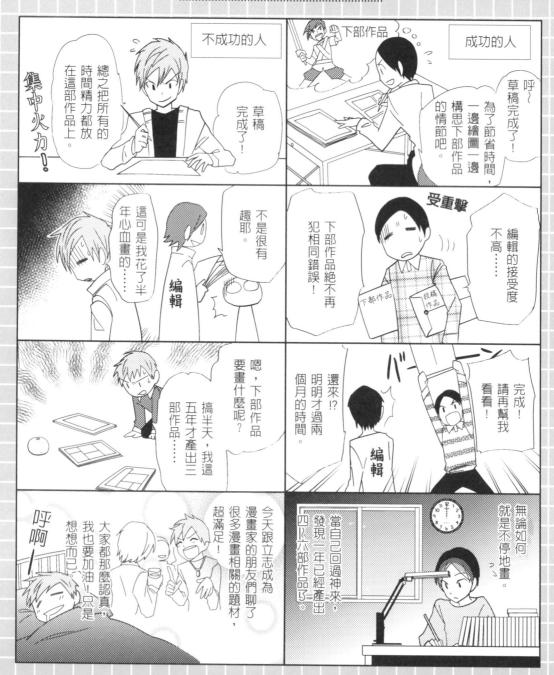

9

漫畫創作是無限的循環

我們的目標是為「漫畫」這項在日本有著獨特發展性，同時也普及到世界各國的娛樂創作更多作品。由於是娛樂作品，所以不僅要透過作品娛樂身邊的親友，也必須讓不特定的多數讀者從中獲得歡樂。

透過漫畫作品娛樂朋友以外的讀者，這是極為困難的任務，不過，唯有達到這個目標，才稱得上是一部精彩的漫畫作品。

那麼，該怎麼做才能製作一部成功的漫畫作品呢？

【入門者與專家的創作工程完全相同】

首先，讓我們來看看一般的漫畫創作流程吧。

一般的漫畫創作流程
① 角色設定
② 企劃
③ 故事大綱
④ 落版・分頁大綱・台詞
⑤ 分鏡
⑥ 草稿
⑦ 描圖
⑧ 塗黑・塗白
⑨ 網點處理
⑩ 最後修飾

大致區分的話，①～⑤是與故事創作有關的作業，⑥～⑩則是與繪圖（畫）有關的作業※1。

本書將會以前半的①～⑤部分為主，說明故事創作的重點以精進各位的作品。

【無限循環的向上提升】

創作是不斷向上提升的無限循環。初級生光是為了完成這樣的工程就耗費了所有的精力，稍微習慣創作漫畫的中級生則應該感覺輕鬆一些，至於高級生面對這樣的漫畫工程，應該就像是呼吸一樣的自然吧。

人類這種生物如果進行自主訓練，無論從幾歲開始都能夠成長※2。透過無數次的重複訓練，相信各位也能夠在不知不覺中從初學者進步到中級生，乃至於到高級生。

品。其實仔細想想，無論是剛開始畫漫畫的初學者或是職業漫畫家，基本上都是以相同的工程創作的。

初級生與高級生的不同點只是在於重複工程的頻繁度，以及是否已經學會創作故事的技巧而已。

最重要的是，各位要不斷重複這樣的製作過程（也就是創作許多作品），親身體驗每項工程中應該做的各項工作。

【※1 創作故事的順序】
① 角色設定、② 企劃、③ 故事大綱等三項，會依照情況改變先後順序，有時候會先想出故事的高潮畫面，也有時候是先想到故事的高潮畫面。大部分的情況是腦中同時浮現各種不同的構想。

【※2 作者的年齡與漫畫】
作者的年齡與漫畫感的問題。一般認為少年漫畫或少女漫畫由年輕的作者來畫比較好，因為作者年輕就出道的話，會有較多的成長空間；另外年輕讀者對於年齡相近的人所畫的內容比較容易產生共鳴。

不過，多數漫畫家推出代表作時都是在三、四十歲之後。所以，就算推出作品時年歲已高，也還是有機會成為漫畫家。只是，當自己與讀者的世代不同時（特別是年輕族群），請務必意識到代溝的問題。年長的人勉強編出小故事以迎合年輕人等做法，通常都會導致作品變得無趣。

製作漫畫的分級

這世上有許多精彩的漫畫作品，但初級生很難一下子就畫出足以刊登在商業誌上的精彩作品。創作漫畫依著經驗值的不同，層級也有所不同。瞭解自己的層級，從適合自己的創作方式開始做起吧。

第一部作品尚未完成之前，不進行第二部作品

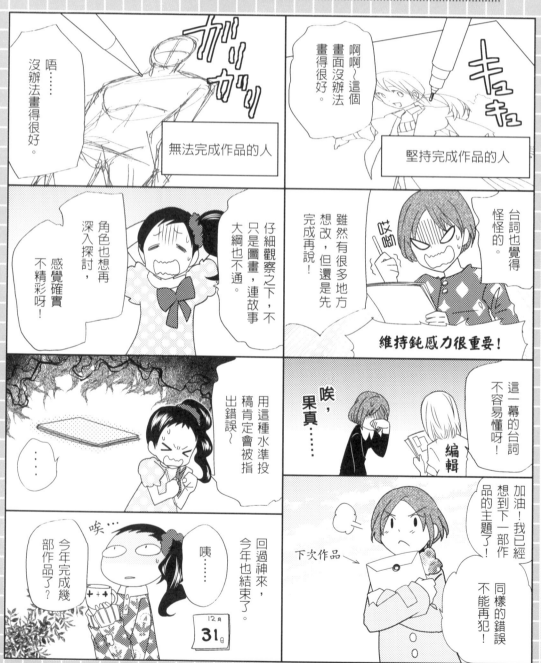

不同級別，目標也不一樣

本書根據立志成為漫畫家者的經驗值，分為「初級生」、「中級生」、「高級生」，並且依照不同級別進行說明。雖然每個人的情況各有不同，不過一般的分類標準大致如下。

・初級生……完成作品 1～3 部
・中級生……完成作品 4～10 部
・高級生……完成作品 10 部以上

之所以如此分級，是因為依著經驗值的不同，漫畫的創作方式也會隨之改變。

【初級生】

基本上就是腳踏實地以完成作品為目標，不要被無謂的思緒擾亂，例如，「畫這種東西，會不會被讀者嘲笑？」、「投稿這部作品好嗎？」等，無論如何就是把所有的精力集中在完成作品上。

【中級生】

請稍微考慮一下讀者的接受度吧。例如，「不是朋友的其他讀者看到這部作品時，是否真的覺得有趣？」、「這個故事會不會很普通？」，可以開始慢慢思考完成作品以外的其他要素。幸運的話，或許就會在這個階段獲得商業漫畫誌每個月舉辦的新人獎呢。

【高級生】

到達這個級別為目標。例如，一邊思考「這個企劃是否具有個人風格？」、「這個作品值不值得花時間畫出來？」，一邊看的作品為目標。

完成作品確實看到成果。當你達到這個級別時，很容易出現一些狀況。例如，「很難產生有趣的構想，一晃眼才發現已經半年沒動筆了」、「責任編輯還沒給我OK的回覆，所以已經有半年的時間停留在分鏡階段動彈不得」。如果受制於現實情況而無法完成作品，將無法以健全的心智狀態進行創作，所以要以一年完成四部精彩作品為目標。

專欄　會欣賞卻不會畫的人

經常看漫畫而立志成為漫畫家的人當中，有許多人永遠無法完成第一部作品。這是因為他們能夠清楚分析作品，所以看待自己的作品時怎麼看怎麼不滿意。

確實，與資深、優秀的作家相比，自己的作品或許看起來拙劣，不過，如果不完成第一部作品，就無法進行第二部作品。在完成第三部作品之前，經常保持「鈍感」是必要的。

另外，不曾畫過漫畫的人，建議先從兩頁的漫畫創作入門。就算是兩頁漫畫，只要一開始動手，至少你就能夠體驗角色設定・企劃・故事情節・演出等所有必經的過程。就算故事不精彩也沒關係，無論如何都要完成作品才行，接著畫四頁、八頁、十六頁等，逐漸增加頁數，慢慢習慣畫漫畫的各項作業。

序言 03

本書的使用方法

無論類型或風格為何，只要是畫漫畫的人都可以參考本書，因為本書出版的目的就是希望能夠成為創作故事的參考手冊或教科書。無論何時，哪種類型或設定，都請務必運用本書創作出精彩的作品。

隨時隨地都要在腦中構思

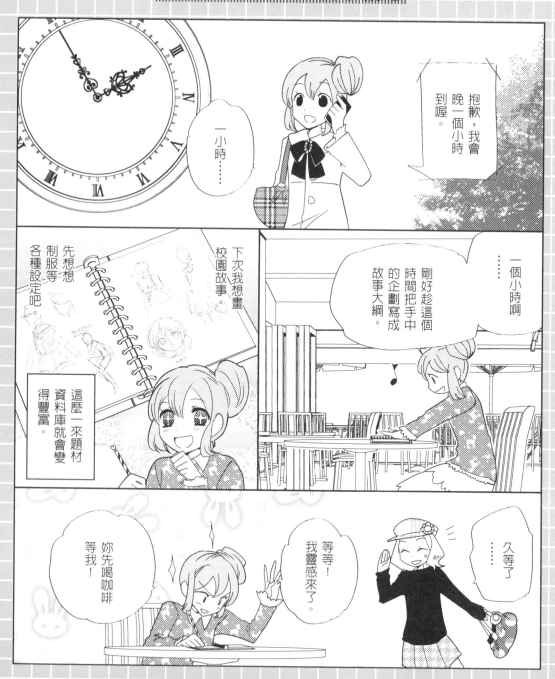

抱歉，我會晚一個小時到喔。

一小時……

……一個小時啊

剛好趁這個時間把手中的企劃寫成故事大綱。

下次我想畫校園故事。

先想想制服等各種設定吧。

這麼一來題材資料庫就會變得豐富。

……久等了

等等！我靈感來了！

妳先喝咖啡等我！

創作故事的參考手冊

【本書的結構】

本書內容主要是針對漫畫製作工程中的故事創作部分依序說明。

整本書共分為四章，每章各以四個單元組成。

在第一章中，將針對目前漫畫界非常重視的「角色設定」詳細解說。請各位務必透過本章，學習精彩漫畫作品所必須具備「充滿原創且具有魅力角色」之創作方法。

第二章則是學習「企劃」的撰寫，企劃是運用角色產生生動有趣的故事情節之主要核心。目標是以約二百字左右的短文，歸納整理漫畫的設定或大綱，並在其中穿插精彩且具可看性的元素。

第三章將說明「故事大綱」，所謂故事大綱就是以短文歸納說明整個故事情節的發展。請透過本章學習如何完整地寫出故事大綱。

在第四章中，將說明分鏡呈現故事「演出」時需要注意的重點。讀者將可在本章學習如何把複雜的分鏡確實整理排序。

透過四章十六個單元，清楚瞭解創作漫畫故事的各項工程，並且親身實踐，相信各位一定能夠透過這樣的學習，完成一部「經過縝密思考的漫畫作品」※1。

【本書的特色】

創作不可能透過一本深奧、完全以理論說明的完美手冊來完成。

不過在創作中，有許多部分是能夠以固定模式完成的。本書就是把能夠模組化的部分徹底化為清楚的步驟，確實做到這點之後，接下來討論創作本質或是進行更深入的探討時，就能夠居於引導的位置。

雖然這樣說有點籠統，不過我現在認為一般製作精彩的短篇漫畫時，以八成固定模式（步驟）加上兩成原創（個人風格）的比例是足夠的※2。

以前有人形容我的教學方法是「正向的機械式」做法。我認為依循固定模式製作這八成內容時，機械性的做法是必須的。當然，另一方面，原創、只有自己能做到的部分也絕對是必要的。這兩部分必須做到黃金比例的分配，這在創作·漫畫創作上是很不容易的。本書也打算針對模式與原創之間的分配進行深入的探討。

甚至，本書可以從頭到尾讀過一遍，也可以當成辭典使用。建議各位先從頭到尾讀過一遍，將來在創作漫畫中遇到困難時，請回頭閱讀相關的章節。相信本書一定能夠幫助你解決問題。

【※1】經過縝密思考的漫畫作品

所謂經過縝密思考的漫畫作品，誇張點說，就是劇中人物說出口的每句話都是有憑有據的。例如主角兩眼瞳孔的顏色為什麼不一樣？假如連這也有理由或根據的話，就算是被用爛的題材也沒關係。反之，就算作品採用了罕見的題材，如果沒有憑據，那就是「作者個人的想法」。職業漫畫家會思考後再創作漫畫。請各位也務必根據自己的思考與策略，創作出「經過謹慎思考的漫畫作品」。

【※2】模式與原創

這個比例完全是根據我個人的感覺所訂，各位參考即可。模式與原創的比例分配依著領域、風格的不同而有所變動。請各位找出適合自己的做法。

第 1 章

角色設定

與其他娛樂作品相比,漫畫這種類型的作品特別重視角色設定,市場上也充滿著以漫畫為本而製作的周邊商品。若想畫出精彩的漫畫作品,首先就必須創造出具有鮮明性格的角色。在本章中,讓我們一起學習如何創作漫畫角色吧。

Lesson 01

請記住角色設定的模式

在漫畫作品中，有許多「原創且充滿魅力的角色」。其實角色設定有著固定的模式，請先學習漫畫角色的基本模式吧。

漫畫角色是真實的朋友

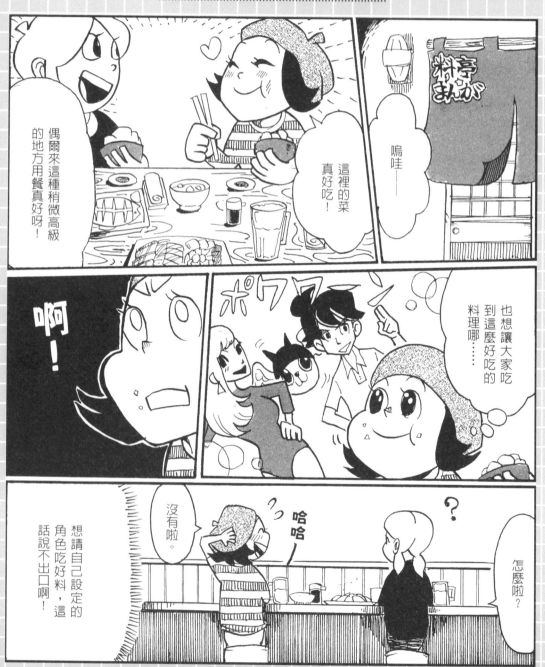

記住漫畫角色的基本模式

【角色有八成是根據基本模式產生】

具有吸引力的漫畫裡一定有具有魅力的漫畫角色。過去受歡迎的漫畫作品，其角色幾乎都是「原創且具有魅力」的。編輯拚命想找的就是能畫出這種角色的作者。那麼，要如何創作出這種的漫畫角色呢？

我認為漫畫角色是以八成模式加上兩成原創（作者特有的風格）構成。「原創」是最終的型態，任何一部漫畫都是以相當高比例的固定模式組成，而這八成的固定模式部分，就是其餘兩成原創部分的基礎。

【漫畫角色的模式有六種類型】

在漫畫作品中出現的角色，基本上能夠分為以下六種類型。

①少年漫畫的經典角色
②普通但是溝通能力強的角色
③普通而且溝通能力弱的角色
④奇特型角色
⑤天才型角色
⑥敏感型角色

①～③是適合主角的類型，④～⑥則是適合配角的類型，細節容易後詳述，請各位先在腦中記住這六種角色類型。

在這裡最重要的是「完全複製模式」。一部好的漫畫作品之所以具備原創元素，是因為能夠複製這六類角色的緣故。

我這十年來看過許多立志成為漫畫家者的創意與作品，偶爾會發現創作出「充滿原創性角色的人」。只是通常這樣的人只能畫這個角色，缺乏能夠因應編輯要求的修改能力與彈性。如果希望能夠與編輯對話※1，首先就必須學會漫畫特有的語法，記住角色的固定模式，也能夠有效提高因應修改的能力與

彈性。無論有多少種模式，日後都能夠打散、重塑，而形成自己特有的風格，所以請先記住漫畫角色的基本模式吧※2。

【※1】與編輯對話

編輯最喜歡跟「會思考且立志成為漫畫家者」共事了。在現實世界中，我們不見得需要多話，不過對於編輯的提問則必須能夠確實回答。

漫畫家與編輯的理想關係是，兩人透過對話討論不斷產生更好的構想，好點子也不斷延伸擴大。若想要與編輯進行具有建設性的討論，本書所網羅的主題應該提供了最低限度的資訊。

【※2】配一個責任編輯不是投稿的目的

當我們非常想要獲得成果時，很容易會以得獎，也就是以「得獎後配一個責任編輯」為目的。不過，得獎或是配一個責任編輯之前，更應該要求做出高品質的原稿才對。

因此，如果以配到一個責任編輯為目標，通常後來的漫畫路都不會太順利。各位真正的目標是創作不特定多數的讀者看了後覺得精彩的漫畫，在商場上來說，就是創作暢銷漫畫。如果以此為目的，你就會明白獲獎或是配一個責任編輯，只不過是創作過程中的其中一站而已。

適合主角的三種角色設定

一般人無法做到的事、抱持著堅定的信念，也通常會演出令人讚嘆的名場面。

另一方面，這樣的角色也具有逗趣（反差）※4的一面。還有，如果角色設計得好也夠精緻的話，也會成為「暢銷」的公仔商品。

再者，「少年漫畫」這類型的漫畫也真的很特別。其他的故事類型是根據現實的因果論構成故事情節，這類型漫畫的角色情感流露方式則截然不同。簡單歸納來說，這類型的作品就是「把作者強大的熱情貫注在主角身上，並且透過故事情節與讀者共享這樣的熱情」※5。

不只是漫畫，任何娛樂作品最重要的概念就是「移情作用」※3。讀者對於角色的言行產生共鳴，進而與角色的情緒重疊。就算作者花了幾百個小時的時間創作，如果讀者對主角產生不了移情作用，就不會覺得這部作品精彩。

讀者對主角產生移情作用，是因為讀者覺得主角跟自己有共通點，或從主角身上看到自己心中的夢想。在長篇漫畫中，任何類型的角色都能夠藉由闡述背景故事而讓讀者產生移情作用，然而在短篇漫畫受限於篇幅緣故，所以適合主角的角色類型有限。請先考慮採用適合短篇漫畫主角的三種角色類型吧。

【①少年漫畫的經典角色】

雖然不真實但卻有亮點，這是少年漫畫的經典角色。這類型的主角能夠做到

例：《七龍珠》的悟空、《航海王》的魯夫、《灌籃高手》的櫻木花道等。

讓讀者能夠對
主角產生移情作用的角色類型。

【※3】移情作用
參照Lesson10。

【※4】反差（Gap）
畫少年漫畫的人，請以擅長創作並演出主角性格上反差的漫畫家為目標吧。例如，認真時與詼諧情境中的慌亂之間的反差，或是一方面擁有天才般的技能，另一方面卻又有著無可救藥的弱點等，光是創作這些經常可見的反差，作者就必須具備相當程度的演出力與編劇能力。請各位要多練習在故事中安插主角出現反差的技巧。

【※5】少年漫畫的熱情
若想要對少年漫畫的主角注入大量熱情，最重要的就是故意扭曲作者自己在人生中感受到的喜怒哀樂等情緒，並傳達給讀者。

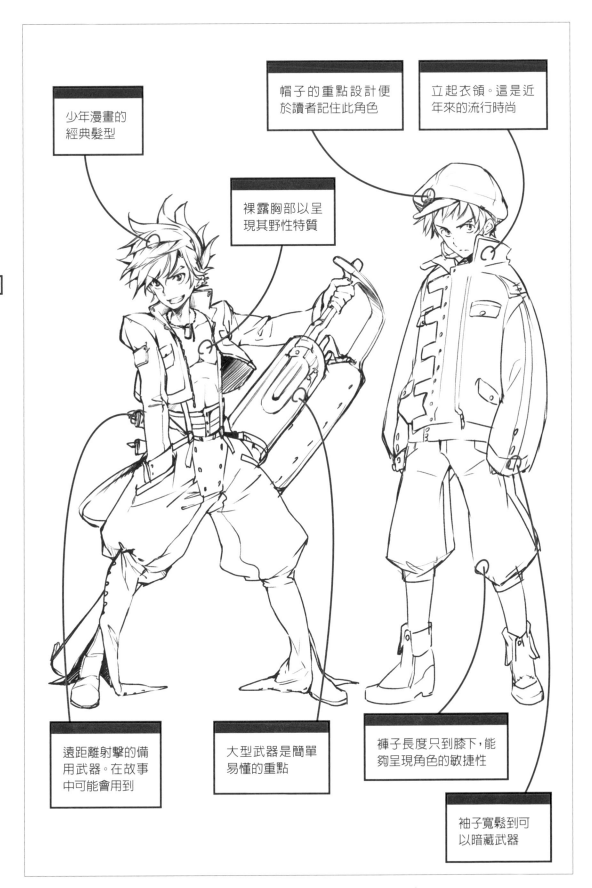

少年漫畫的
經典髮型

帽子的重點設計便
於讀者記住此角色

立起衣領。這是近
年來的流行時尚

裸露胸部以呈
現其野性特質

遠距離射擊的備
用武器。在故事
中可能會用到

大型武器是簡單
易懂的重點

褲子長度只到膝下，能
夠呈現角色的敏捷性

袖子寬鬆到可
以暗藏武器

▲範例1：少年漫畫經典角色之範例。主角的外型展現出個人的氣勢。

▲範例2：少年漫畫經典角色之範例。特色是誇大的舉止或名場面。

【②普通但是溝通能力強的角色】

沒有什麼特殊能力，大致上來說屬於「一般人」的角色，溝通能力強※6為其特色。價值觀與讀者接近，感覺自己的朋友中或是街上某處真的有這種人存在。這種人不會在天下第一武道會中獲得冠軍，或是一開始打籃球就馬上展現灌籃技巧等。不過在國、高中的班級裡，一定有一位這種善於活絡現場氣氛的同學。

這類型的角色基本上就是一個「普通人」，所以讀者很容易對這樣的角色產生移情作用，適合作為主角。另外，如果這個角色的溝通能力強，無論是喊叫或跑跳，都能夠在現實的框架內達成各種事情，所以在故事情節的進展上也很容易運作，可以說是最好發揮的角色類型。最重要的是，必須精確規劃角色的這種溝通能力，透過作品維持一定的水準。此溝通能力的強弱直接影響作品的強弱。

由於各種社群軟體與通訊設備進步快速，現代人最重視就是人與人之間的溝通能力。多數讀者對自己的溝通能感到不足，對於這類讀者而言，具有高度溝通能力的主角就是他們憧憬的對象※7。漫畫是非現實的娛樂作品，所以如果作品中出現這種在現實中好像存在，又好像不存在的主角，讀者看了漫畫後一定會感受到強大的宣洩作用。

溝通能力的強度可以用朋友的多寡或得意忘形的程度呈現，不過有時候也可以透過打架、洗澡時互相搓背等形式呈現非語言的溝通。除了與人溝通之外，如果設定主角也能跟動物溝通，那更是優異的特殊能力了。

> 例：《GTO》的鬼塚英吉、《城市獵人》的冴羽獠等。

與讀者接近的
「一般人」角色容易產生共鳴。

【※6】故事情節要簡短

呈現主角溝通能力強的故事，要盡量簡短才能達到效果。請以簡短且精彩的故事情節呈現。

【※7】讀者的憧憬為何？

在短篇漫畫的高潮中，要巧妙地掌握目標讀者群在日常生活中的想望。例如，「如果發生這種事就好了」、「如果身邊有這種人就好囉」。若想要做到這點，作者就必須具體瞭解目標讀者群的憧憬與夢想。

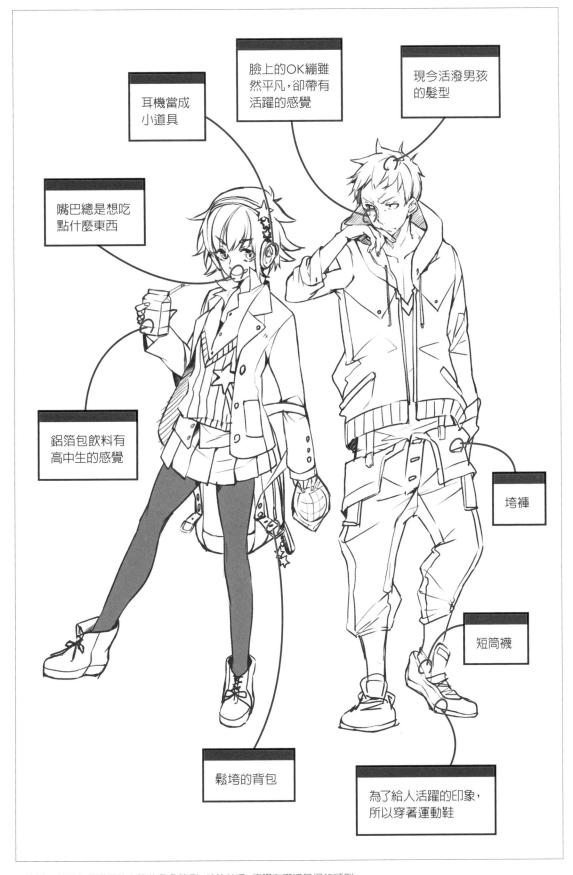

臉上的OK繃雖然平凡,卻帶有活躍的感覺

現今活潑男孩的髮型

耳機當成小道具

嘴巴總是想吃點什麼東西

鋁箔包飲料有高中生的感覺

垮褲

短筒襪

鬆垮的背包

為了給人活躍的印象,所以穿著運動鞋

▲範例3:普通但是溝通能力強的角色範例。外貌普通,感覺在哪裡見過的類型。

▲範例4：普通但是溝通能力強的角色。積極與其他角色交流。

【③普通而且溝通能力弱的角色】

與②一樣都屬於普通型角色，不過這類型的角色總是顯得很笨拙※8、膽小或是不擅長與他人相處。

這類型的角色最容易讓讀者產生移情作用，也是容易成為主角的類型，因為這世上大部分的人都認為自己某方面很笨拙，而且對自己感到不滿，因此當笨拙的主角經過一番努力達成某個目標時，讀者就會把自己套用在這樣的經驗上。當主角回想起過去痛苦的回憶，大顆淚珠滴落下來時，對主角產生移情作用的讀者也會不禁落淚。如果處理得好，這種情境很容易讓讀者產生移情作用。

只是，必須注意的是，創作這種角色時不要陷入「Level1」。例如許多立志成為漫畫家的朋友會創作出「完全沒有朋友的主角經過一番努力，終於交到一個朋友」這類的故事。這世上大部分的讀者不會連一個朋友也沒有。具有卓越

演出能力的作家這麼寫當然是另當別論※9，請各位要記得，比自己層級低的主角之成長故事，不容易獲得讀者太大的共鳴。讀者在幾乎無意識的狀態下把自己重疊在主角身上，這才是應該瞄準的重點。

還有，這類型主角的弱點在於缺乏行動力，所以會很晚才達到所謂「嶄露頭角」的狀態。舉例來說，如果《新世紀福音戰士》是短篇漫畫而非長篇漫畫，主角碇真嗣會成為具有魅力的角色嗎？若想要在短篇漫畫中讓這些角色嶄露頭角，就必須費心重新設計情節才行。

例：《向黑傑克問好》的齊藤、《新世紀福音戰士》的碇真嗣、《振臂高揮》的三橋等。

對於作者而言，把喜劇畫得精彩是必備技巧。特別是如果以充滿幽默的方式描繪主角的笨拙，讀者眼中看到的會是主角迷人的特色，所以請一定要多加練習學會這項技巧。

[※8] 把笨拙描繪得討人喜愛

如果不瞭解這部分，請閱讀乙一的《幸福寶貝》（《失蹤Holiday》：皇冠）。若具有此作品的演出能力，那麼就算是Level1的主角，也足以成為一部成功的娛樂作品。

[※9] Level1成為Level2的故事

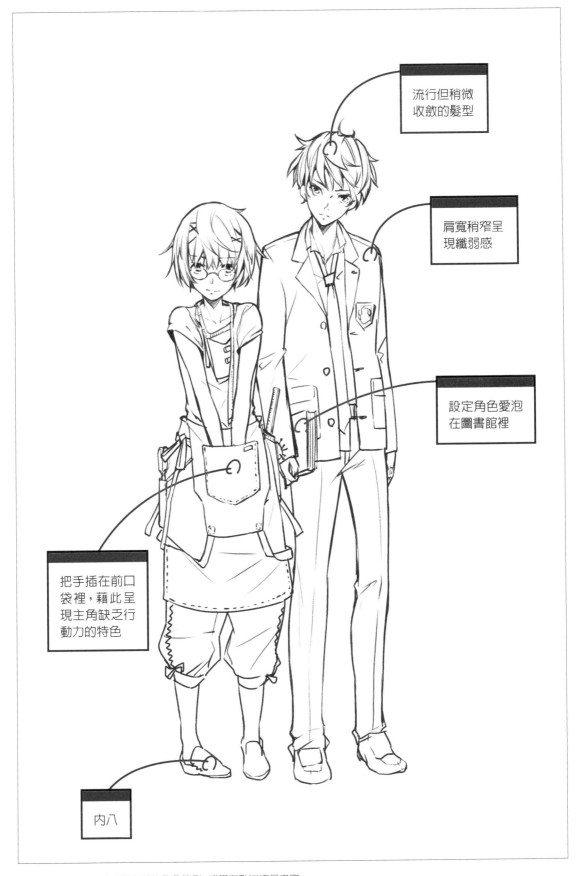

流行但稍微
收斂的髮型

肩寬稍窄呈
現纖弱感

設定角色愛泡
在圖書館裡

把手插在前口
袋裡,藉此呈
現主角缺乏行
動力的特色

內八

▲範例5:普通而且溝通能力弱的角色範例。感覺有點消極且老實。

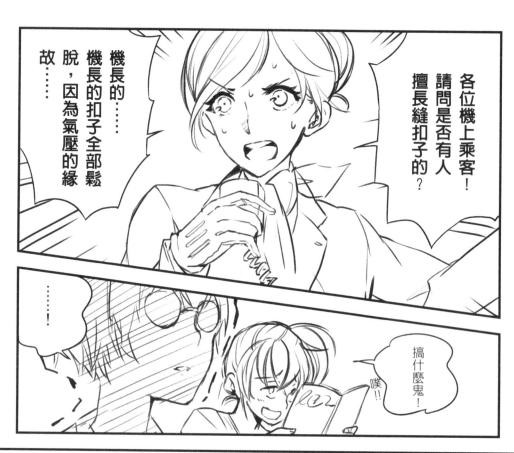

各位機上乘客！請問是否有人擅長縫扣子的？

機長的……機長的扣子全部鬆脫，因為氣壓的緣故……

……！

搞什麼鬼！

噗!!

擅長縫扣子的乘客……

咦？我嗎？我可以嗎？

雖然我之前在文化祭的「縫扣子比賽」獲得冠軍……

不過那是因為跟我比賽的對手沒有出現在決勝負的場子，所以在記錄上就列為當然冠軍。

這也沒辦法呀，沒人會對「縫扣子比賽」這種無聊的事感興趣，而且其實是美女比賽的隱藏版賽事，觀眾卻只有三人……

可、可是發揮這麼無聊特技的機會，不會再有第二次了……

▲ 範例6：普通而且溝通能力弱的角色範例。以喜劇手法描寫角色的笨拙，就會突顯其特色。

適合配角的三種角色設定

在現代的長篇漫畫裡面，一定會出現一、二個「奇特型」或「天才型」的角色。奇特型角色會豐富作品的內容，而讀者看到天才型角色運用天賦大展長才的場面時，情感則會獲得強大的宣洩效果。

就算是短篇漫畫也能夠讓這些角色以配角的身分客場。由於是配角，所以無須讓讀者產生移情作用。與普通型角色相比，奇特型角色與天才型角色會在短篇故事中斬露頭角※10。短篇漫畫最傳統的做法就是讓奇特型角色從開場到中場盡量發揮，讀者沉醉在故事情節的同時，逐漸對普通型的主角產生移情作用。

【④奇特型角色】

這個角色的價值觀與一般人不同。對於這個角色而言，他最重視的東西與他人不同，最不重視的東西也跟別人不一樣，所以他們表現出來的言行舉止看起來就很「奇怪」。這種角色的特色是，他只是做他覺得理所當然的事，當然也不會覺得自己很奇怪，或者就算自己感覺異於常人也不以為意※11。

奇特型角色由於言行舉止異於常人，所以很容易引人注目而成為故事的引爆劑。特別是篇幅有限的短篇漫畫，這類型的角色非常好運用，在一段故事情節中斬露頭角就能夠吸引讀者的注意。就算是這類型的角色，如果在故事某處穿插其背景，說明這個角色會變成這樣的緣由，也能夠誘使讀者對這個角色產生移情作用。

例：《福星小子》的拉姆。

奇特型角色
是故事的引爆劑。

【※10】在短篇漫畫中斬露頭角

奇特型角色可以在故事開頭掏出手槍，說「我現在要來玩俄羅斯輪盤」，然後往頭上一擊，頓時腦漿四溢。為什麼他可以這麼做？因為他是奇特型角色的緣故；不過，如果是普通型角色就無法做出這樣的舉動，因為他無法做出平常人無法採取的行動的角色，在開場中特別重要。

【※11】本人的自覺

創作奇特型角色時，該角色自己是否自覺自己的奇特之處？如果有此自覺，瞭解的程度又有多少？是如何看待自己的奇特之處？針對這些程度的增減是非常困難的。就如以前流行的「裝可愛女孩」、「怪咖」等，明明就真的很普通，卻故意演出奇特型的角色，這樣的做法會讓人討厭。只是，長久以來日本人的價值觀也變得多元化了，所以現在的偶像明星等也會以「演出奇特型的奇特型偶像」而斬露頭角。

特別的頭罩

福爾摩斯風格的服裝

獨特的拿刀方式

給人一種自由奔放的表情

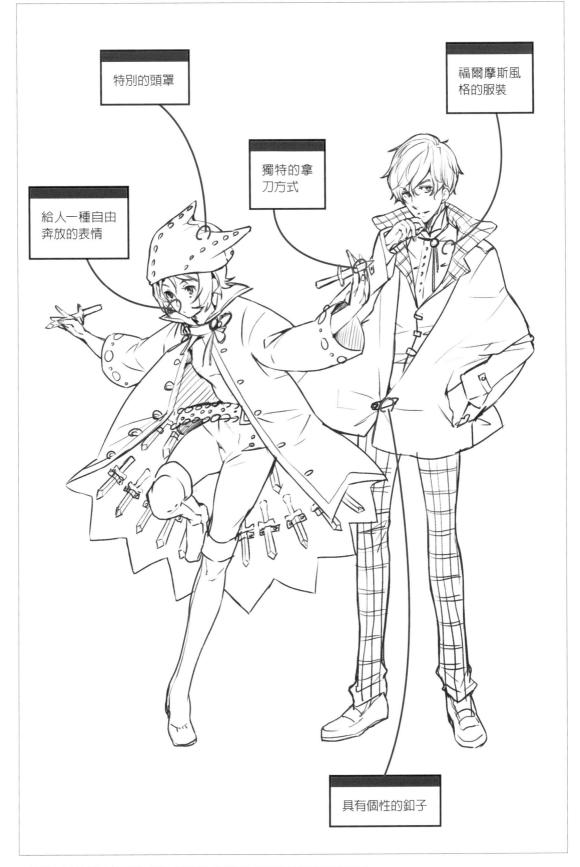

具有個性的釦子

▲範例7：奇特型角色的範例。外貌或姿勢看起來獨特，就會帶給讀者深刻的印象。

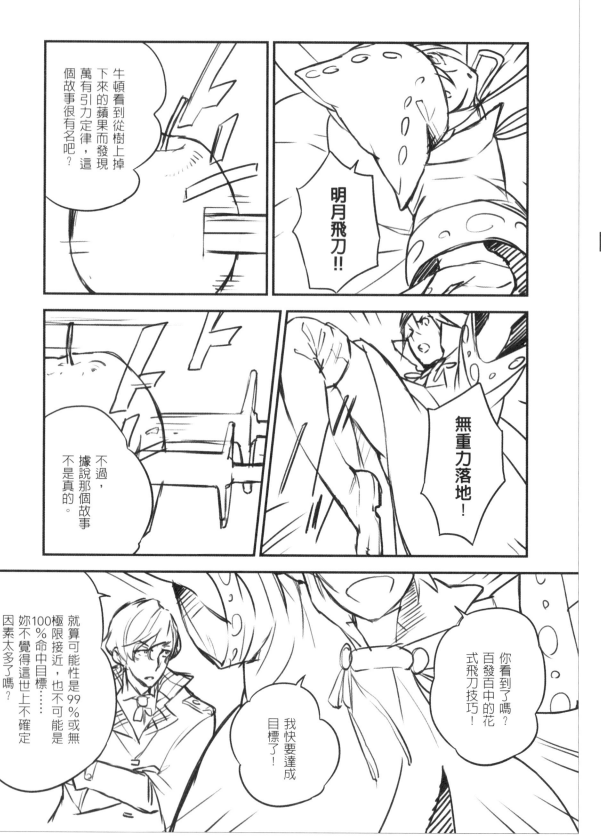

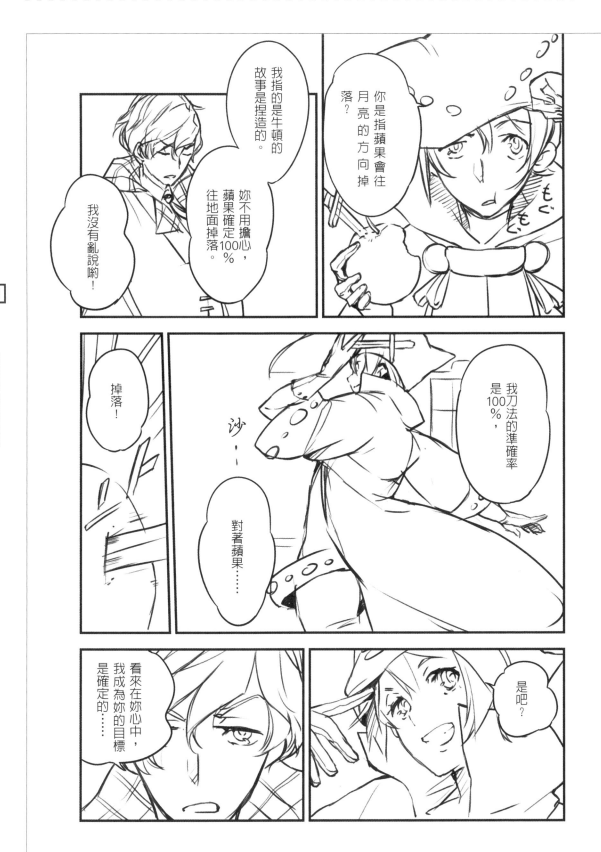

▲範例8：奇特型角色的範例。具有個性的對話與演出能夠吸引讀者的目光。

【⑤天才型角色】

這類型的角色與前面「奇特型角色」屬同一類，不過這類型的角色擁有一項特別出眾的能力。他們可能價值觀與讀者完全不同，或是經常想出一般人無法想像的怪點子，也或許他們可以輕鬆完成普通人不可能辦到的事。對於奇特型角色，你只要知道他們擁有驚人的發現能力，或是足以達成偉大創作・事業的執行力就好。

對於讀者而言，天才型角色是他們欽羨的對象。大部分人都會對天才產生憧憬。每年一到了冬天，諾貝爾獎就會成為眾人談論的話題，這就是代表案例之一。一般人是很難成為天才的，不過讓天才出現在漫畫作品中就沒有那麼困難了。創作天才型角色是非常令人感到開心的作業※12。請各位開心地創造角色所具備的天賦。

組合天才型角色與普通型角色，讓普通型角色深入探討，則其個性就會變得鮮明。另外，創作這類型角色的重點是，當你在設定能力參數時，要特意製造衝突點。例如，「這個角色明明就能夠做出足以得到諾貝爾獎的研究或發現，但卻不會繫鞋帶」，如果加入這樣的反差，就會更突顯這個角色的才能。通常這樣會讓角色更加迷人，能否與旁人溝通都無所謂。

例：《蜂蜜與四葉草》的森田、《地獄的愛麗絲》的修※13。

天才型角色擁有讀者憧憬的特殊才能。

[※12] 創作天才型角色的樂趣

我曾經以南方熊楠（真實存在的天才型博物學者）為原型，創作一個天才型角色。那是一個能說二十多國語言、在課堂中也獨自調查中世紀「帕提亞」（Parthia）的拷問歷史，是一個具有極度虐待狂性格的男生。他把因為有要事必須前往東京大學的普通型主角關在體育倉庫裡，一邊把以前研究過的拷問手段一項一項加諸在主角身上，一邊進行斯巴達式的學習。當時在腦中描繪這樣的故事情節時，覺得非常快樂。

[※13] 如果安排得宜就可以進行多種結合

松本次郎《地獄的愛麗絲》的主角修，是「普通而且溝通能力弱」與「天才型」的組合。由於成長環境的關係，修拒絕與他人有親密關係。另外，他也不擅長表達自己的情緒，這就是其溝通能力弱的部分。另一方面，他對於狙擊具有異於常人的天賦，也有個遠距離射得準、近距離卻射不到的弱點。這樣的設定十足發揮了角色的鮮明性格。

請各位要學會基本的八種角色類型，並且加以組合運用。

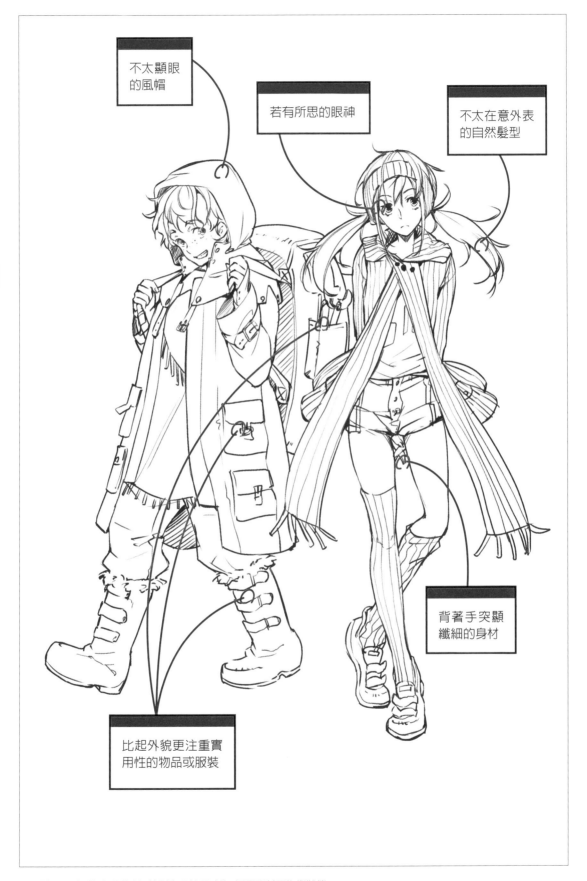

不太顯眼
的風帽

若有所思的眼神

不太在意外表
的自然髮型

背著手突顯
纖細的身材

比起外貌更注重實
用性的物品或服裝

▲範例9：天才型角色的範例。特別強調某項才能，以呈現其不均衡狀態。

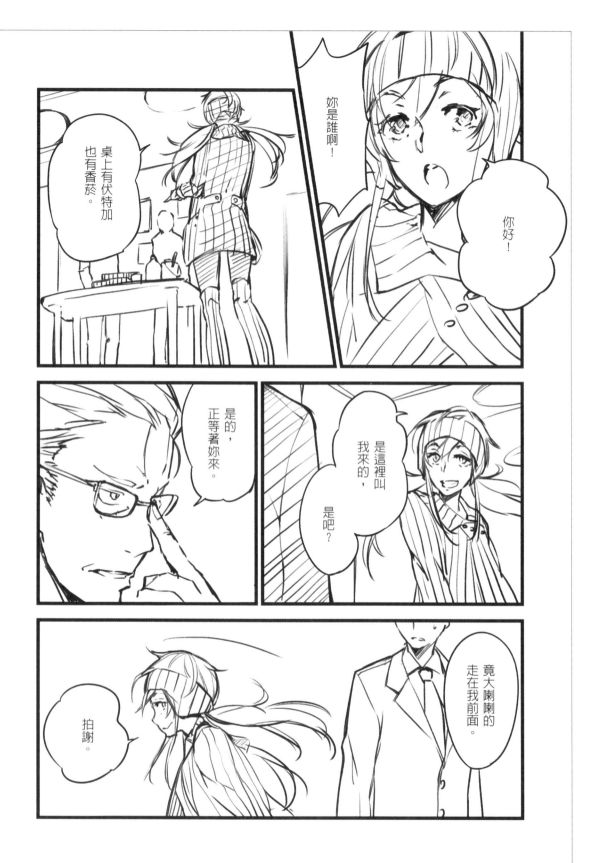

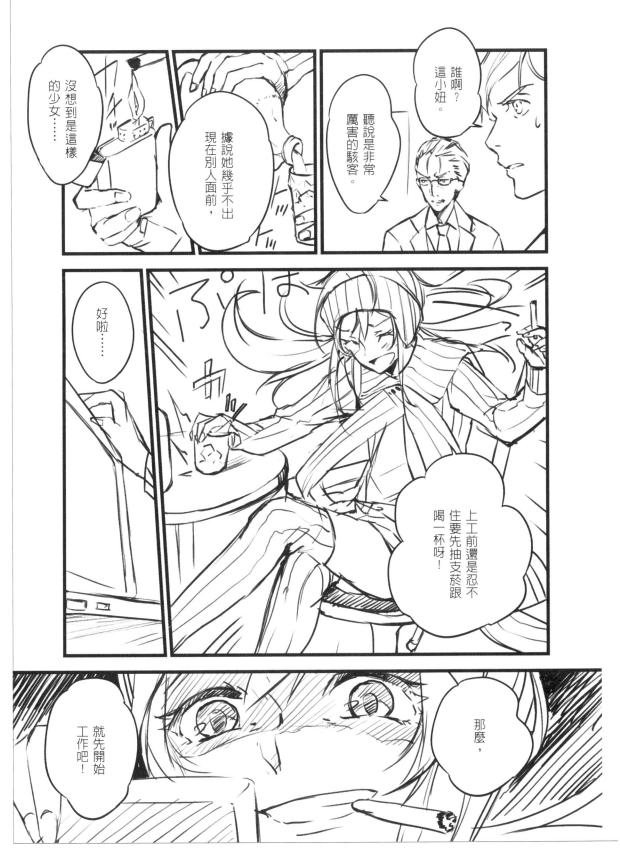

▲範例10：天才型角色的範例。運用其天賦才能而活躍的畫面，看起來非常帥氣。

【⑥敏感型角色】

說起話來就像是吟詩作詞一樣，稍微碰一下彷彿就要碎裂的敏感角色。創作這類型角色的作者，必須具備詩詞吟對的感性內涵。這種角色當然符合少女漫畫或女性漫畫所需的風格，不過令人意外的是，青年誌、青少年誌等題材也很適合這種角色發揮。

在每天的生活中，我們有時候會變得非常多愁善感，不僅是少女有這種狀況，少年、青年甚至是大叔也一樣。如果能夠巧妙地掌握這類讀者變得感傷的重點，而且主要是預先以獨白述說，讀者更能產生共鳴。其實這種角色也非常適合青少年誌中的不良少年漫畫或暴力漫畫。

以小說為例，就如馳星周《不夜城》的主角劉健一，他就是以極為暴力的動作展開故事；另一方面，健一又是非常天真，感受敏銳，他的行動越是殘暴就越顯現他的天真，他越是天真就更突顯他不得不採取殘暴行動的畫面。

同樣的，金城一紀《GO》的主角杉原也是類似的情況。杉原非常剛強，雖然被敵人追殺，但是面對親人死亡、情人背叛的他，在敵人面前絕對不會流露內心的情緒。在現實中越殘暴，內心的聲音越能夠有效地影響讀者，在此產生移情作用的讀者就會認為他的行動「很帥」。

少年漫畫幾乎不需要敏感型角色，不過可以說其他類型的漫畫就需要這種角色。這種角色的敏感性通常都是以獨白方式呈現，所以對於立志成為漫畫家的人而言，練習獨白演出就變得非常重要了（參照Lesson14）。

例：《托馬的心臟》的尤里、《蜂蜜與四葉草》的花本羽久美。

青年誌或青少年誌中
重要的敏感型角色。

POINT

1. 漫畫的角色共有六種類型。

2. 讀者對主角產生「移情作用」是重要關鍵。

3. 配角是故事的引爆劑。

WORK 把自己想到的人分成六類角色並試著畫出來，無法馬上畫出來的人，可以先嘗試把自己喜歡的漫畫角色分成六類。

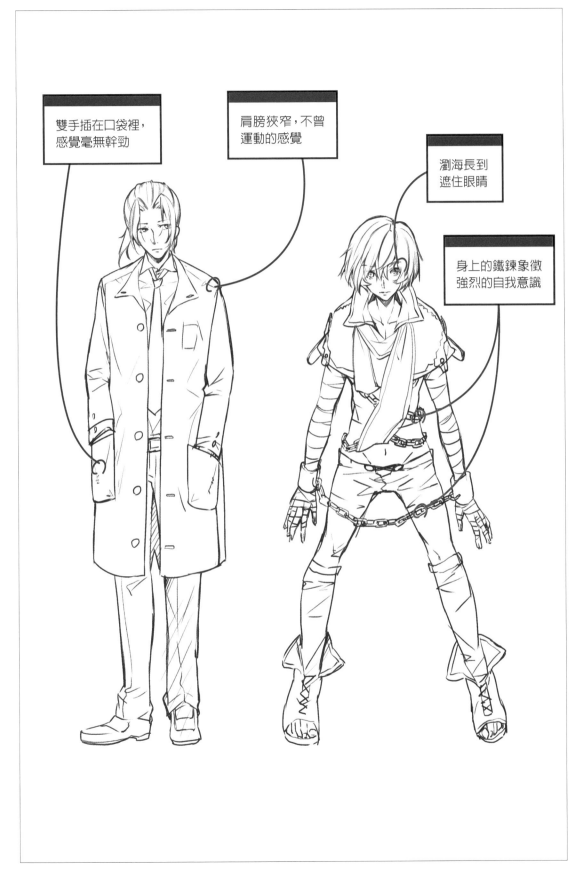

雙手插在口袋裡，
感覺毫無幹勁

肩膀狹窄，不曾
運動的感覺

瀏海長到
遮住眼睛

身上的鐵鍊象徵
強烈的自我意識

▲範例11：敏感型角色的範例。無論是大人或少年，現代風格或奇幻風格都可以試試看。

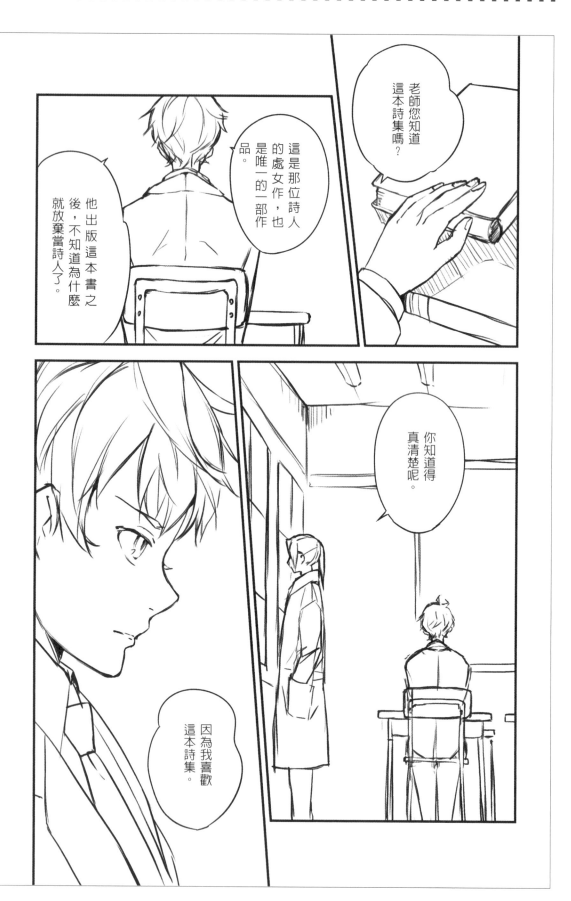

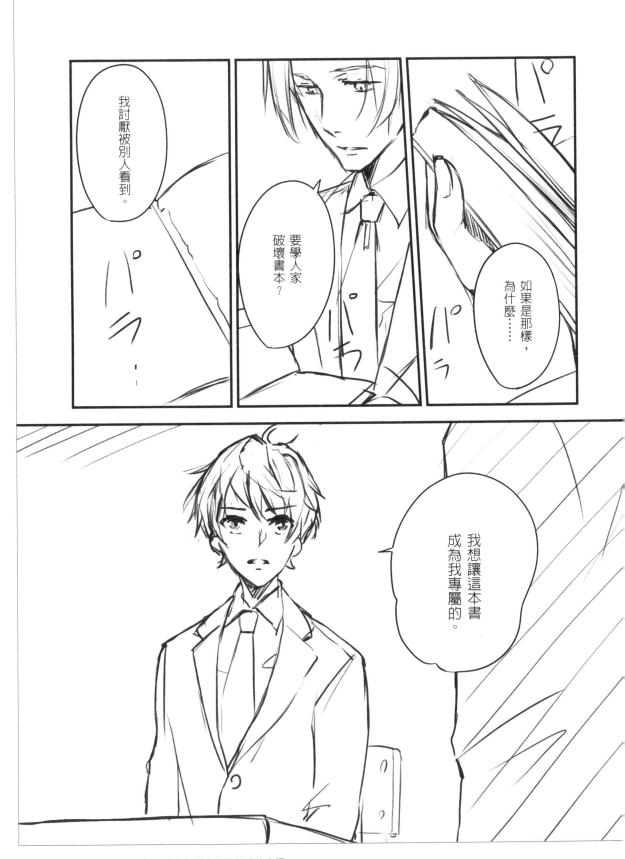

▲範例12：敏感型角色的範例。重點在於描寫多愁善感的心情。

Lesson 02

Lesson 02

製作角色設定表

瞭解六種類型的角色運用之後，就根據這些類型的特色進入具體的角色創作步驟吧。在本書中會運用「角色設定表」，一邊記錄各角色的外貌、背景以及與該角色相關的所有題材，一邊創作。

掌握角色的特性

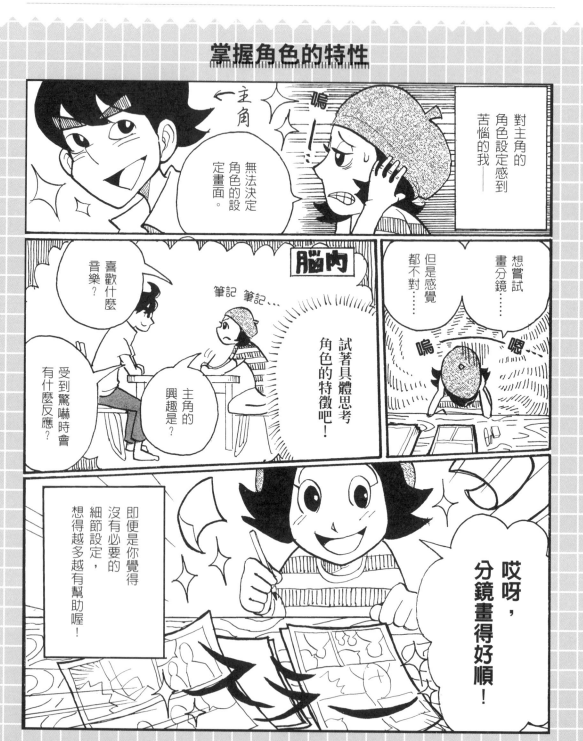

具有吸引力的角色要利用「角色設定表」創作

【只靠履歷表，角色不會產生魅力】

各位是否記住了前一單元所介紹「具有魅力的角色」之模式？接下來，我們就來具體創作具有魅力的角色吧。

只要曾經畫過漫畫，或許就做過角色簡歷表這類的工作。本書在創作角色時也一樣，最開始會先製作一份「角色設定表」，當中寫滿了每個角色的相關事項。

只是，請注意「角色設定表」並不是「履歷表」。舉例來說，假如我在「角色設定表」中填入這樣的資料：「田中裕久，三十八歲，千葉縣出生，居住在千葉縣，興趣是欣賞音樂與喝酒，研究所時代曾經學過俳句，怕寂寞，沒什麼物慾」，請問各位看了這樣的內容會覺得田中裕久這個人具有吸引力嗎？答案絕對是否定的。填寫「角色設定表」的目的是創造「具有吸引力的角色」，上述的做法不會達成目的。各位在製作角色的簡歷時，可能會摻雜各種奇特的創意，不過，條列式的敘述就跟只以文字說明一樣，無法表達你腦中各種奇特的構想。

【「角色設定表」的規則】

本單元所說明的「角色設定表」是根據以下的規則製成，特別能夠幫助各位創作「具有吸引力的角色」。

① 角色設定表不是作品

漫畫家通常不會給讀者看角色設定表。這只不過是創作過程中的一個步驟而已，因此無須要求完成度。比起要求角色設定表的完成度，更重要的是在故事的發展中運用角色時，是否能夠參考此角色設定表，把角色畫得夠帥氣、可愛或具有魅力※1。

② 圖像優於文字

漫畫的強項就是能夠以圖畫呈現，所以比起用文字寫出各種設定項目，請徹底從視覺角度進行創作吧。

③ 文字用在台詞與獨白上

同樣的，漫畫是用分格表現不同場景，再加入台詞與獨白所構成。思考角色時，要經常一併思考視覺表現與角色的台詞或獨白。在這個階段應該會出現角色的特殊癖好或習慣。

製作角色設定表時，請特別注意以上三點。

【※1】掌握角色時

作者有時候確實能夠掌握角色。一旦作者掌握角色，角色們就會栩栩如生地活動起來、說話。

從角色的視覺效果開始著手

【從外貌想像角色的生活狀況】

立志成為漫畫家的人比其他領域（小說、編劇）創作者更有利的點，在於他們會畫圖※2。創作角色時，建議務必利用這個強項，從角色的視覺效果（外貌）開始著手。

首先不要想太多，先動手畫出角色的外貌。希望各位一開始先畫出三張全身圖以及六種表情。全身圖要穿上三種不同的服裝。一旦試著畫出角色的表情※3及不同變化的全身圖，你就會逐漸瞭解這個角色的個性、平常過著什麼樣的生活等。

例如，如果是校園故事，角色穿制服的機會應該最多，那如果這個角色穿便服呢？會穿全身輕便的運動服？還是母親在優衣庫買的服裝？抑或是用自己打

工存錢買的潮牌服飾？光是思考這些就會更瞭解該角色的部分生活。那麼，如果是打工的話，會在哪裡做什麼樣的工作？打工的地方有沒有戀人、喜歡的對象或朋友呢？

就像這樣，先畫出角色的外表，接著角色的生活樣貌也會逐漸變得清晰。把腦中不斷擴展的角色生活內容記錄在圖畫旁邊。也可以畫出一格或兩格的漫畫題材。

▲範例1：想像角色的日常生活。

【※2 視覺效果能夠引導出來的東西】

漫畫的最大強項就是能夠精準畫出角色的表情。就算作者腦中還沒掌握該角色的特色，也經常會在畫出各種表情的過程中，因視覺效果而引導出作者的想像畫面。所以，請各位要替自己設定的角色畫出各種表情。

【※3 加上台詞】

畫角色的表情時，也養成為該角色加上台詞或獨白的習慣吧。如果寫出好的場景或台詞，就可以直接運用在作品上，更重要的是這麼做可以練習寫台詞。現實生活中的台詞與漫畫作品的台詞截然不同，請務必下工夫多多練習。

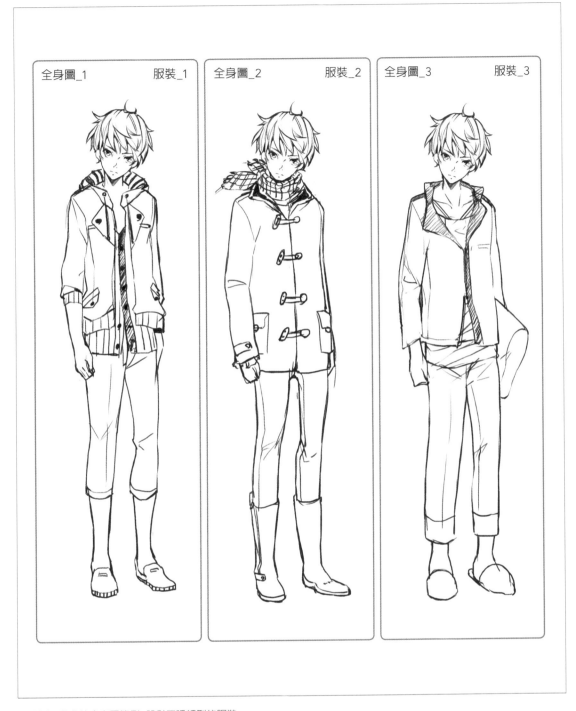

全身圖_1　　　　　服裝_1　　全身圖_2　　　　　服裝_2　　全身圖_3　　　　　服裝_3

▲範例2：角色的全身圖範例。設計三種類型的服裝。

[從模糊的表情開始想像起]

表情沒有任何限制，光是把笑容分為六種也沒關係。這時要注意的是 畫出微妙的神情，而不是用頭腦想「我要畫笑臉」。

在現實世界中的我們會做出許多沒有名稱的微妙表情。例如，「內心非常悲傷想哭，但是卻忍住想哭的情緒，露出笑容聽朋友說話的表情」。角色呈現這樣的表情會帶給我們無限的想像空間。

各位一邊畫角色時，可以試著跟角色做朋友。當腦海中浮現越多該角色活活現的神情，就越能跟該角色做好朋友。針對新交的這個朋友，你要不斷地觀察，挖掘更多新的資訊。相信你一定能夠在某個時間點確實「掌握」這個角色。

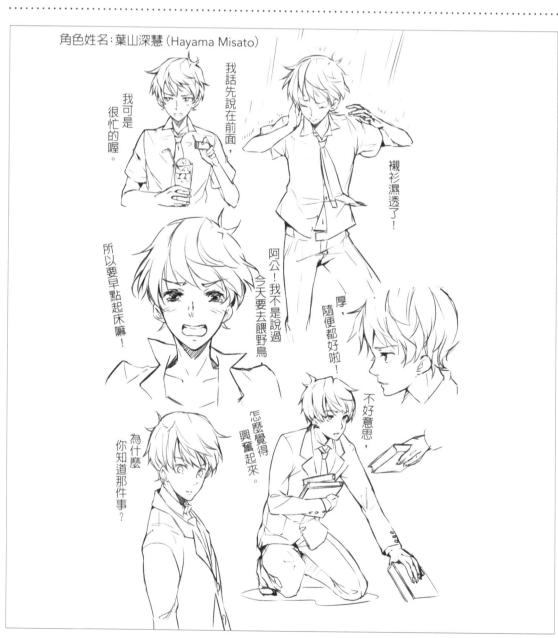

角色姓名：葉山深慧（Hayama Misato）

我話先說在前面，我可是很忙的喔。

襯衫濕透了！

厚，隨便都好啦！

阿公！我不是說過今天要去餵野鳥

所以要早點起床嘛！

不好意思，興奮起來

怎麼覺得

為什麼你知道那件事？

▲範例3：角色的表情範例。

製作簡歷，整理文案

當大致畫好角色的全身圖與表情之後，接下來就是以文字寫出該角色的簡歷。從前面畫出來的全身圖與表情，慢慢地寫下這個角色的簡歷。先不要決定特定項目，腦中浮現什麼就寫什麼。只是，請注意不要寫得像履歷表那樣。較容易呈現角色特色的有以下幾個項目。

【簡歷的項目】

①性格

在這個時間點不可能完全掌握角色的性格，所以就算是暫定的也可以。例如「忠厚老實，不喜歡與人競爭」、「嗜錢如命」、「自視甚高，討厭驕傲的人。只要遇到驕傲的人大概都會跟對方吵架」等等。

②怪癖・動作

怪癖可以大致分為與身體相關的習性，例如「咬指甲」、「抖腳」等，以及性格上的習性，例如「每到了十一月就很真的不想分手，卻對戀人提分手」，或「明明就很容易陷入憂鬱的情緒」。在這裡請盡量把重點放在後者。每個人一定都有自己特有的習性，如果掌握這點就能夠大大地掌握住該角色的特性，而且只要不脫離這個習性，角色的掌握就不會偏移。

③情結

就算是在現實世界中，想要瞭解一個人時，最大的線索就是知道「那個人對什麼事情有著什麼樣的情結」。只要不是一個高度積極的人，大多數人心中應該都會有某些情結才是。如果是思春期前期的國中生角色的情結，從別人的角度來看都是微不足道的小事；若是高中生這種思春期後期的角色，就要以敏感的筆觸描寫，如「沒有像以前那麼在意了，不過其實還是有點放在心上」。至於描繪大人的角色，「以前心中會很糾結，不過現在已經無所謂了」。這個項目要盡量寫得真實。

④朋友關係

簡單說就是朋友的多寡。與某位朋友的關係是深是淺？會讓朋友看到真實的自己或是虛偽的自己？總之就是該角色的溝通能力。該角色是以什麼樣的態度面對他人？製作簡歷就是一個可供參考的線索。

若是發生在現代的故事，想像該角色在社群軟體或電子郵件的簡介、通訊錄內容等，或許會很有趣呢。

⑤喜歡的類型或戀愛經驗

除了朋友關係之外，該角色的戀愛故事也是作者掌握該角色特色時的線索。初戀是什麼時候？是否成功？第一次與異性交朋友是什麼時候等等。國小或國中時期就已經談過戀愛的角色屬於早熟型，到了大學還不曾談過戀愛的角色就屬於晚熟型的人。另外，（上次）戀愛持續的時間長短也是瞭解角色特色的大

⑥文案

最後，文案的主要目的就是重點說出角色的特色，以一句話形容該角色。如果作者能夠掌握對角色的感覺，創作時就會大幅降低角色性格偏移的危險。具體來說，文案就如「非常不看重自身帥氣的人」、「不擇手段以求在最短時間內達到目的的人」等，這樣可能就很容易把角色歸納成「○○樣的人」。

描繪出角色的朋友關係或喜歡的類型之後，各位腦中應該會浮現此角色的朋友或敵人等其他角色的形象。這時，也把腦中想到的角色都畫出來吧。基本上，比起只畫一個角色，如果同時創作兩個角色，腦中更容易產生實際的形象，描繪兩個人的關係時也會想出有趣的小故事。

上述的簡歷項目只是我透過自身的經驗，以容易看出角色特性的標準所選出的項目。其他例如寫出該角色的英勇事

蹟、不想提起的黑歷史或是私下收藏的物品等等，都有助於該角色的性格更為鮮明。另外，「以藝人來說就像是○○的感覺」，這樣的描述或許也容易想像該角色的形象。

利用圖像與文字確定角色的形象。

【姓名‧年齡】

葉山深慧 16歲

【文案】

「由於地軸傾斜23.4度,所以今天我就變成現在這個樣子」。

【個性】

‧嚮往成人的存在‧身體‧獨立的生活。

‧幾乎不曾與同學開心玩樂,瞧不起幼稚的行為,所以沒什麼朋友。

‧擁有個人絕對的審美觀,對於自己無法接受的事物會露骨地表示厭惡。

‧經常表現出強硬的言行,但是對於未知的世界會不自覺地感到恐懼。

【癖好】

‧換了枕頭就無法入睡。

‧哈密瓜汽水要加七味唐辛子粉才喝。

【充滿活力的時候】

‧下雷陣雨的時候。

‧每個月一次去跳蚤市場找舊書的時候。

‧放學後在老舊公寓的屋頂上看書的時候。

【萎靡的時候】

‧必須團體行動的時候。

‧閱讀心得獲得高分,被貼在走廊上的時候。

【情結】

‧跟女生比腕力比輸了。

‧寫字不好看‧手指不靈巧。

‧自己喜歡吃的東西多半都被別人說不好吃。

【喜歡的類型】

‧神秘‧寡言‧安靜‧聰明‧擁有自己的世界。

▲範例4:角色簡歷的範例。

POINT

1. 從視覺的角度想像角色的特色。

2. 歸納簡歷,以一句文案描述角色。

3. 其他的角色也一併思考。

WORK 以本單元的說明為基礎,試著製作附有圖像的角色設定表吧。

Lesson 03

深入挖掘角色的背景故事

在前一單元中，我們試著從外貌思考角色的性格與生活方式。不過，光這麼做還不能說該角色就會具備足夠的魅力。本單元將討論如何充實角色的背景。

速成的角色一定得消滅

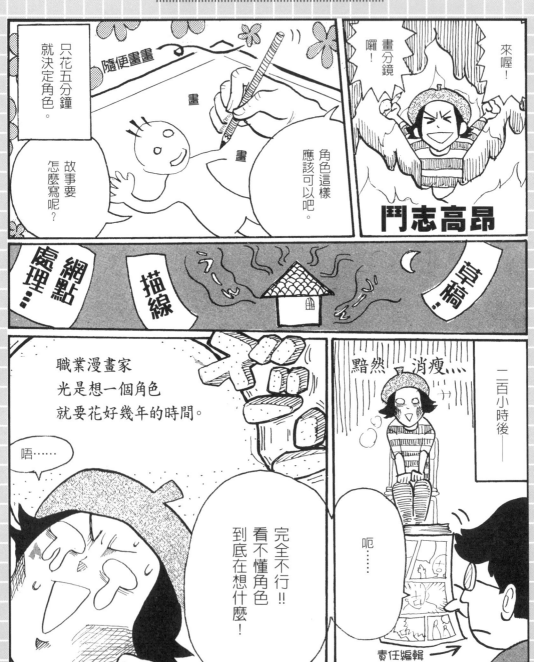

看不見的部分也要詳細描述

【何謂完美的角色】

我平常與漫畫教室的學生們一起創作作品，學生們投稿之後，我會問他們編輯的評價或編輯的意見。那時聽到絕大多數的意見就是「對於角色的著墨不夠深」。

我們在前面的單元學了角色的分類與角色設定表的做法。各位以前花了多少時間製作角色設定表呢？我想大部分的人都只有幾小時而已吧。

職業漫畫家畫長篇漫畫時，都會花上數百小時的時間構思角色，我們也不應該只花幾小時的時間就感到滿足，必須深入挖掘角色的特色才行※1。

好的短篇漫畫就算只有十六頁，也能夠透過故事情節瞭解該角色的背景。讀者讀完作品之後，該角色的印象還會生動地停留在腦中，甚至產生在現實世界中遇到偉大人物的錯覺。簡單來說，好的短篇漫畫能夠做到就算現在沒有寫在故事裡，但是該角色在故事開始之前經歷過什麼樣的人生？過著什麼樣的生活？又會走向什麼樣的未來等等，你都能夠清楚看見。

暢銷漫畫一定會確實地深入挖掘角色的特色，所以編輯才會要求畫短篇漫畫的人必須培養這個能力。

【就算是短篇漫畫也要確實深入挖掘】

只是，短篇漫畫有篇幅的限制，作者必須清楚認知，若想讓讀者看到角色背景的話，短篇漫畫比長篇漫畫更不利。

在《航海王》中，作者花了二卷的篇幅詳細描寫配角喬巴的背景故事，但是短篇漫畫做不到這點。作者必須在僅有十六～四十頁的有限頁數中，讓讀者感受到角色的背景。

這乍看是不可能的任務，不過，如果技巧確實運用得當，是能夠在極短的篇幅中讓讀者感受到角色的背景故事。

因此，讓我們在這個單元中學習深掘角色背景故事的方法吧。

【※1】透過故事呈現角色的特色

我們通常不會讓讀者看角色設定表，而是最後透過作品的故事（事件）讓讀者看到角色的特色。

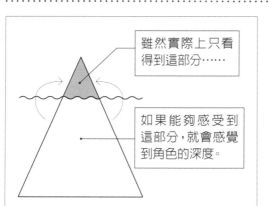

雖然實際上只看得到這部分……

如果能夠感受到這部分，就會感覺到角色的深度。

▲圖1：角色就如同冰山一樣，在海面下也有龐大的冰塊。

▲圖2：擴展角色背景故事的方法。

（圖中文字）

〈縱軸〉

過去

·生在什麼樣的家庭？
·初戀是什麼時候？
·國小的朋友是誰？
等等

·喜歡的人
·與朋友的關係
·打工或工作
等等

角色的現在　〈橫軸〉

·平常的生活
·與家人相處的故事
等等

未來的事不太重要

未來

把自己化身為角色盡情創作吧

【角色的橫軸與縱軸】

若想要深入挖掘角色的背景，大致上可分為「擴展角色的日常生活或朋友關係」，以及擴展角色的過去與未來等兩種方法（圖2）。在此稱前者為「橫軸」，後者為「縱軸」。

【利用日記或反省文延伸橫軸】

透過深入挖掘主角的目前狀況，能夠描繪更好的故事、主角令人意外的一面，或是平常的生活狀態。這就是前面提到的橫軸。

有效延伸橫軸的方法就是該角色的一週日記。把自己化身為創作的角色，寫下一整週的日記※2。寫完後，該角色過著什麼樣的生活模式？收入來源為何？與父母、手足的關係如何等等，作者腦中的角色形象就會越來越清晰。先別管這些資訊有哪些部分會實際寫入故事，總之就是一直拉長橫軸，發展角色的其他面向。

另外，「反省文」也是有效顯現角色性格的做法。人一旦寫了反省文，其人格特色就會充分展現其中。次頁刊載了兩種「完全沒有反省的反省文」作為參考。請各位也開心地試寫一下日記與反省文。

【※2】少年漫畫·奇幻漫畫都要寫日記

畫少年漫畫、奇幻漫畫的人，請一定要寫主角的日記。如果故事發生的場景是校園，這就是我們所熟知的少年漫畫內容，不過如果是戰鬥內容的少年漫畫或奇幻漫畫，就必須從零開始建立一個全新的世界。如果作者連奇幻世界的細節部分都設計到位的話，讀者就會受到感動，該細節也會發揮不可思議的說服力。

〈反省文〉

是我把理科教室裡繁殖的六角恐龍放在音樂教室的平台鋼琴上。

每次只要想到六角恐龍會在陰暗的理科教室的桶子裡度過一生，我就覺得心痛不已且坐立難安，於是採取了行動。

音樂教室位在校舍頂樓的邊間，教室裡放平台鋼琴的角落日照最充足，我想六角恐龍們在這裡也會覺得身心舒暢吧。

六角恐龍不耐高溫、平台鋼琴掀開的部分無法儲水等事，都是我採取行動後才知道的事情。

雖然平台鋼琴壞掉了，不過幸好透過老師與同學們的協助，六角恐龍們都平安被救出。

能夠把災害降到最低，真的非常感謝各位的幫忙。

我非常喜歡動物，但是我不太擅長跟同學們說話。

不過有了這次失敗的經驗，我確實感受到朋友的重要。以後我也會更加努力珍惜動物與朋友。

▲範例1：完全沒有反省的反省文之一。

致三浦先生

擅自在教室裡擺放阿彌陀三尊像的雕刻佛像作為裝飾，真的很抱歉。

那是我雕刻的作品。

既然已經被發現了，我就坦白承認我的興趣其實是雕刻佛像。

小時候父母帶我去國立美術館參觀〈世界佛像展〉，那時候我受到很大的震撼。從那時起這十一年來，我小心翼翼不讓別人發現我一直在練習佛像雕刻。

是木雕，就如您所看到的。

我沒有讓任何人知道這個祕密，因為沒有人知道佛像的美，更別說我一定會遭受「原來你是這種人，真是陰沉」，或「感覺起來不舒服」等等的批評。換作是我的話，我一定也會說出同樣的話。

因為擔心這點，所以到目前為止我都是獨自一人進行，只為自己雕刻佛像，這樣我也就感到滿足了。現在也進步到連我自己都想像不到的程度。

這次完成的阿彌陀三尊像是我目前做得最好的成品。

完成佛像時，我強烈地「希望展現給別人看」。

或許我自己是有點興奮過度。

最後我被朋友們嘲笑，背地裡給我取了奇怪的綽號，與女朋友也瀕臨分手階段。

當然，沒有人批評佛像的好壞，大家都說「這是什麼東西」。

不過，現在我露出了開心的笑容。

因為不管結果如何，我都已經鼓足勇氣付諸行動了。

我強烈地感覺到我又往前邁進了一大步。

未來，我將光明正大地行動。接下來我要挑戰藥師如來佛像。

這也是1.5公尺的巨大作品。不過因為只有一尊，所以我想就算放在教室裡也不會影響上課吧。

範例2：完全沒有反省的反省文之二。

製作角色的年譜

【利用以前發生的事延長縱軸】

立志成為漫畫家的人經常會在作品中刻意做出造成創傷的回憶場景，例如，「五歲時，目睹雙親被槍殺身亡」。看到這樣的橋段，我就會覺得，「唉，這個作者都沒有認真思考這個角色的歷史背景呀」。

人是活在過去‧現在‧未來的軸線上。由於我們只能模糊地看到未來，所以充實角色的現在之後，要為角色製作年譜，充實其過去的歷史。

如果詳細書寫，年譜將會無限延伸，因此可以選定一段特定的時期撰寫。角色出生後，在什麼樣的家庭中成長？談過什麼樣的初戀？在什麼樣的小學念書？教室裡發生的霸凌與角色有何關係？那時候的朋友是誰？現在又維持著何種關係？就像這樣，請深入挖掘該角色的背景吧。如果有十小時的時間，應該可以做出一份相當詳細且充實的年譜。

仔細思考角色的過去，編出想要放在作品中的幾段故事情節，再選出其中最好的一段。這段故事與「這個角色是活生生的」將會有深刻的關聯。

【年譜的故事越誇張越好】

製作年譜時，請盡量誇大故事內容。

「被隔壁村國中的學生十人包圍」，但是把他們全部擊垮」，如果你想寫這樣的情節，那就把人數加到五十人，甚至可以寫成「被隔壁村國中的學生五十人包圍，雖然被打得七葷八素，但是那時卻對於被打得灰頭土臉產生奇妙的快感，於是腦中浮現一個願望，希望有一天一定要在澀谷的十字路口被五十名女高中生用書包打，雖然被打趴卻還是癡癡地笑，讓人覺得很變態」。像這樣想出一個色彩濃厚又變態的故事情節，角色的特色就會變得非常鮮明。

幼年時期	「町田亞美」是生於日本某小鎮的女孩，家族其他成員有父母、祖父母。亞美是一個充滿活力的健康模範生，從小就很活潑，每天都跟男生打架，天天都帶著傷回家。
國小	國小時期在住家附近的公民會館學劍道、柔道以及少林拳法，是一位運動神經發達的少女。亞美朋友很多，無論男女都能跟她做朋友。她最擅長的技能就是武術交朋友。
國中	升上國中時，國家引進徵兵制。國三時，亞美接受徵兵檢查，當然是順利過關。
高中入學	通過徵兵檢查的女孩子在高中三年間，有義務與具有作戰經驗的士兵交換身、心。交換的方法是國家機密。
高中	亞美因優秀的成績以及出身當地的名門望族而進入與古羅馬結盟的姊妹校，在那裡與「劍鬥士」的戰士交換身、心，透過「劍鬥士選拔」進入精英階級，是眾人仰慕的對象。
轉學	就在此時，由於父親工作的關係，亞美轉學到北方的高中。
轉學後	亞美轉學的新學校是與蘇格蘭高地結盟的姊妹校，那裡的學生都是跟「高地戰士」進行身、心交換。
現在	由於出身菁英學校而受到他人忌妒，亞美在此孤立無援。她想起自己擅長的技能，試圖努力擺脫這樣的狀況。

▲範例3：角色年譜的範例。

▲範例4：試著把深入挖掘而想到的畫面畫成單格漫畫。

以視覺圖像畫出情境

以文字寫出文章或年譜之後，要養成馬上畫出圖像的習慣。我再強調一次，

立志成為漫畫家的人，最大的強項就是能畫圖。一邊設計分格，一邊畫出故事情節或情境，這麼一來，腦中的角色就會變得更具體。

到了這個階段，對於角色的想像也應該十分充實了。除了作文或年譜之外，如果想到與該角色有關的小故事，也可以把這個小故事畫成一、二格的漫畫，或是前面沒想到角色的另一面也一定都要畫出來。

畫出角色的小故事的訣竅是「呈現反差」。各位透過前面的作業，腦中對於角色已經有粗略的印象，所以就盡量以小故事的方式呈現該角色令人感到意外的一面或新奇的一面吧。

讓人發笑的趣事、主角認真的一面、

▲範例5：畫出圖像時也加入其他角色。

面臨危機的情況等等，什麼都可以。請把浮現腦中的故事都畫出來，角色的笑容將會透過各位而演出精彩的故事與情境。

誇張來說，短篇漫畫・投稿作品都是從這龐大的故事題材中，選出有限的部分製作成十六頁或二十四頁的作品。

首先，請一步一腳印地編織出一部完整的作品，並且享受圖像化的過程吧。

POINT

1. 重要的是，實際上不會出現在故事裡的部分也要寫出來。

2. 利用作文或年譜深掘角色的個人故事。

3. 把深入挖掘的畫面化為圖像。

WORK 深入挖掘自己創作的角色，可以利用文章、年譜或各種小故事補充。

傳達角色的背景

短篇漫畫必須讓讀者在短短十六頁到四十頁左右的篇幅中喜歡上主角、覺得故事精彩。該怎麼做才能達到這個目標呢？

在短短的篇幅中傳達角色！

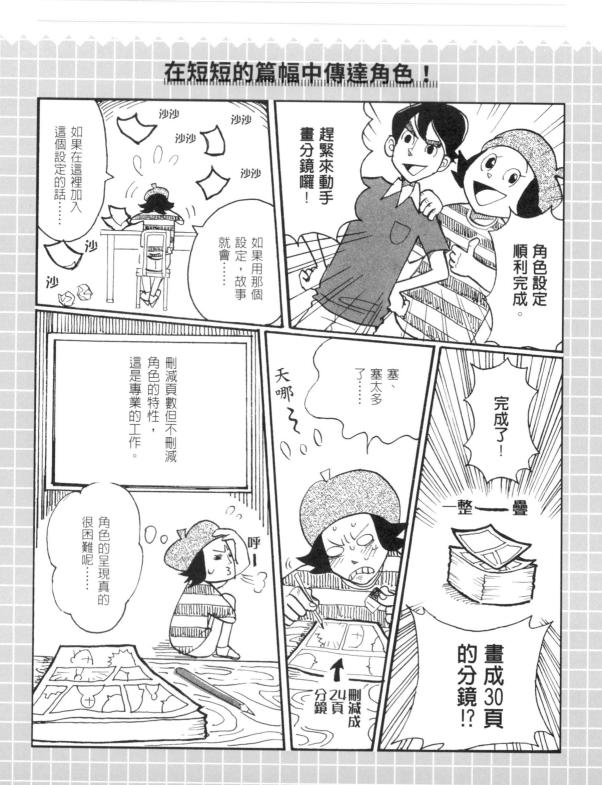

前面已經學會深入挖掘角色的過去歷史。或許你已經比其他立志成為漫畫家的人多花了數倍時間準備，角色也活靈活現地浮現腦中，那麼，在作品中該如何呈現，讓讀者一看就「瞭解角色的背景」呢？

【讀者不會認真看漫畫】

在進入正題之前，請各位絕對要具備一個共同的認知。

那就是「雖然作者認真畫漫畫，不過讀者不會那麼認真地看漫畫」。作者在自己的原稿上花了幾百個小時，所以很容易在不知不覺中就誤以為讀者會正襟危坐地認真閱讀自己的作品。其實在現實世界中，讀者拿起漫畫來看都是在通車時間的數十分鐘、睡前的數分鐘，若是忙碌的上班族，則可能是午餐中一邊吃拉麵，一邊看漫畫的幾分鐘時間。

投稿單位的編輯會更認真閱讀，但由於你不是具有威望的漫畫大師，所以基本上也不會對你的漫畫抱有太多的期待。

反過來說，無論作者運用什麼方法，首先都不應該要求不認真、不期待你的作品的讀者會產生「喔，這個作者·作品好像還不錯喔」的想法。

當然，就算讀者在閱讀中感覺「喔，不錯」，但如果僅止於此的話，對於這部作品的看法就會以失望告終，「什麼嘛，害我以為這部作品會很有趣」。因此，如果想讓讀者感到滿意，必須下工夫，讓讀者發出「沒想到會來這招」的讚嘆，並且不由得露出滿意的微笑※1。

就像這樣，必須在漫畫中捉弄讀者，讓讀者覺得「雖然完全不抱期待，不過這部作品真有趣」。若不這麼做的話，默默無聞的新人就無法推開資深漫畫家，讓自己的漫畫刊登在雜誌或連載漫畫誌上。

本單元將教導各位如何創作具有魅力的角色，讓讀者·編輯「本來完全不抱期待，但是讀過之後發現故事還真精彩呢！」

【※1】越是忠實粉絲，對於意料之外的劇情越是無法抗拒

忠實粉絲通常都會一邊預測故事的發展一邊閱讀。他們對於自己的預測有信心，所以從好的方面來說，如果故事的發展背離他們的預測，他們就會成為該作品的死忠粉絲。編輯也是一樣，他們會等待潛在且正面的背叛。所以在正面意義上，希望各位鋪陳故事時，要背叛他們的預測才好。

巧妙呈現角色的背景故事之十項技巧

如果作者詳細思考過某角色的背景，其思考內容將會某種程度傳達給讀者。

在本單元中，我們將再稍微具體學習「更明確傳達角色背景」的各項技巧。

【① 在開場階段回憶】

所謂回憶就是角色回想過去事件的場景，與故事目前的時間軸不同的另一條時間軸。如果使用這個技巧，就能夠直接說明角色過去發生的事情，所以多數的漫畫作品通常都會使用這個技巧。

基本上，如果要忠實故事情節，首先在第一頁、第二頁介紹主角或故事發生的舞台之後，就要在故事中插入主角的回憶。這時請牢記穿插回憶的目的，就是要讓讀者瞭解主角的背景·故事。

【② 在中場階段回憶】

讀者讀了幾頁故事後，對主角會產生某種程度的移情作用，所以在中場階段插入回憶情節會比開場的效果更好。同樣地，請記住，在此插入回憶畫面的目的是為了說明主角的背景·故事。若是與開場的回憶產生連結，則會加深故事的深度。

【③ 倒敘】

倒敘是比上述兩種方式短且只有數格的回憶。把主角腦中留下深刻記憶的事件傳達給讀者吧。如果以分格描繪，可利用分格或視線的誘導等方式呈現主角腦中浮現數秒的畫面。

【④ 明言過去事件發生的意義】

倒敘的應用是職業漫畫家在作品中經常使用的技法。從開場～中場前半，透過倒敘法呈現主角對於過去事件的不理解／無法理解，主角與讀者將會在故事

的高潮階段共同理解過去事件的真正意義。如果演出成功，將會是傳達主角背景非常有效的手法。

【⑤ 與朋友談起以前的事】

透過與老朋友之間的對話，讓讀者瞭解主角的背景·故事。可以採取持續對話的方式，或是來回切換對話場景與回憶場景等兩種做法。

【⑥ 塑造回憶的地點·空間】

這個方法與⑤一樣，主角再度回到以前發生重大事件的地點，並且透過回憶介紹主角的背景·故事。例如在回憶的場景中還留著主角以前惡作劇的塗鴉等，這樣的戲劇效果更佳。

【⑦ 使用特殊道具】

就算是在真實世界中，經過好長一段時間之後再看到以前情人送的禮物，也

都會回想起過去的種種。利用人類這樣的習性，藉由主角拿起具有深刻回憶的道具，介紹與該物有關的故事，讓讀者瞭解主角的背景・故事。

【⑧使用關鍵字】

如後面將介紹的「關鍵字」、「台詞」、「主題」等，「道具」也具有相同功用。所以透過使用關鍵字也能夠傳遞主角的過去歷史。例如村上春樹在《挪威的森林》中，就利用「撞球」這個關鍵字，巧妙地呈現主角與自殺的朋友之間的故事。

【⑨使用對白】

與⑧一樣，台詞也能夠用來作為道具使用。例如，「你覺得Happy Tongue仙貝跟Baka Uke仙貝哪一種好吃？」這是現在的情人對主角說的話，如果主角回想起以前的情人也說過同樣的話，讀者就能夠知道主角的過去。

【⑩使用主題】

後面將會提到，娛樂作品要如何處理主題是非常困難的作業。不過，有時候也因為主題的契機，使得主角過去的記憶與現在的記憶產生連結。例如，假設有一個主題是「人類在本質上是任性的」，主角藉由回想起以前曾經被整得很慘的經驗，而能夠與現在產生連結。

具體來說，就是使用上述種種技巧介紹短篇漫畫中主角的背景・故事。如果這點做得好，讀者產生移情作用的機率將大幅提升，請務必學會並且多加運用。

專欄　補充：請塑造一個自在的空間吧

各位是否已經掌握了本單元介紹的十項技巧呢？那麼，打鐵趁熱，讓我們再多學習一個重要的概念吧。

這個概念就是，呈現主角的背景故事時，通常這個場景對主角・讀者都是一個「感覺自在的空間」。

舉例來說，如果是校園，那就是對主角而言感覺放鬆的社團教室，或是有屋頂的天文台等，放學後的音樂教室等場地也經常被用來作為故事發生的舞台。

首先，如果塑造一個對主角而言，接著是對作者而言，最後是對讀者而言的自在空間，主角就會在這個空間裡放鬆或回想起往日的回憶。在這樣的情境下，以前不瞭解的事情也會突然明白。

大部分的情況都是設定室內空間，不過依著不同情節，也可以設定在學校校舍的屋頂、河濱、停車場，或是便利商店門口等等。

一旦設定好這個讓人感到輕鬆自在的空間，這裡就會成為故事發展的舞台。各位平常可以多想想有沒有適當的場景，若想到好地方，請務必實際套用在作品裡面。

在漫畫中摻入「自己」

【主角＝自己】

創作最厲害的地方就是作者會把自己投射在主角身上。如果主角就是自己，作者就能夠自然地把自己的經驗或情感加諸在角色身上，將自己最深刻的感受投射在角色身上，**只是角色無須跟自己是完全相同的年代、立場或境遇。**

以我的一位學生為例。這位立志成為少年漫畫家的學生，在十多歲、二十多歲的期間，深信自己將會在講談社風光出道，並成為大受歡迎的漫畫家，然而邁入三十歲大關之後，他開始實際感受到自己可能永遠無法出道的恐怖現實。

那麼，如果把如上述自身體驗到的焦慮與不安投射在角色身上，會產生什麼結果呢？若是青年漫畫，就可以直接套用在主角身上，不過在少年漫畫中，少年們可能無法理解三十歲立志成為漫畫家的人其心中的焦慮與煩惱，所以不適合把同樣的焦慮與煩惱套用在少年漫畫的主角身上。

在這裡試著把主角設定為前明星球員（圖1）。

在籃球校隊被列為候補選手，看著下一屆的新明星球員在球場上大展身手，「或許我不是人生中的主角」，主角深感苦惱而內心糾結不已。這就是把在現實生活中所感到的煩惱或糾葛，調整為少年漫畫的風格，最後就創作了一個非常真實的角色。也請各位務必嘗試把自己的某些部分投射在主角身上，如果安排得宜，或許主角的演出就會產生驚人的說服力。

只是，像這種情況要注意避免做出自以為是的無謂感傷，因為對作者而言，這是「真的發生在自己身上的事件」，不過對讀者而言卻未必如此。

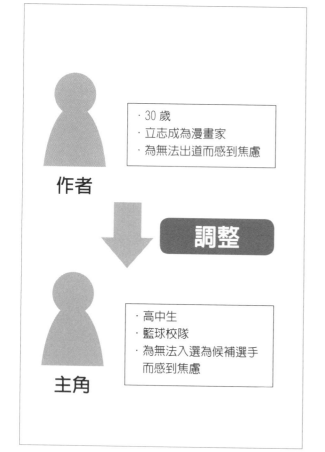

作者
・30 歲
・立志成為漫畫家
・為無法出道而感到焦慮

調整

主角
・高中生
・籃球校隊
・為無法入選為候補選手而感到焦慮

▲圖1：把「自己」投射在角色身上。

【創作「自己」這個產品】

創作漫畫時，從以前就有「創造自己這個產品」的概念。也就是說在自己腦中創作角色這樣的產品，腦中經常保持方個角色的數量，並依作品的特色分別運用。與現實中的演員不同，腦中這些角色不分年齡、性格，有時候甚至會跨越性別演出。我們在進行某項工作或執行專案時，比起與初次見面的人合作，通常跟瞭解對方習性的朋友或是跟彼此相互瞭解的人合作，事情會進行得比較順利。同樣地，如果作品中使用曾經出現在以前的作品好幾次的角色，由於作者與該角色之間非常瞭解彼此，所以也比較容易發揮演技。

專欄　「風格過度強烈」是名譽上的失敗

跟職業漫畫家相比，立志成為漫畫家的人，其原稿風格較為「淡薄」。總認為投稿時，如果被編輯說成「風格太過強烈，再降低一點個人色彩」，那就是嚴重的名譽上的失敗。不過，無論是角色設定、台詞等，都還是請創作出「風格強烈」的原稿。關於這個「強烈」，就算到時瞎忙一場或是被剔除也沒關係，最重要的是我們的服務精神。如果是一個人獨立創作原稿，很容易忘記我們面前其實有讀者，我們是為了取悅讀者才創作漫畫的。

以我個人來說，在這十年中就有三部作品被編輯半開玩笑地批評「這本個人風格太過鮮明了吧」。我與漫畫教室的學生大概創作了五千部作品，被批評的機率是五千分之三。所以，請各位務必嘗試突破自己的極限，創作一部足以被編輯嘲笑的鮮明風格作品吧！

POINT

1. 瞭解一般人閱讀漫畫的方式。
2. 學習呈現角色背景的十項技巧。
3. 主角＝自己。

WORK　請以自己創作的角色的角度，塑造一個主角感覺自在的空間。然後讓主角以獨白的方式回想過去，盡量呈現內心豐富的感受。

專欄　建議創作情境式的笑話

　　正如NHK晨間電視連續劇《海女小天》大受歡迎所象徵的，現代的漫畫·動畫·連續劇·電影等，都必須透過喜劇風格或把主角描繪得具有喜感，藉以呈現主角的天真、義無反顧或是些許的笨拙感。

　　因此，建議各位要創作大量的「情境喜劇」（Situation Comedy）。或許有人會覺得「我比較想寫努力奮鬥的人性勵志劇，沒有必要花時間在喜劇類的作品上」。不過，事實上，越是認真的人性勵志劇，越是要求具備高度創作情境喜劇的能力。

　　現代的讀者·觀眾非常喜愛「反差」（Gap）的戲劇呈現方式。各位的漫畫作品進入故事的高潮階段時，主角會滿懷熱情地大聲宣揚自己堅持的信念，不過如果在此之前的過程一直都維持相同的熱情高度，讀者就會「習慣」那樣的熱情程度。另外，若想要讓讀者產生移情作用，必須讓他們在喜劇部分感到開心、歡樂。

　　《海女小天》這部連續劇是主角小秋非常平凡的成長記錄。這齣戲之所以會如此大受歡迎，是因為編劇家工藤官九郎是非常擅長創作「情境喜劇」的緣故。《海女小天》的情境喜劇不只用在主角小秋的角色介紹，也用在配角角色的特性介紹。另外，他還特地加入昭和時代的話題，為生於昭和時代的觀眾傳送「我這麼做是為了取悅各位」的訊息。

第1章　角色設定

思考企劃

就算你希望一下子就想好漫畫故事
的細節設定或情節發展，也不可能
做好完整的歸納整理。請先從故事
的核心──「企劃」開始做起吧。
故事是否精彩取決於企劃是否完
整，請各位一定要想出許多豐富的
創意，製作更精彩的企劃。

Lesson 05

以文章結構寫企劃

創作漫畫時，與角色同等重要的就是擬定企劃。日本漫畫之所以能夠風靡全球，就是因為企劃力強大而產生許多優秀的作品。職業漫畫家與編輯無時無刻都在思考連載漫畫的企劃內容，請各位也要多多練習製作「精彩」的企劃。

只要不被檢舉就好囉！

何謂企劃？

【根據企劃編寫故事情節】

前面的篇幅介紹了如何創作角色，接下來終於要進入故事核心的「企劃」製作了。

通常「企劃」是指「為了進行某件事而擬定的計畫」，不過在短篇漫畫中的「企劃」，指擬定故事大綱或畫分鏡之前，完整歸納自己打算創作的故事設定或故事概略。

實際創作漫畫時，有時候也會發生先想到企劃內容再來設定角色的情況。與從角色開始創作的做法相比，如果從企劃開始構思，其創作作品的意圖會比較明確。例如近年流行的由角川遊戲開發的「艦隊Collection」遊戲等，就是先從「舊日本帝國的海軍軍艦」X「美少女」的概念開始發展，可以想見未來將會創作出各軍艦的擬人化角色。

相反地，《GTO》這類的作品是先有鬼塚這個主角，透過思考鬼塚這個角色會做出什麼行動，而產生「不良教師」X「以自己獨特的方式敲開學生的心門」之企劃。

角色與企劃，先想出哪一個都沒關係，不過，本書在前面以先創作角色的做法進行說明，這是因為近年來的漫畫多半都是先產生角色之後，才決定企劃內容之故。只是，就如同「艦隊Collection」的做法那樣，優秀的企劃帶來暢銷作品的情況也不少。

【以短篇漫畫製作企劃的意義】

以短篇漫畫製作企劃具有以下兩種效用。

① 清楚確定自己接下來要創作的內容：

② 請他人看企劃內容，藉此清楚瞭解此企劃對於他人而言是否真的

> 精彩。

不精彩的企劃，不可能化為作品之後，內容就會變得精彩。因為是自己費盡心意、能夠被預測，這通常是負面的評論。不過，為了讓故事的情節發展簡單易懂，某種程度也需要費盡心血創作出來的作品，所以請務必先擬定精彩的企劃之後，再將其化為成品。

職業漫畫家與編輯為了爭取在雜誌連載的機會，總是日夜不停地擬定企劃。相較於此，我真切地感受到立志成為漫畫家的人幾乎都不寫企劃。

在我的漫畫教室裡，學生每個月至少要提出兩份企劃，再根據這些企劃內容進行講評會。講評會不是只有讚美而已，也會針對有趣、無趣的點進行徹底的檢討。新人的企劃通常都很「平凡」。企劃內容總讓人覺得在哪裡看過，所以※1，企劃內容總讓人覺得在哪裡看過，所以初級生要以「不寫出平凡企劃」為目標才好。

【※1】所謂的平凡

創作故事時，所謂的「平凡」就是構想、事件或情節的發展似曾相識、毫無新意、能夠被預測，這通常是負面的評論。不過，為了讓故事的情節發展簡單易懂，某種程度也需要平凡的要素，這真是很難拿捏啊。另外請記住，經典與平凡只是一線之隔，如果演出夠精彩，平凡的要素也會成為經典情節。

建立企劃元素

【基本上就是寫出「主語」＋「謂語」】譯注 的短文

短篇漫畫無法塞入又長又繁瑣的內容，所以企劃內容也要如以下的短文組合構成。

○○的△△（主語）是××（謂語）

另外，由於漫畫的樂趣在於假設與事實的反差狀況，所以如果想在這裡加入出乎意料的情節，或不同於原來的想法，就請利用下述的短文表現吧。

假如○○其實是××的話

特別是在初級生的階段，以這樣的短文創作企劃元素就可以了※1。

【嘗試加入各種不同的謂語吧】

看過許多立志成為漫畫家的人之後，讓我內心產生「真是可惜呀」的情況是，明明看到有趣的主語，但後面卻跟著平凡的謂語，結果產生一個平凡的企劃元素。

以《聖哥傳》為例，作者中村光的主語是「優秀又迷人的耶穌與佛陀」，主語後面應該設定過各種不同的謂語。例如我現在嘗試寫幾個謂語，「在柏青哥店打工」、「創立IT公司」、「成立新興宗教」等等，這些都無法超越中村光所設定的「住在立川的公寓，優游自在地過著打工的日子」。專家就是非常擅長運用謂語的人。

若想到應該會很有趣的主語時，請多想幾個謂語，並養成這樣的習慣。

以「主語」＋「謂語」 的短文擬定企劃元素。

【譯注】
「謂語」指說明主語的性質或狀態的描寫語。

【※1】專業的漫畫也是以短文構成

就算是大受歡迎的專業作品，如果回溯自企劃的最初版本，也是以這樣的短文構成。例如《聖哥傳》就是「優秀又迷人的耶穌與佛陀（主語）」＋「住在立川的公寓，優游自在地過著打工的日子（謂語）」。這部作品不僅在日本大受歡迎，在法國等基督教國家也有相當高的人氣。來我漫畫教室上課的法國學生眼中閃著光彩說：「作者竟然能夠利用那麼有趣的情境，把腦中古板印象的耶穌基督畫得這麼迷人，真是太了不起了！」

當然，那是因為作者中村光是很擅長把角色寫得迷人的作家之故。不過，能夠靈活運用角色的就是「假如」的短文結構。如果是一般的構想，「耶穌與佛陀」的主語後面就不會接上「住在立川的公寓，過著打工的日子」這類的謂語。

主語	謂語
剛成立第一年，實力薄弱的高中棒球隊……	為了通過甲子園地方初選，想出各種奇特的戰略，並進行怪異練習的故事。
怕生而且還不適應新班級的少年……	其實非常擅長操弄女人心，因為同學不經意的一句話，突然覺醒並且改頭換面的故事。
在非法賭場裡得意忘形，想賭賭看自己人生運氣的青年……	因為賭場裡的詐騙手段輸掉自己人生中的所有好運。
有一天不經意聽到電台節目……	竟然發現電台正在播放一個月以後定期播放的節目。
被自己愛慕的女孩子說：「你的腦袋少根螺絲」的少年……	真的為了尋找腦袋裡的螺絲走遍全世界的故事。
某女子高中的校園裡，正嘰嘰喳喳聊些少女題材的主角們……	其實都是古羅馬戰士的裝扮。
身為軍人的主角……	本來一直以為對抗敵人是他的天職，後來卻察覺自己不過是任人擺佈的一顆棋子。
兩名同年級女學生一直生活在離島……	一位帥哥同學從都會區轉學來這個離島後發生的故事。
跟蹤喜歡的男孩，並且不斷寄送情書與情詩的主角……	對該男孩說出心裡話而成為好朋友的故事。
一位外型亮眼且行事幹練的廣告導演……	愛上一位在當地錄影帶出租店無意中遇到的純樸美少年，卻被狠狠耍得暈頭轉向的故事。
在同年級的學生中表現優異的主角……	其實是重度的中二病。他弄丟了寫滿中二病批判內容的筆記，而筆記被班上的帥哥同學發現的故事。
被戰士虐待，內心留下創傷的柔弱主角……	為了保護一樣是柔弱同伴的歐吉桑對抗戰士的故事。
與內心憧憬已久的女孩交往的主角……	一直想要把某個鈕扣埋入該女孩的鎖骨，內心糾結不已的故事。

▲範例1：「主語」+「謂語」的企劃短文※2。

Lesson05 以文章結構寫企劃

〔※2〕**儲存許多企劃元素**

這裡舉出的企劃中，有許多都已經畫出成品，也獲得各種獎項。然而，比起得獎作品，其實最重要的是下一部作品，所以平常就要不斷累積許多構想與題材。

如何避免做出「平凡」的企劃內容

【試著變動一下企劃內容】

習慣了「主語」＋「謂語」的結構之後，接著就請檢查一下自己的短文是否太過「平凡」。我與漫畫教室的學生不斷持續製作企劃，產生過為數不少的「平凡」企劃。

避免「平凡」是製作企劃時必須堅守的原則。「主角是人類與惡魔之間的後代」，所以兩眼的顏色不同，相信奇幻雜誌的編輯看到這類的設定早就已經感到厭煩了吧。因此，只要不是極為嶄新的創意，就要努力避免這種「平凡」的設定※3。

那麼，是不是就完全不要使用平凡的構想呢？其實也不見得。

例如以下的例子。

> 與久未謀面的少時好友一起去挖掘以前埋在地下的時空膠囊。

雖然是一個平凡的構想，不過可以嘗試變動如下：

> 與久未謀面的少時好友一起去挖掘以前殺死的男人的屍體。

這樣改變的話，就不是常見的老套情節了（範例2）。

先不要考慮上述的短文是否有趣。把平凡構想變成創意點子後，至少就能夠成為不平凡的企劃素材※4。

【改變各領域的制式情節】

那麼，具體來說要如何改變平凡的構想呢？首先，請找出該領域的制式鋪陳，接著思考是否能做出任何變動。我以前指導的一位學生曾經寫過這樣的企劃內容，「短篇漫畫中，主角往返於生與死之間，最後所有的人物都在壁爐中，一邊燃燒著一邊跳著康康舞然後死去。」在多數的漫畫中，「死亡」是絕對會出現的橋段，所以在我眼中，該作品領域絕對會顯現出嶄新的創意。各位在閒暇之餘，也請思考一下「自己創作的作品領域絕對會出現的畫面是什麼？」，搞不好你會從中發現新奇的創意呢。

這個做法也能夠套用在暢銷的商業漫畫上。《百合男子》這本漫畫跳脫了「男生不會從百合中出現」的制式情節，因而確保了作品的精彩性。《進擊的巨人》跳脫了讀者產生移情作用的角色，無論如何都不會死的規定，因而更增添其可看性。從平凡的情節中改變構想，就可能寫出一份精彩的企劃。

【不要使用最初的想法】

其他避免平凡構想的訣竅還有「不要使用最初的想法」。人類的思考是從容易想到的部分開始，所以最初浮現腦中

【※3】永遠都想得到新主軸

就算是老套的設定，如果構想新穎，故事也會變得有趣。眼力好的讀者或編輯會預測故事發展「又是一樣」，所以當故事情節有了全新的展開或發想，精彩地翻轉了他們的預測，一定會給你極大的讚賞。

【※4】變動的範例

另外，如果是「與久未謀面的少時好友一起去撿貝殼」，這個想法如何呢？身為OL的女主角與公司主管見面談分手的事（設定千葉縣的船橋市）。當主角正要出發去東京時，在船橋車站遇到國小時心中一直很喜歡的男生。對方的臉孔還是小學時的模樣，主角手上拿著漁網與藍子，說正要去海邊等退潮抓魚、貝。主角告訴男生要去海灘分手，男生說：「那事先別管，跟我去海邊抓魚貝吧。」他誤以為主角穿的漂亮長靴是去海灘時穿的雨鞋，說：「你穿這樣不剛好嗎？」結果本來應該去談分手的，卻跟以前喜歡的男生去海灘，內心五味雜陳。

▲範例2：改變「與久未謀面的少時好友」之企劃案例。本來是一般的愛情漫畫故事，改變之後成為恐怖的漫畫情節。

的想法有很大的機率是屬於平凡的點子。大多數立志成為漫畫家的人都會使用腦中最初浮現的想法，所以企劃的基本架構就會變得很平凡。請各位務必培養一個習慣，如果需要一個構想，那就要想出二十、三十個，再從中選出最好的一個。這麼一來，相信各位的企劃素材也就不會太過「平凡」囉。

POINT

1. 請以「○○的△△做了××」的短文製作企劃的元素。

2. 變動平凡的構想擬定企劃。

3. 避免使用最初浮現腦中的構想。

WORK 請利用短句創作二十個企劃元素，這時要盡量避免平凡的想法。

Lesson 06

在企劃中穿插「精彩性」

思考許多可作為企劃素材的短文，腦中有了各種想法之後，接著就是讓這些素材發酵，並做出具體的企劃內容。重點就是在這內容當中參雜「精彩的情節」。

被搶先一步了！這是我原本想寫的企劃！

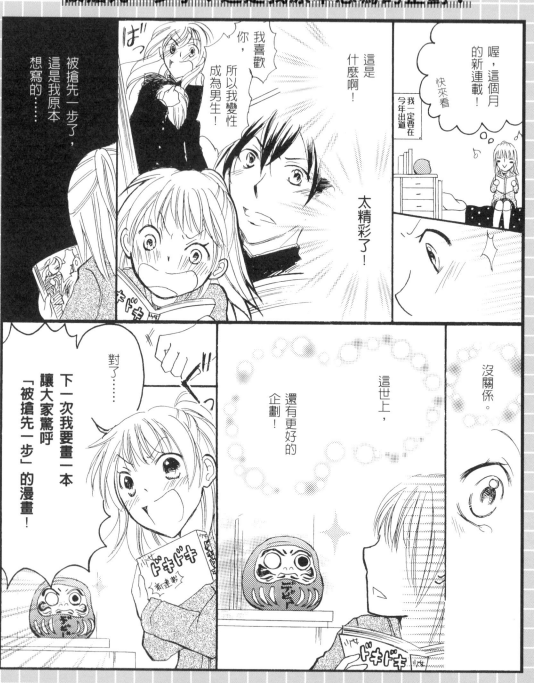

把「精彩性」具體化

各位是否曾經以一句話寫出精彩的企劃？最開始你可能無法客觀判別自己的企劃是否精彩，不過，隨著經驗的累積，某種程度就能夠看出自己製作的企劃是否成功。「精彩性」說起來很抽象，不過至少自己覺得「精彩」的話，你就要相信這點，並且具備將此企劃實現的能力。

其次是，把自己認為成功或是想畫出來的企劃素材加以發展。我將會在本章詳細說明，總之，巧妙地擴展企劃素材，最好用的方法就是創造「精彩的情節」。

【豎起「精彩性」的天線】

所謂「精彩」其實摻雜了各種因素。在咖啡館裡無意中聽到隔壁桌情侶的對話，或許會幫助各位發現「精彩」的情節；在無聊的課程中，老師小小的特殊舉動也可能幫助你想到「有趣」的場面。因此，除了睡覺的時間之外，首先就要經常豎起天線，偵測「哪裡有趣的素材？」，如果有所發現，立刻記錄下來也是很重要的。跟朋友聊天時，也經常會找到「有趣」的素材。職業漫畫家跟編輯通常都是在閒聊中發現「有趣」的情節。

【徹底調查特定的領域】

如果要更進一步說明基本概念的話，由於我們都是生活在現代的社會，所以大概就是生活在相同時代、呼吸著相同的空氣，立志成為漫畫家的朋友們也是一樣。大家看的幾乎都是相同的漫畫作品，被同樣的情節所感動，也想創作出類似的作品，所以大家都會把類似的作品投稿到大出版社，於是編輯們看到這些投稿作品時，無不產生「又來了」的想法。其實，改變這樣的結構也是創作「精彩」情節的技巧之一。

舉例來說，你可以針對所謂的「獵女巫」進行一個徹底調查。如果你去大型書店，第一步先找與獵女巫有關的幾類新書。一邊閱讀，一邊徹底思考被獵者的心理狀態，接下來再前往大學圖書館，閱讀大量的相關研究文獻。這麼一來，你就會發現今日的日本也存在著「獵女巫」現象，這樣就可以把此列為「精彩情節」。由於現在不太有日本人或立志成為漫畫家者認真思考獵女巫現象，所以如果做到這一步，你創作的故事情節應該就會跟其他立志成為漫畫者不同。獵女巫的舉例雖然有些陰暗，不過試著調查、分析自己認為好像有趣」的領域，這對於立志成為漫畫家的人而言是非常重要的功課。

在企劃中加入「精彩」的部分

所謂「精彩企劃」的條件就是企劃中已經具備了「精彩情節」。反過來說，若想要製作精彩的企劃，創造精彩情節就是非常重要的部分了。

以下讓我舉以前創作的〈逆轉男子〉短篇ＢＬ（Boys Love）漫畫的企劃素材供各位參考。

〈逆轉男子〉

以短文呈現作品的企劃素材就如下列範例所示。

一名邋遢的前人氣王高一生，跟一直很仰慕他，改頭換面的高中男同學交往。

通常提到高中一年級的學生，大概就是喜歡裝帥。不過在此企劃中，主角就是「在高一時就已經是一副邋遢樣」，這就是有趣的元素。我在這裡想要呈現的是主角其實真的很帥，只是他特意隱藏自己的特色或者特意呈現邋遢樣。這麼一來，設定他明明很會打籃球，卻假裝自己是肉腳等情節，就能夠傳達「他其實是真的很帥」的訊息給讀者。另外，故事最後主角當然會回復他的本來面貌，這樣也能夠帶給讀者「變身」的宣洩作用。

精彩的漫畫企劃素材中，無論是主語或謂語，一定要有「畫面」、「有趣的關鍵字」或是「精彩的橋段」等。創作精彩的企劃素材時，請務必絞盡腦汁將這些三元素發展為精彩的情節。情節既是故事的主軸，一定也能夠轉化成「畫面」。

自己想出來的「趣點」真的「有趣」嗎？

雖然這話說起來很平常，不過，不瞭解世人普遍認知的趣點的人，就無法創作出世人感到有趣的作品。自己想出來的「趣點」是否符合世人所認知的「趣點」，這是非常重要的。

另外，這也跟投稿雜誌的讀者年齡層有很大的關係。例如，四十多歲男性所喜歡的「趣點」，與十五歲少女所喜歡的「趣點」大不相同，所以掌握自己設定的目標讀者群所喜歡的「趣點」很重要，要從哪裡挖掘出這些趣點也很重要。

以我的經驗來說，電視節目中幾乎已經找不到「新鮮的趣點」了。比起電視節目，深夜的電台節目反而有更多瘋狂有趣的企劃。日本最大的網路論壇「2 Channel」裡的部落格、推特，或是瘋狂的人經營的部落格等等，都會讓人有耳目一新的感覺。

立志成為漫畫家的人必須經常搜尋現今社會中的有趣事物，以及未來可能會被認為有趣的事物。

▲範例1：「一位邋遢的前人氣王高一生……」

▲範例2：「跟一直很仰慕他，自高中便改頭換面的男同學交往的話……」

〈以鰓呼吸的孩子〉

這幾年來，有鰓與蹼的新生兒數量急遽增加。研究學會的看法是，人類為了順應未來世界將會沉入海底的現象，所以基因急遽發生變化。人類的基因選擇了在海底生存的未來。

位於鎌倉一家生產木屐的老店田原商店，擔心以後的人再也不需要木屐，所以很害怕新生兒長了不用穿木屐的蹼。在這樣的情況下，田原家的媳婦生下了第一個小孩。眾所期盼的長男竟然是用鰓呼吸的小孩。我兒靈活運用腳上的蹼優游海中。田原家的命運到底會如何發展呢？

▲範例3：〈以鰓呼吸的孩子〉企劃。

擴大「精彩情節」的想像畫面

【「精彩情節」的例子】

如果能夠想出具有「精彩情節」※1 的企劃元素，接下來第一步就可以試著想像這個情節，並且寫出簡單的短文或畫出圖畫。在這個階段，掌握精彩情節的想像畫面非常重要，暫時先不用在意故事發展的整合性等其他問題※2。

本單元提供的〈以鰓呼吸的孩子〉、〈地獄商店街〉等兩個企劃，都提供了精彩的情節。

〈以鰓呼吸的孩子〉描述人類發生巨大的進化而變得以鰓呼吸，雖然故事「假設」的氣勢非常壯大，但是故事舞台卻設定在「鎌倉的木屐老店」這種極為平常的場景。以蹼爬行的小孩與木屐老店的家族，光是畫出這樣的畫面就夠有趣的了。

【※1】精彩情節

精彩情節不是單指喜劇等引人發笑的劇情而已，有時候人生中極為悲慘的景象也可以構成精彩情節。

舉例來說，主角是已婚男性，假設他知道妻子與別的男人外遇。為了談這件事，主角把妻子的外遇對象叫到營業至深夜的家庭餐廳見面。主角的妻子遲到了，在外遇對象身邊坐下時，主角的內心突然領悟到妻子這個人「就是我的敵人」。

像這樣的情境也是非常精彩的。人類的情感是非常複雜的，所以這世上也就充滿了各種精彩的景象。

【※2】背離現實的戲劇

光是能夠寫出精彩情節，不見得就能夠寫出精彩的漫畫作品。靈活運用該情節的是背離現實，但又具有真實性的戲劇內容。雖然這也因領域或讀者群而有所不同，不過無論是哪種領域的故事，其中都會有數個角色進行對話。如果做得到這點，接下來就一定能夠創作出靈活運用情節的戲劇作品。

Lesson06 在企劃中穿插「精彩性」

〈地獄商店街〉

雖然人類堅信死後一定會下地獄，但是千太郎卻知道死後的世界並沒有地獄存在。因人類沒有受到懲罰，於是心有不甘的千太郎擬定了一個把天堂變成地獄的計畫。

老實的神明與千太郎辯論的結果，決定建立一個小規模的地獄。神明想出來的嚴刑拷打手段極為激烈，千太郎大為歡喜，不過採納神明意見做出來的地獄卻變得像是怪異的SM俱樂部，而且竟然大受成人男性的喜愛……不僅如此，附近還形成了一條商店街而受到眾人歡迎。

明明就是為了受罰才死的，在這樣的情況下一定要設法挑起眾人的怒氣，就算只有自己沒有直接受到懲罰也在所不惜……

▲範例4：〈地獄商店街〉企劃。

〈地獄商店街〉的有趣情節則是描述主角明明就身處天國，卻創造出地獄的場景，而且還是ＳＭ俱樂部之類的地方※3。

以上兩個企劃若想要變得真正精彩有趣，都必須再加以琢磨。例如在《以鰓呼吸的孩子》的故事中，必須考慮在這樣的舞台背景上，各個角色會發展出什麼樣的人生故事。不過，如果能夠加入這麼有趣的情節，無論如何都能夠滿足企劃成立的要素。

【向搞笑藝人的題材學習】

若要學習創作「精彩情節」，或許也可以參考搞笑藝人在創作舞台作品時。大部分的搞笑藝人在創作舞台作品時，會先想出「有趣的話題」，再從這裡發展成完整作品。另外一種模式是先從一個普通的情節開始，隨著故事的發展而產生「精彩情節」。請各位務必多從電視或動畫網站學習※4。

【※3】變態情感

描寫角色的變態情感會成為有趣的企劃元素或情節。範例的〈地獄商店街〉即為一例。以喜劇手法描寫主角千太郎的變態正義感，成功地創作出精彩的情節與企劃。如果以「其實原來是想做○○，結果卻做了××」的短文構思，或許就能夠描寫出主角的變態情感狀態。

【※4】幽默感

我在這三十年當中，感覺日本人的幽默感有了長足的進步。現在，在「2 Channel」之類的網路論壇或一般市井小民的部落格裡，都可以免費看到許多值得「讚嘆」的幽默感。在現在的時代中，如果做一件真正精彩的事，一定會在某處被別人看見，瞬時之間蔚為話題。請各位一定要堅信這點，並且努力不懈。

製作一個讓他人覺得「被打敗了」的企劃

【被打敗感】

我認為這些年來企劃最精彩的漫畫作品有《聖哥傳》與《羅馬浴場》。看這兩部作品的第一卷時，心中都產生「我被打敗了」的感覺。

當我們這類創作者看到別人的作品，內心產生「敗給你了」、「我本來也想做！」的讚嘆時，可以說這個作品的企劃就是好的企劃。

針對這個「被打敗感」，暢銷書《考具》（商周出版）的作者加藤昌治，與電視節目製作人Ochimasato的看法完全相同。總之，所謂超越領域的界線，並且在娛樂界被視為好的創意就是「自己想不出來」，也就是「看到這個創意的人內心會感覺『啊！被打敗了』的創意」。

（加藤昌治《創意會議》：アイデア会議）。製作人Ochimasato對於選擇創意的方法也在《企劃的教科書》（企画の教科書）中詳細說明，有興趣的人可以閱讀看看。

【不斷想出新構想】

歸納Ochimasato在《企劃的教科書》中所提的具有實踐性的方法，就是「列出所有連讀者也想得到的構想，然後捨棄。接著，雖然不知道會想到第幾個想法，不過當你想出連讀者也無法預測的構想時，就使用這個構想。」

以本單元最開始所舉的例子來說，如果只是單純以獵女巫為主題，寫一個中世紀歐洲的漫畫企劃，恐怕不會被出版社錄用吧，我認為實際上也不會成為暢銷作品。重點在於你應該思考「如果把獵女巫這個特殊風俗套用在今日的日本社會，能夠產生什麼樣的情節或劇情？」。一開始腦中可能會浮現出平凡的想法。以我現在腦中所想到的，可能

就是「國小的霸凌」之類的故事吧。這是我腦中最先浮現的想法，相信各位讀者或其他立志成為漫畫家的人也都會想到相同的點子。因此，不要使用最先浮現腦中的想法，丟棄最先的想法，並且繼續想出更多其他的點子※5。

我不知道你會想到第幾個才會想出「啊！被打敗了」的點子，不過我知道「最初想到的點子最好」的情況極少發生。就算遇到這樣的情況，也必須「想出許多其他點子之後，才知道最開始的想法最好」。對於創作者而言，不斷動腦想出創意是必須的。我能寫出什麼樣

【※5】不要用橡皮擦消除創意

自己寫下來的創意請不要用橡皮擦擦掉。一旦把想到的創意擦掉，自己就會忘記曾經有過這樣的構想。曾經想出但想刪除的想法，請以斜線刪除，日後回顧時，你就會清楚看到自己的思考過程。這麼做能夠確實培養思考的習慣，或是確實想出好創意的技巧。

若想要創作精彩的情節，必須產生許多構想。

的企劃內容呢？不斷摸索、嘗試，就算最後的結果失敗，這中間的努力也絕對不會白費。

【自由發散型創意】

人類大腦想出來的創意大致分為「自由發散型創意」與「解決問題型創意」等兩種。擬定企劃時使用的是「自由發散型創意」。

自由發散型創意指盡量有彈性、自由發想的創意思考方式。提高大腦的自由度發揮創意，這顯然就是種需要練習的技術。如果接受確實的訓練，大約三個月左右，大腦的運作就會變得柔軟有彈性。大腦運作有彈性的人會把精彩與否擱置一旁，盡量想出自由度高的創意。

例如，「打開鄰居家的水龍頭，結果流出來的是法式清湯」，他們會想出這類天馬行空的創意出來。

大腦運作彈性變高之後，接下來要練習集中思考。例如結合前面提到的「獵女巫」、「現在」、「日本」等詞彙作

為關鍵字，並把焦點集中在這幾個關鍵字發揮創意。人類大腦如果有了某種程度的自由性，同時限定創意的範圍時，其實就會想出令人訝異的有趣創意。

若想要完全達到這樣的程度，大概需要一年的持續努力才能辦到。我所經營的漫畫教室每個月會固定舉辦「企劃競賽」，無論是初級生或有經驗者，每個人至少都要提出兩份短篇漫畫的企劃。學過這種大腦運作方法的學生，每一次都會提出精彩的企劃，令人不禁想問「怎麼想得到這樣的創意？」

POINT

1. 豎起天線偵測世上「有趣」的事物。

2. 創作「有趣的場景」。

3. 不斷想出各種創意。

WORK 請寫出五份跟朋友或家人聊天時，對方會說「啊，聽起來很有趣，等你寫完一定要給我看」的企劃。

Lesson 07

企劃不「出錯」

當自己預感「好像會寫出好作品」時，一般人大致會分成兩大類，一類是因此而放心地偷工減料，另一類是因為預知這是難得的佳作，所以會投入更多心力。以創作者來說，適合成為專家的當然就是後者了。本單元將再深入說明如何把企劃做得更好。

避免出錯！

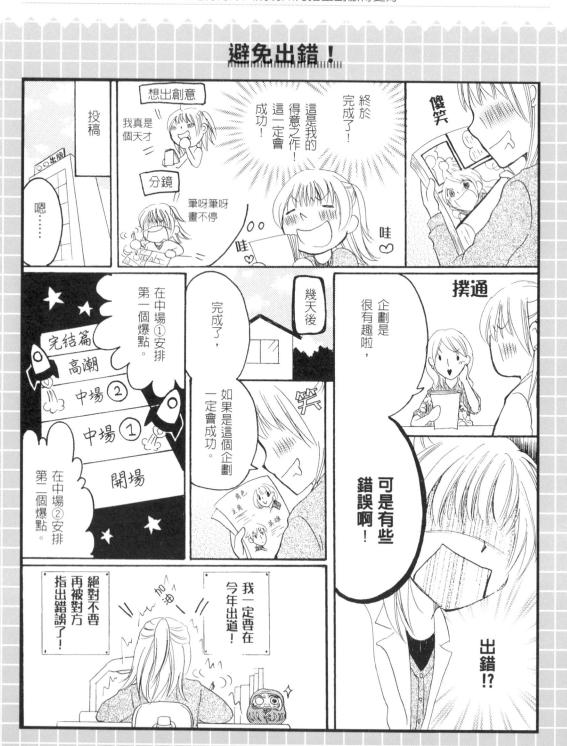

那麼，各位是否已經能夠從有趣的企劃基礎創作出精彩情節了呢？接下來，我們要利用一百字的企劃呈現精彩的情節，藉此思考故事的發展方向以及具體的故事架構。討論企劃素材的單元中提過「主語」與「謂語」，當時提到了「謂語」的充實性。這時絕對不能忘記「不能出錯」以及「太早丟出引誘設定」等兩件事。短篇漫畫的篇幅本來就不長，所以如果故事情節沒有經過綿密策畫，但還沒進入真正精彩的情節之前，故事就結束了。該怎麼做才能夠避免這種情況發生呢？下一章我們將會學習實際的故事創作。在此，我們先以二百個字寫出一份經過確實計算精彩度的企劃吧。

【計算「精彩度」】

職業漫畫家多半會在開始進行故事時，想到數個經過計算的精彩情節。接著他們會比讀者的預測早先幾步展開精彩情節。由於故事情節的發展總是早於讀者的預測，讀者就會覺得該作品很有趣、很精彩。

另一方面，立志成為漫畫家的人，其作品很容易一開始想到什麼就寫什麼，或是故事結構鬆散使得故事遲遲沒有進展，以至於成為一部「只有高潮處精彩的漫畫」。還有，對於看過許多漫畫作品的人而言，這樣的情節發展也都在「預測之內」。所以**最重要的是，在企劃階段就要確定自己已經想好數個精彩情節。**

當然，故事的發展過程中偶爾會結合各種不同要素，或者也存在著所謂「附加」的要素，例如把主角不經意說出的台詞安排成為重要的關鍵字。不過，這在一開始就要經過詳細策畫，更進一步地，劇情也要以確實建構框架為前提撰寫，幾乎沒有經過策畫就直接編寫故事情節的做法是非常危險的。請記住，開

始寫故事情節之前，盡量多準備幾個具有「精彩性」的情節吧。

【二段爆點・三段爆點】

本書稱這種從一開始就計算精彩度的連續性為「**二段爆點**」、「**三段爆點**」。所謂的好企劃往往很容易「出錯」，這是因為由於企劃內容本身很精彩，所以作者就會容易鬆懈，以至於忘記安排「二段爆點」、「三段爆點」，厲害的人會在製作二百字企劃時就加入二段爆點・三段爆點。在經驗上來說，如果短篇漫畫搭配了四段爆點，則將會造成「故事發展太快」、「故事情節有轉折，但是描述得不夠深入」等情況，所以從二百字企劃到故事大綱為止，如果事先準備了三個經過確實計算的精彩情節，那就萬無一失了。

發展企劃內容

那麼，接下來就把企劃素材發展為二百字的企劃內容吧。重點是思考如何展開自己想到的「精彩情節」。

在此，我們一起來看看前一單元介紹的《逆轉男子》的企劃是如何展開的。

【決定角色定位】

首先請思考企劃元素的主語，也就是角色。這個企劃在最開始的構想階段是設定邋遢的男生為主角，因為作者認為「邋遢的前人氣王高一生」應該會很有趣。

不過，經過各方面的思考結果，決定把這個角色改成配角，因為感覺「邋遢的高一生」難以誘發讀者產生移情作用※1。取而代之的是完全相反的角色，由高中成功改頭換面、非常受到女同學歡迎的男生擔任主角。這樣安排是因為大家對於在高中改頭換面，而且受到女同學喜愛的際遇，比較能夠產生移情作用之故。

以角色分類來說的話，主角是「普通但是溝通能力強」的類型，配角的邋遢高中生則是「奇特型」的類型（雖然實際上並非奇特人物）※2。

【找出能夠運用的「精彩性」】

這樣就決定了主角與配角的定位了，接下來就是設計故事情節。「假如一位邋遢的前人氣王高一生，跟一直很仰慕他，且在高中便改頭換面的男孩交往的話」，從這樣的企劃元素開始，自己選擇一些可以安排到細節的部分以展開企劃內容。

這個企劃最能夠運用的精彩處就是前一單元提到的「精彩情節」，情節的發展是「在故事後半，沒想到邋遢的男子（命名為「關根」）是一位真正帥氣的男子，他重拾以前的風采，再度成為風雲人物。在女性陣陣的驚呼聲中，把主角從危機中解救出來」。知道關根其實是真正帥氣男子的讀者看到他又重新復活，內心應該會感受到強大的宣洩作用才對。

同時，從邋遢的配角關根與主角兩人的交往故事，也能運用在故事情節的展開中。

故事中，關根因某種理由而變得邋遢，主角趁著關根面臨劫難的當口提出交往的請求，然後主角也覺得這段戀情將會因為關根再度復活而畫下句點，於是打算消失在這段戀情之中。這麼一來，關根就會說些挽回主角的話，例如「我之所以能夠重新振作不就是因為你的緣故嗎？」，可以想見這樣的快樂結局會受到女性讀者的歡迎。

還有一點，故事最開始的發展，也就是關根變成邋遢的男子的理由，也能夠透過計算創造精彩的情節。

到這裡為止，這個企劃中能夠運用的精彩情節有以下三點。

【※1】角色的定位

短篇漫畫由於受限於篇幅，所以角色的定位不會有太多的變化。通常如果主角是能夠讓讀者產生移情作用的普通型角色，加上配角也是普通型角色的話，這樣就能夠形成精彩角色的組合；或是奇特型配上天才型角色，也可以完成一個取得平衡的角色定位。雖然在配角身上也可以製造讓讀者產生移情作用的情節，不過這麼一來會變得複雜，難度也相對提高。

【※2】複習：角色的六種類型

在此稍微複習一下吧。漫畫的角色大致可以分為六種類型：

①少年漫畫的經典角色
②普通但是溝通能力強的角色
③普通而且溝通能力弱的角色
④奇特型角色
⑤天才型角色
⑥敏感型角色

從企劃的元素中
選出三個精彩情節。

【寫出約二百字的大綱】

①配角關根復活，以超級風雲人物的形象登場，並且拯救了主角的宣洩作用；

②主角思念關根的心情以及利用其面臨劫難之際提出交往的糾葛。主角內心以為這段戀情會因為關根復活而告終，但結果卻出乎意料而有了快樂的結局；

③前風雲人物關根之所以成為邊邊少年的理由。

就像這樣，大概找到三個自己能夠安排的精彩情節之後，結合這三段情節寫成一個約二百字的大綱，這樣就完成一份企劃內容。

製作企劃時，無須思考或寫出故事的後半或結局，故事情節發展到中途即可。其實在這個階段尚未深入思考③，不過，這個作品的「精彩」重點已經彙整完全。

【企劃的元素】

一位邊邊的前人氣王高一生，跟一名一直很仰慕他，且在高中改頭換面登場的男孩交往。

↓

【改變角色定位】

在高中改頭換面登場的高一男生，跟國中時期就一直很仰慕，但是現在卻因某種理由而變得邊邊的高一男生交往。

↓

【二百字的文字企劃】

在高中改頭換面且受到女生喜愛的小池純，在偶然的機會下遇到國中時期一直很仰慕的關根誠。國中時期的關根不僅運動萬能，而且是人氣王，現在卻變成一個戴著厚重眼鏡、頭髮蓬鬆且腦袋不靈光的人。純對於關根的變化感到疑惑，兩人也因關根面臨的劫難而開始交往。雖然純期待關根會私下展現他的帥氣，但同時也預知如果關根恢復以前的模樣，這段戀情就會告終。關根到底是為什麼變成現在這副模樣？他能夠回到以前又帥氣又受歡迎的過去嗎？還有，兩人的戀情將會如何發展呢？敬請期待。

▲範例1：〈逆轉男子〉的二百字企劃。

加入讀者在意的「引誘」

讓讀者大失所望，大喊「好弱喔！」

希望讀者不要誤解，不過我認為在娛樂作品中，完全不用擔心「設定這樣的引誘好嗎？」其實設定引誘的做法絕對是正確的。當各位的引誘手法明顯進步之後，編輯也會往好的方向看，「雖然收線失敗，不過至少有設定引誘」。

【為了「做出喘息的空間」，儘早設定引誘】

讀者不會正襟危坐地閱讀各位的漫畫作品，應該說通常都是趁著吃拉麵的五分鐘或睡前的五分鐘看漫畫。

我們應該把讀者的這種閱讀習慣放在腦中再來創作作品。

在安排漫畫的故事情節時，為了避免讀者在短時間之內感到厭煩或是跳過閱讀，「做出喘息空間」的想法非常重要。一邊吃拉麵一邊看漫畫的人，不自覺地放下筷子看得入迷，你不覺得這就是身為娛樂界人士最大的喜悅嗎？

【就算無法收線，「設定引誘也絕對正確」】

所謂「引誘」指「吸引讀者的要素」，我們最熟悉的就是電視動畫節目的預告片吧。由於預告片加入了「下週敬請期待」等資訊，所以節目製作方就可以確保讀者下週也會在同一時間準時守在電視機前收看節目。以前面提過的《逆轉男子》為例，指的就是「關根為什麼會變得如此邋遢？面對那樣的關根，純會如何處理？敬請期待！」這部分。

一旦作者設定了引誘，後面就必須針對引誘收線。只是，以我的經驗來說，就算是職業漫畫家也經常會發生收線失敗的情況。我想各位應該都有過這樣的經驗吧，看到作者裝模作樣地佈下引誘，沒想到回收的情節卻意外地普通，

引誘就是為了達到此目的而必須使用的手法之一。在故事情節的發展中，儘早佈下引誘是很重要的。如果是八頁的漫畫，說明主角·作品世界觀的開場只需一頁，然後就要馬上安排讀者最關注的故事發展了。為了讓讀者沉迷到停下筷子，請儘早設下引誘吧。暢銷的職業漫畫家都很擅長設定引誘，反過來說，把引誘留在最後的漫畫，則多半是讀起來感覺無趣的作品。

如果是你的朋友可能會讀到最後，但如果是別人，看不到吸引人的點就會停止閱讀。因此，短篇漫畫的引誘是非常重要的關鍵點※3。

（※3）誘導讀者的情緒
創作自己的原稿時，非常重要的一點就是經常意識著「如果這樣安排，讀者讀到這裡時就會產生這樣的情緒吧」。

▲範例2：有安排「引誘」的分鏡。

為了不讓讀者感到厭倦，
要儘早加入「引誘」。

請思考二段爆點．三段爆點吧

【如何避免出錯】

一旦創作企劃精彩且篇幅短的作品時，作者很容易會因為企劃的精彩度而在作品上「出錯」。職業漫畫家在丟出第一段爆點（企劃說明）後，會周詳地繼續安排第二段爆點、第三段爆點。次頁的範例4《怪物派克外套》就是巧妙地安排二段爆點的例子。

我認為這個企劃非常好。企劃的素材安排了有趣的情節，具體來說就是「不只耕平脫不掉身上俗氣的派克外套，連嘲笑他的結衣也穿了一件更老氣的皮衣」上學。

大部分立志成為漫畫家的人，只寫到最開始耕平脫不掉派克外套的情節就會感到滿足，不過這位作者並不因此而感到放心，他更進一步地展開故事情節，縝密地安排讓故事沒有機會出錯。

我們想到精彩的企劃素材，或是把素材加以擴展而創作出精彩情節時，不能因此就感到滿足，要養成安排二段爆點的習慣。

反過來說，典型出錯的案例就是第三單元中提到的作品（範例3）。這個企劃素材完成時，我個人認為非常有趣。古羅馬人與女高中生的組合很特別，因此我與作者都感到安心，但結果卻變成「只有第一頁有趣」的作品。

就算創作了許多漫畫作品的老手，也可能一不小心就發生這種類似著了魔的失誤。若想要避免這種情況發生，就只能多多「思考」了。

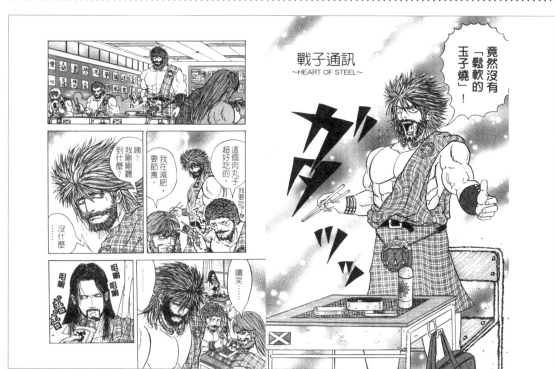

▲範例3：〈戰子通訊〉。以一開頭的精彩情節貫穿全場。

〈怪物派克外套〉

耕平在二手商店買了一件自己覺得很帥氣的派克外套，但是他的同學結衣卻嘲笑他穿起來好「老氣」。耕平覺得很丟臉就想脫下外套，沒想到卻脫不下來。

一段爆點

「你這樣太無情了，既然我們的品味相同，就讓我們做好朋友吧」，原來這件外套擁有自己的意志。

從那時起，耕平因脫不下來的超老氣外套而不斷被旁人冷眼對待，態度也變得越來越退縮。有一天，結衣也穿了一件更老氣的皮衣來學校，身邊的人群起嘩然。耕平一問之下才知道「脫不下來……」

二段爆點

結衣……妳該不會也跟我一樣……

▲範例4：〈怪物派克外套〉。

POINT

1.把有趣的企劃元素發展為二百字的內容。

2.在這二百字中加入讀者感興趣的引誘或情節發展。

3.為了避免「疏漏」，請想二個、三個爆點。

WORK 請以二百字寫出有趣的企劃，然後思考這二百字能否在特定的頁數之內完成。

Lesson 08

在企劃中發揮自己的強項

「如果我真的想畫短篇漫畫，實際上要怎麼做才好呢？」針對這點，我希望你必須思考企劃的部分。本單元主要是針對已經投稿十份作品以上的高級生為對象說明，請各位務必努力突破現狀。

在擅長的領域中勝出！

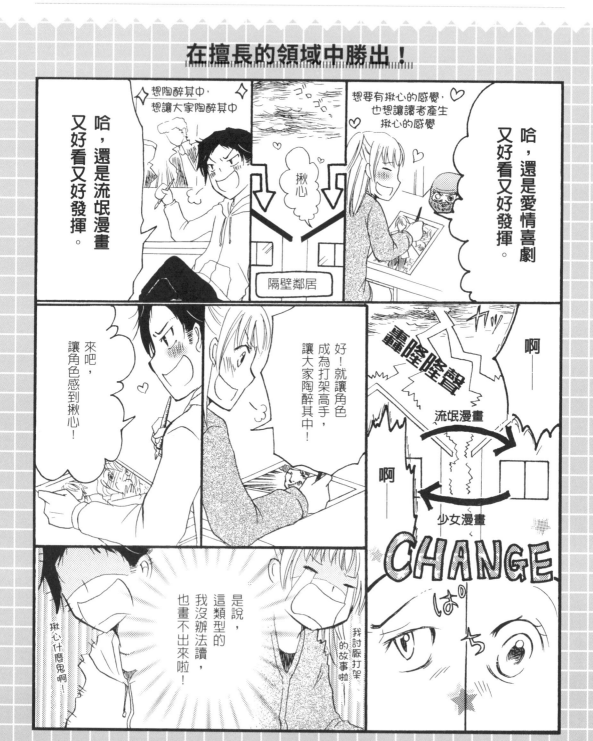

找出自己的強項

前面說明了所謂一般企劃的製作方式。不過，這畢竟是一般企劃的製作方法，有很高的機率不是「畫出真正精彩短篇漫畫」的做法。接下來，我將說明如何提高寫出精彩企劃的機率。

首先大前提是請各位要瞭解，就算自己具有某種程度的創作概念，也不可能在所有領域中都能夠創作出精彩的作品。請各位想想自己喜歡的漫畫家，除了少數真的非常特殊的漫畫家之外，大部分的職業漫畫家都是運用一種或兩種「自己的風格」來創作作品。

簡單說，成為專家就是找到發揮自己實力的重點，並且在這點上不斷持續創作，提升自己的創作品質直到自己的作品成為商品。

【找到一個強項就夠好了】

所以，喜歡愛情喜劇也想畫這類漫畫的人，就沒有必要非得學會畫不良少年漫畫不可。反過來說，想走不良少年漫畫路線的人，也無須勉強自己畫愛情喜劇漫畫。

我的學生中，立志成為職業漫畫家的人，幾乎都是透過習作或投稿作品找到自己的強項，並且在該領域中不斷挑戰而獲得成果。極少看到畫了奇幻作品後又戀愛喜劇作品，同時又能畫獨特氛圍漫畫的學生能夠成功出道。

當然，在初學者階段，由於必須尋找能夠發揮自己能力的重點，所以得嘗試畫各種不同領域的漫畫。不過，一旦找到「就是這個領域」的人，建議要在這領域不斷挑戰。

【比起總分三分，不如單項能力達到六分】

以前曾經聽編輯說過，他們對於立志成為漫畫家的人的要求是，假設身為漫畫家的必備能力參數※1滿分五分的話，比起總分三分的人，不如擁有一分或兩分的要素，但在某方面能得到「第六分」（超過五分，特別新穎有趣）。

一般人只要不是過度笨拙，就能夠透過訓練把一分的能力拉高到三分。不過，五分滿分中的「第六分」就無法透過簡單的訓練達到。

每個人一定有一個自己成功的領域，找到擅長的領域就會成為專家。等走到需要考慮讀者是多是少的階段，才開始夠資格談論「才能」這個詞彙吧。

【※1】漫畫家必備的能力

在我個人的經驗上，編輯經常指正立志成為漫畫家者的原稿有以下六點，請各位參考看看。

① 基礎的繪畫能力‧設計能力（因角度不同造成身體或臉部失衡）

② 畫面品質（包含背景描繪‧網點等）

③ 角色設定能力（該角色是否具有魅力？是否確實深入挖掘？）

④ 故事創作能力（是否毫無破綻地完成故事？）

⑤ 創作故事情節能力（每一段情節是否都精彩？）

⑥ 台詞‧獨白（小話題是否有趣？表現是否讓人感受豐富？）

以「強烈風格」的作品為目標

【讓「自我風格」發揮效用】

一般來說，職業漫畫家與編輯合作創作的作品多半「風格強烈」，那是因為漫畫是刊登在雜誌中（集結成漫畫書時就是在書店中），所以必須吸引讀者目光的緣故。每個人表現強烈風格的方式各有不同，不過如果最終想或為商業作品，就必須運用自己的強項畫出具有強烈風格的原稿。

範例1是職業出道且獲得連載刊登作品的學生，在即將出道之前所寫的企劃，並根據此企劃所畫的分鏡。他本來一直都是畫以棒球為題材的經典少年漫畫，不過由於在經典少年漫畫中無法突破，於是轉向一般人不常接觸的「劣根性」方向，也因此而獲得成功。瞭解自己能夠在哪個領域發揮自己的強項，這是通往成功的捷徑。

坦白說，這個企劃是否有趣也是見仁見智，不過看得出這是一份風格強烈的作品吧。

這個企劃呈現了所謂的「精彩情節」，此外，我認為整部作品充滿著作者的「個人風格」。這位學生不斷提出描述人類「劣根性」的企劃。我這十年來看過無數立志成為漫畫家者的企劃與故事大綱，但是不曾見過以AV男優為主角的漫畫企劃※2。另外，把這個企劃化為實際作品時，作者能夠做出引誘的設定，例如主角會不會成為一個真正「搞他媽的混蛋」，也能夠有自覺地描寫主角內心的糾葛或不道德感等情節。也就是說，這位學生都能夠做到前一單元所提的「縝密計算」。像這種呈現作者個性的作品，我稱為「自我風格」發揮了效用。

舉例來說，以《JOJO的奇妙冒險》系列而聞名的荒木飛呂彥的作品，

無論從漫畫集的哪部分開始看起，都充滿著荒木風格。以小說來說，村上春樹就是「風格」強烈的作家。如果各位想畫不良少年漫畫，就無須要求自己畫愛情喜劇漫畫。如果有那麼多閒功夫，倒不如多多思考自己能夠在不良少年漫畫的哪部分勝出還比較實際。有趣的是，作家各有擅長與不擅長的領域，大部分的職業作家都知道自己擅長的領域、能夠發揮實力的重點，並且在此獲得成功。

【※2】越是看起來愚蠢的企劃越要認真畫

看了立志成為漫畫家者的原稿時，最感到遺憾的就是從作品看得出作者不認真的態度。以客觀的角度來看，這份企劃簡直是荒唐至極，不過，越是這樣的企劃，作者更應該認真建構故事情節。當作者以非常認真的態度完成這個荒唐企劃時，我們經常會產生不可思議的感動。所以這樣的企劃應該更深入描述。例如，主角或中畢業後的人生過得如何？還有，是什麼原因使得他從事AV男優這項特殊工作？他現在有女朋友或妻兒嗎？主角對於自己的工作有什麼看法呢？專業的AV男優能否跟自己的母親相認呢？作者應該一邊創作故事一邊認真思考，這樣才能創作出一部完整的戲劇作品。

口中說出strike時，察覺到內心的審判。那時……

從十八歲到八十歲，擁有大師級打擊範圍的AV男優STRIKE鈴木。無論面對什麼樣的AV女優都不排斥，也從不拒絕被安排的工作，在AV界獲得深厚的信賴。

他一如往常地前往拍攝現場，那裡有一位他非常熟識的女性，也就是在他中學時就跟父親離婚，並且離家出走的母親。據說因為生活困苦，所以在五十八歲的年紀以熟女女優的名聲出道。而且，母親沒有發現鈴木，還起勁地準備攝影的工作，完成化妝，身上穿著浴袍等待鈴木。在那裡等待的已經不是鈴木熟知的母親，而只是一位女性而已。

從不拒絕工作的鈴木這次到底會怎麼做……！敬請期待！

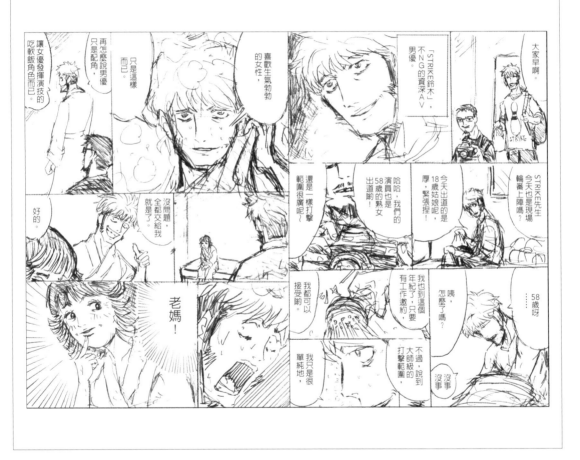

▲範例1：〈內心的審判……〉。

找尋可展現自己實力的領域

【有沒有展現實力看這裡就知道】

那麼，我們就具體來看看要如何找出可發揮實力的領域。在漫畫教室實際執行的訓練中※3，有一項作業是「創作自己最喜歡的情境」。以下是同一名學生在一天之內所寫的兩份作品。

①沒有發揮實力所想出來的創意

·考試時，忘記帶橡皮擦的主角找人求救，在同一個班上與那人再度相遇。

·朋友因為輕傷住院，主角前去探望，結果誤闖別人的病房，與在該病房的病人成為朋友。然而，主角也知道這個人的生命，會在窗外那棵樹的樹葉掉光時走到終點。

·主角內心感到非常難過衝出校

門，沒有回家而在堤防上不小心睡著，醒來時發現一隻貓睡在自己身邊。

②發揮實力所想出來的創意

·在廢墟中，主角因為愛之入骨而殺死戀人，兩人緊握雙手靠在牆上一起迎向朝陽。但此同時主角卻產生戀人的手回握住自己的錯覺。

·主角跟以前一直跟蹤自己的跟蹤狂搭乘同一部電梯，「你要到幾樓?」對方第一次開口問道。

·即將面對死刑這個人生最重要的

▲範例2：沒有發揮實力所想出來的創意。

【※3 持續訓練的必要性】

我的漫畫教室每星期會訂一天訓練日。我會出創作、繪畫等作業，藉以鍛鍊每位學生的漫畫能力。若以專業的橄欖球、棒球選手來舉例，就算他們穿著日常的便服，體型也明顯與我們一般人不同。漫畫能力就如同運動員的肌力一樣，雖然眼睛看不見，不過一旦在課程中讓學生做幾份訓練習之後，他們就能夠像運動員運用肌力那樣，掌握漫畫的能力。無論是哪種競賽，專業運動員都必須先接受紮實的基礎訓練，否則就無法鍛鍊出與其他選手比賽時不被撞倒的堅強體魄。

其實漫畫家也是一樣，每位在第一線活躍的漫畫家，都是用自己的方式鍛鍊能力，也因此能夠成為職業漫畫家，靠漫畫為生。立志成為漫畫家的人幾乎沒有自主訓練的能力。希望各位要掌握自己的強項、弱項，並且針對強項·弱項進行自主訓練。例如，如果不擅長創作故事，就應該在某段期間專心創作故事；另外，也可以分析專家的故事，針對該部分加強訓練。

場面，自己卻覺得很困。在逐漸失去意識當中，猶豫著是否應該要求守護自己的情人「吃掉自己的屍體」。

各位不覺得這兩個企劃完全看不出是同一個作者在同一天寫的嗎？不用說，①很一般，②就發揮了個人的風格。

我在看到①的內容時，就說了「好老套喔」※4。「知道生命會在樹葉掉光的時節走到終點」，這種設定太過老套，讓人感覺是十九世紀的歐洲小說。

由於這名學生曾經寫過怪異風格的企劃，也曾經提過獵奇風格的構想，所以我要求她「設法寫出奇異、怪誕的情節」。

然後她就寫出②的內容。我認為其中每個構想都非常傑出，無論是「愛之入骨而摧毀之」的想法，或是「吃掉自己的屍體」的想法，都明顯看出她發揮了自己的實力。或許她還只是依循著既有的「怪異漫畫」風格，不過如果把握這個重點不斷發揮創意、磨練自己的思考、思維，或許她就有機會成為成功的漫畫家呢。

許多立志成為漫畫家的人都希望自己是全能的，所以就算自己難得擁有了②這種特別的興趣嗜好，卻挑戰了①這種平凡的情節。不過，就如同這個答案所顯示的，如果這個學生在②的領域中持續挑戰、不斷進步，將會比在①的領域中更容易成功。

▲範例3：發揮實力所想出來的創意。

【※4】請別人看自己的創意之效用

請別人看自己的創意是很有效的做法。例如，就算平常不看漫畫的家人，也可以請他們看看你的構想。然後，觀察對方是否覺得你的構想夠精彩，是否理解你想表達的想法。其實，若想找人看自己的創意，平常不看漫畫的人是比較適合的。這是因為娛樂漫畫的必要條件就是需要做到簡單易懂。自己的母親無法理解，也無法覺得有趣的構想表示作品某處有缺陷。當然，請熱愛漫畫的朋友看自己的構想也是有效的做法。總之，你應該具備有正確的評斷力，比起直接把構想畫出來並投稿，不如在平常想到任何創意或寫企劃的階段時就先給他人看，瞭解別人是如何看待自己的想法，以及自己的想法與別人是否有差距等等。

推敲企劃

所謂「推敲」指重新考慮自己原本寫的文章內容，並加以修正使文章變得更好。

就算是漫畫企劃也不可跳過推敲的步驟。對於漫畫家而言，回應編者要求的「修改能力」是必備的技能。

不過，靠自己獨立推敲已經完成的二百字企劃是非常困難的作業。一般人一旦認定某件事，就會陷入特定的思考模式，無論如何就只能夠在自己的思考範圍中修正想法，因此，我認為無論是職業漫畫家或編輯，都必須擁有能夠適度批評自己的企劃，甚至能夠提出替代方案的朋友。大家一起討論各種點子，想出精彩的情節是非常重要的。

【推敲企劃使之變得精彩】

在此，讓我們來看看企劃內容經過推敲後變得精彩的案例吧。範例4是戰國時代的故事〈戰國髭武將〉的企劃，請比較推敲前與推敲後的差異。

首先，我認為「戰國故事」與「髭鬚」的組合是非常有趣的發想。關於戰國時代的漫畫有很多，不過我不曾看過把重點放在髭鬚上的作品。

只是，雖然觀點難得有趣，但是情節卻顯得普通：「沒想到因為自己的失誤而剃了該武將的髭子」。「不小心剃掉大人物的髭子」，這樣的題材從古至今不勝枚舉。不能否認這樣的情節會給人似曾相識的感覺。由於該作者在這裡選了一個老套的情節，所以後面也就沒有發展的空間。「主角試圖用假鬍子蒙混」，這樣的情節太簡單了，容易被讀者猜到，一點也不「精彩」。後來該作者經過多方推敲，想出一個腹黑版「No.2」的角色。只是，在企劃階段就已經設定主角因自己的失誤剃掉了武將的鬍子，後面再怎麼變動都不會覺得有趣了。

【推敲前】

在戰國時代，鬍鬚對武將而言是非常重要的門面。鬍鬚既代表自己的地位，也是時尚的表現等等。在這當中，有一位「武將」的鬍鬚甚至具有足以影響自己命運的力量。

身為「理髮師」的主角竟然因為一時的失誤而剃掉了武將的鬍子！主角想方設法試圖以假鬍子蒙混，但是武將的健康狀況越來越差，戰爭與國內的情勢發展也不如預期。主角又擔心、又緊張、又害怕，同時也拚命圓謊，期盼自己製造的假象不要穿幫。

不過，這個謊言被一直想陷害武將以取得大位的腹黑版「No.2」的角色發現了。主角到底能不能在外敵與腹黑No.2的虎視眈眈之下，保護武將以及自己所愛的國人呢？

【推敲後】

戰國時代。擔任織田信長理髮師的新吉陷入絕望的深淵。原因是最近織田家的家臣之間開始流行奇特的鬍型。主人信長對新吉提出要求：「三天後，我的鬍鬚造型必須是所有武將之間最帥氣的。」

信長下令，如果新吉能夠剪出帥氣的鬍型就會獲得獎賞，但是萬一失敗就得切腹自殺。雖然新吉擅長理髮，但是對於鬍鬚則完全沒有概念。新吉拚命地研究渡海來日的外國人的鬍鬚，但是腦中依舊想不出好點子。

究竟新吉能否在三天後為信長剪出滿意的鬍型呢？敬請期待。

▲範例4：〈戰國髭武將〉企劃推敲比較。

後來我們討論、重新調整，呈現出來的就是推敲後的內容了。首先，先清楚確定主角的目的，也就是把織田信長的鬍鬚修整得非常帥氣。或許這段故事就是描述新吉在經過一番苦心研究之後，終於想出信長最滿意的鬍型吧。不過讀者一定都很想在故事的高潮階段，看到信長蓄著帥氣的鬍鬚出現在家臣們面前吧。另外，三天時間的故事發展也是短篇漫畫中非常重要的技術。以這個企劃來說，其中就確實安排了兩個本章不斷重複提到的「經過縝密設定的精彩情節」。我當然也要求作者「儘早丟出許多引誘設定，而不是只有信長出現的畫面精彩有趣」。該作者本身的實力能夠確實創作故事內容，如果具備一定程度的繪畫能力，相信這個企劃將會成為一部精彩的作品。

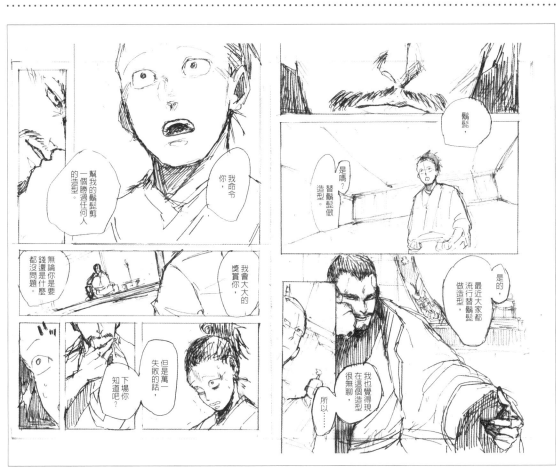

▲範例5：〈戰國髭武將〉推敲後的分鏡。

POINT

1. 以自己最喜歡的領域寫企劃吧。

2. 請寫出能夠發揮自己實力的「強烈風格」企劃。

3. 推敲企劃內容。

WORK 請以二百字寫一份比自己平常作品的風格還「強烈」一點五倍的企劃。

第 3 章

擬定故事大綱

以文章歸納漫畫的故事內容，就稱為「故事大綱」。思考故事內容時，可能會過長、過短或是無法整理得很精彩，相信各位都有過這樣的經驗吧。寫漫畫故事時，其實有套用的固定模式以及掀起高潮的技巧。請各位透過本章的說明，學習寫出不會太長也不會太短，同時又有適當高潮的故事大綱吧。

Lesson 09

分割故事大綱，思考情節發展

所謂故事大綱指簡潔歸納你接下來要畫的作品內容。特別是年輕的立志成為漫畫家的人，可能都不太擅長寫故事大綱。其實寫故事大綱的技巧只不過就是詳細書寫而已。

永遠無法展開的故事內容

故事大綱就是設計圖

前面介紹了如何設定角色、運用角色擬定企劃等等，接下來終於要進入實際的「創作故事」階段了。

【大部分的故事情節都有固定模式】

我以前曾經在專門學校與高中開過漫畫課程。年輕學子總是不擅長「寫故事」。除了年輕人的人生歷練本來就少的因素之外，故事的閱讀量也不夠多，所以缺乏簡潔歸納故事的能力 ※1。

一旦缺乏創作故事的經驗，故事大綱就會像融化的冰淇淋一般，從開場階段就說個沒完，整個情節變得冗長乏味。

冗長的開場會導致冗長的結尾，一旦高潮階段像滾雪球般地不斷膨脹，故事大綱就會怎麼寫也寫不完，或是本來想寫的高潮會走向完全不同的方向，就如同我們常聽到的「起承轉合」，

其實故事的發展幾乎都有固定模式。特別是初學者們請多看一些好的短篇漫畫，所以幾乎沒有必要寫出腳本式的故事大綱。

由於之後是為了要完成漫畫而畫分鏡，所以幾乎沒有必要寫出腳本式的故事大綱。

畫、短篇小說、電影、三十分鐘一集的動畫等，學習故事發展的模式。一邊看這些作品一邊做筆記，學會創作任何作品都能夠運用這個模式，這是克服「不擅長寫故事」的最佳做法 ※2。

當學生問我：「何謂故事大綱？」我都會回答：「為了畫出分鏡的設計圖。」由於是設計圖，所以就無須對白或話題。寫長的故事大綱本來就很辛苦，也很花時間。

腦中浮現好的台詞可以另外寫在別的筆記本上，不要寫在故事大綱中。特別是初學者，首先必須盡量寫出簡潔的故事大綱。

許多立志成為漫畫家的人多半會在這階段遭到挫敗，所以請一開始就要把這些規則牢記在心。

【無須寫腳本】

若是漫畫作品，具體來說就是簡潔寫出稱為「故事大綱」的文章。

寫故事大綱的最佳技巧就是「不要寫過頭」。偶爾會看到有人寫出電影、舞台劇腳本般的故事大綱，這樣的故事大綱通常是「用台詞說明看圖就懂的故事」，完全就是一份說明式的故事大綱。如果把這樣的內容畫成分鏡，也就成為「用台詞說明看圖就懂的故事，完全就是個說明式的分鏡」。當然，腳本有腳本領域該有的做法，如果遵循腳本的做法，寫出腳本式的故事大綱，就會做出「腳本式的故事大綱」。不過，

【※1】給十多歲年輕讀者的建議

我認為對十多歲的年輕人要寫完一個故事是很不容易的，因為跟自己的年紀相比，這是個難度高且辛苦的作業。過程中有可能不滿意故事的某處感覺就停止書寫，也有可能貪心地想要在故事裡加入各種要素，結果永遠無法結束。首先，不要貪心，以起承轉合的模式寫個簡單的故事。無論中途有多痛苦，一旦提筆，就先把故事寫完再說。不喜歡的部分頂多不要畫入分鏡。幾年後，或許你會不經意回想起這個故事，而想把這個故事書出來也說不定呢。

【※2】學會模式後再打破模式

學習已經形成某種系統的東西時，可以從既有的模式入手，並完全記住該模式入手，這是最實踐性也是實用的方法。重要的是，當你能夠像呼吸般自然運用該模式，就要有自覺地推毀固有模式。就像是學吉他的人就能夠組合各種和弦，而創作出悅耳的旋律。記住許多和弦的人，就能夠組合各種和弦，而創作出悅耳的旋律。所以，雖然多少會感到無趣，但是請各位一定要先學會各種基本模式。

把故事分割為五個部分

〔起・承・承・轉・合〕

我想各位都曾經聽過「起承轉合」吧。所謂「起承轉合」指的是以四階段呈現故事展開的模式。「起」就是故事的發生，讓讀者瞭解場地、主角、接下來故事將會往什麼方向發展；「承」就是接續上段，展開故事情節；「轉」是改變故事的方向，通常都會是故事的「高潮」；「合」就是故事的結尾部分。

短篇漫畫的故事基本上也能夠以「起承轉合」的模式來安排，不過我覺得短篇漫畫的故事實際上更接近「起・承・承・轉・合」※3等五階段。在此請各位先記下「開場（起）・中場①（承）・中場②（承）・高潮（轉）・完結篇（合）」等五部分吧（表1）。

當你思考這五階段時，你會發現「開場」的任務其實並沒有那麼困難。開場的任務是介紹主角的簡歷、說明故事所處的世界以及介紹故事的設定。

短篇漫畫的「中場」其實是最重要的部分。簡單說，中場就是更深入說明開場中介紹的主角，讓故事轉向並展開情節的部分。

如果像好萊塢電影那樣，故事的發展完全翻轉，之後又整個翻轉，這時中場就可能由一個或兩個高潮構成。不過，由於在漫畫中深入挖掘角色的內心是非常重要的，所以會由兩個中場來構成。

若是少年漫畫，「高潮」就是主角覺醒、打敗敵人；若是少女漫畫，就是主角鼓起勇氣向心儀對象告白等情節。

「完結篇」就是高潮結束後，「主角繼續原來的旅程」或是「這個紛亂依舊持續」等等，整理故事供讀者回味的部分。

分割	部分	任務
起	開場	介紹主角或故事發生的舞台等設定
承	中場①	深入說明主角，展開故事情節
承	中場②	更進一步讓讀者深入看到作品的世界
轉	高潮	故事最精彩的部分
合	完結篇	最後加上故事的回味

▲表1：短篇漫畫的五個部分與任務。

〔※3〕需要兩個「承」的理由

這部分的詳細內容我會在Lesson10說明，不過短篇漫畫最重要的概念就是讓讀者產生移情作用。想讓讀者產生移情作用，光靠起（開場）介紹角色的背景是不夠的，必須讓讀者更深入瞭解主角的性格，具體說明的部分就是承（中場）的部分。轉（高潮）是讓角色展現魅力的部分，如果在此之前不結束角色介紹，讀者的熱情就會空掉。因此，我建議各位的故事要安插兩個承（中場），透過承（中場）的故事情節讓讀者產生移情作用。

頁數與故事要素數量的對應關係

【頁數的標準】

除了「起‧承‧承‧轉‧合」等五部分之外，如果記得頁數與故事要素數量的對應關係，故事大綱就很容易一口氣完成。所謂故事要素指的就是一段完整的故事情節。在本書的故事大綱安排上，基本上一個故事情節就分為一個段落。

短篇漫畫的頁數與故事要素數量（段落數）有著固定的對應關係。例如，假如是十六頁的漫畫就必須有九段落、三十二頁的漫畫就必須有十三個段落（表2）。除非是打鬥畫面或愛情畫面多的漫畫，否則這個數字幾乎可以說是固定的黃金比例，建議各位一定要熟記。

反過來說，如果故事的結構已經歸納出九個段落，那麼畫分鏡時就能夠以十六頁為標準。

頁數	故事要素的數量（段落數量）
16 頁	9 段落
24 頁	11 段落
32 頁	13 段落
40 頁	15 段落
48 頁	17 段落

▲表2：頁數與故事要素的數量。

專欄　描寫完整故事需要六十～七十頁

主角與某人相遇、成為好朋友、戀情或友情萌芽，兩人之間的感情更加穩固、意見產生分歧、和解（戀情成功）等等，如果完全不省略詳細描述過程，大概需要六十～七十頁的篇幅。請各位要記住這個數字。

如果是短篇漫畫，主角感情的發展方向要如何完整且確實地傳達給讀者、如何省略等，都是非常重要的。

舉例來說，雖然相遇的情境非常重要，不過比起在開場時描述，不如以回想的方式陳述，這樣做的效率更高。六十～七十頁的內容要如何整理成三十二頁？這時故事大綱的結構就很重要了。如果想到這是展現自己實力的部分，擬定故事大綱不就變得很有趣嗎？沒有浪費的格數、沒有無謂的台詞，以寫出完美的故事大綱為目標吧！

試著寫出故事大綱吧

【以條列方式寫故事大綱】

如果能夠清楚瞭解以上兩點並實踐的話，就能夠很容易寫出故事大綱了。

要依序寫出故事大綱，請從腦中確定的故事開始寫起，並且以條列方式書寫。

從經驗上來說，我們總是能夠不經意地想像故事開場的故事，所以一開始通常會先寫這部分。如果高潮已經決定，通常會把該場景配置在高潮部分，如果決定把這段故事放在中場，就配置在中場部分。就像這樣，從已經確定的故事情節著手寫起，思考要把故事分配到筆記中五部分的哪部分。

例如，假設故事大綱有十一個段落（二十四頁），如果已經想到七個或八個故事情節，接下來就要湊到所需的數目，也就是說，創作十一個段落的故事

必須具備十一個情節，要素，所以如果已經想到八個，剩下再想三個來分配就好。一旦習慣這個方法，你就能夠自行安排。例如「開場有點弱，再想一小段故事來補足吧」、「中場②有點不足，再多加一個情節」，就像這樣補強整個故事中不足或鬆散的部分。

經驗少的漫畫家志向者所寫的故事大綱，之所以會變得如「融化的冰淇淋」一般冗長，就是因為不知道這個技巧的緣故。總之，由於加入開場中不需要的要素或是故事情節，就會造成故事大綱無限膨脹。

【故事大綱的範例】

讓我們來看看以下由漫畫教室的初級生所創作的《生命終點站的廚房》。這個故事大綱結構簡潔，總共設定十一個段落＝二十四頁。請各位確認整篇故事共分為五部分，各個故事情節也都依段落確實做好配置。

故事大綱是已經決定的情節了，
所以先寫下來，
然後再來填補不足的數量。

〈生命終點站的廚房〉

開場

【第一段】

在自己經營、擔任主廚的餐廳接受電視節目的採訪後，主角隆介在大雪紛飛的回家途中滑倒而被車撞了。

【第二段】

隆介回過神來，發現一位國中年紀的女生，正拉著他的手往森林裡面跑。

隆介問口中發著牢騷的女生是誰，她一臉怒氣地回頭，看到隆介的臉突然變得很驚訝並放開手。

「你，你是怎麼變年輕的？」

迷霧散去，眼前出現一家名為「Last Kitchen」的餐廳。

【第三段】

往生者要度過冥河之前，只能在這家餐廳點一道生前吃過的料理。這名女子是這裡的管理人之一，據說是天使。餐廳裡的廚師們會定期回人間進修，以應付往生者各種不同的要求。今天他們也一樣外出，但其中一人在偶然碰到的車禍現場中消失了。

廚師們既是一般人也是往生者，如果渡冥河之前在「Last Kitchen」工作一段時間，就能夠以這段工作經驗作為下輩子擁有的天賦。

只是，由於學習所使用的時間占用了來世的時間，所以來世的壽命也會隨之縮短。

就算背負著這樣的風險也要在料理這條路獲得成功的人，就會留在這家餐廳擔任廚師。

找尋這名失蹤男子的天使在夜晚的車禍現場看不清楚面貌，把散發相同味道的隆介誤認為這名失蹤男子並帶回餐廳。

> 開場簡短！
> 高明的人會利用十一個段落中的兩段做開場。
> 由於這個企劃是科幻故事，需要說明特殊設定，所以花了三段的篇幅。說明完故事發生的舞台後，接下來故事就開始轉折。

中場①

【第四段】

天使告訴隆介，在找到失蹤男子之前，他都必須在這裡工作。

隆介想問自己是不是已經死了，一名廚師跑過來抓住他的手說：「有個團要來囉！快點準備，大輔！」

隆介被拖到餐廳，天使對他莞爾一笑。

「這是你老爸造成的吧？我會找到你的身體的。」

> 從這裡開始就是讀者期待的發展了。記得要在開場向讀者介紹主角的特性。

中場① —

【第五段】

—回憶—

隆介小時候，體弱多病的母親就過世了。

雖然隆介是由擔任廚師的父親大輔撫養長大，但是父親腦中只有工作，很少在家。

隆介一個人在家看著食譜學做菜。

說到想吃誰做的料理，那就只有母親身體比較舒服時，兩人一起做的鬆餅而已。

而那樣的父親，也在隆介國中時因車禍過世了。

隆介記不得父親的臉、父親的聲音，但卻對任性的父親懷有恨意。

不過，看到兒子跟自己遭遇相同死法的父親，在事故現場發生了什麼事？又去了哪裡？

【第六段】

有人遞來圍裙，隆介回過神來，站在面前的主廚是非常知名的中華料理廚師。

原來如此，這裡是世界各地的廚師們死後還要繼續精進手藝的地方呀。

隆介感到意氣風發，也想把握機會挑戰自己的實力。

【第七段】

然而，這裡的客人各有不同的種族、年齡、喜好、生長環境等等。

以隆介的烹飪功力完全無法應付。不過，身邊的廚師們都能夠重現原味，無論是最高級餐廳的料理或是便利商店的肉包。

中場② —

跟不上廚師們腳步的隆介在一旁站到最後，終於有人點了隆介餐廳的料理，於是隆介把料理送到客人桌上。

點這道菜的老太太哭泣說道：「這是我女兒拿到第一份薪水請我吃的料理。」

【第八段】

餐廳的客人逐漸離去，其他的廚師也都去休息。

隆介初次嚐到失敗滋味，覺得自己的手藝太差，不過他可沒有陷入低潮的閒工夫，而是觀察主廚的訓練。

主廚制止了隆介不停做筆記的手，對隆介說：「人類追求的味道有兩種，一種是最高等級的美味，一種是思念的味道。有時候，比起追求『美味』，更重要的是『在什麼時候跟誰一起吃』。烹飪這條路的修行是永無止盡的。」

這段回憶必須修改。由於這個故事是主角與父親的故事，所以母親的部分不用寫這麼多。

替代方案是，「有一天，長期忽略自己與母親的父親突然回家了。主角對父親發牢騷，父親說：『你有自信說出 "來嚐嚐我的手藝" 這句話嗎？』然後首次讓主角吃他親手做的料理。由於父親的料理實在是太美味，主角啞口無言。」大概是這樣的方向。這麼一來就為主角找到精進廚藝的動機，「我想超越父親那時做出來的美味。」有了這個要素，主角磨練廚藝的理由就更強烈了。

我覺得這個主廚的台詞非常好。如果有一個角色在中場說出這樣的台詞，就可以成為故事情節精彩轉折的證據。

高潮

【第九段】

手上抱著一大袋行李的大輔出現在餐廳裡。

一旁的天使對著滿臉驚訝的隆介說明。

原來發生車禍時，當隆介失去意識，靈魂飄出身體的那一瞬間，大輔正好在他旁邊，於是他就趁機進入隆介的身體。

有機會獲得人身的大輔心想，反正過不久就會有人來找他，所以暫且就留在人間盡量磨練自己的廚藝。

無論面對什麼狀況，大輔一樣腦中都只有料理這件事。

他賣掉隆介的店，打算用這筆錢去法國，就在出發之前，被天使找到並帶回餐廳。

【第十段】

聽到父親如此離譜的行徑，啞口無言的隆介突然大笑說：「身為一個人，你實在是很差勁，真是自私又惡劣，不過你對料理堅定不移的態度卻又令人敬佩。」

大輔也跟著笑了起來，「你自己也很任性。」大輔說：「發生車禍時，你並沒有閃躲對吧。以現場的狀況來說，你明明就避得掉這場意外，但你卻沒有採取行動。」

大輔以目光責斥年紀輕輕就以廚師身分出人頭地，卻被達成夢想後的無力感糾纏而看輕生命價值的隆介。

「只是成功經營那樣的小餐廳就感覺無力，你要學習的東西太多了。」大輔激勵著隆介。

完結篇

【第十一段】

隆介回過神來，發現自己抱著大輔的行李站在自己的餐廳門口。

茫然地看著餐廳招牌，餐廳名稱真的改變了。

一打開大門，新老闆看到隆介馬上趨前為隆介帶位。

大輔在店裡寄放一個隆介唯一想念的味道，也就是母親的鬆餅。

品嘗了那樣的味道之後，隆介深切明白自己要超越父親還早得很，於是打起精神動身前往法國。

> 這個故事的高潮相對較弱，問題出在主角本身沒有主動做出什麼行為。雖然老套，不過或許可以在高潮部分安排主角與父親進行一場廚藝比賽，或是一起做菜的橋段，這樣父親就可能因此而認同主角及其廚藝。

各位看了前面的說明，也讀過〈生命終點站的廚房〉，是否已經大致掌握故事大綱的寫法了呢？

已經有概念的人請務必實際動筆寫看吧。故事大綱越寫越順。就算是初級生一開始寫出老套的故事也沒關係，自己決定段落的數量，嘗試寫出故事大綱吧。

如果打算完全瞭解故事的創作方式，或是自己覺得滿足之後才要寫故事大綱的話，永遠都不會有完成的一天。

初級生最應該優先做的就是「完成作品」。〈生命終點站的廚房〉與專家創作的故事相比當然還差得遠，不過以一個故事大綱來說也算是完成了；中級生請務必運用自己創作的角色寫出精彩的故事；高級生或許就會發現自己的故事大綱不夠周全之處，如果透過本書學會觀察、修正的話，也一定會完成一部精彩的作品，完全不用擔心。

關於歸納能力

擬定企劃、寫下故事大綱，並且在指定頁數之內畫出分鏡故事，這整個過程就是「如何歸納」自己想呈現的世界。

若想要成為漫畫家，必須具備「歸納能力」，也就是在固定的框架中適度整理自己想表達的資訊。

我認為短篇小說與三十分鐘的動畫最需要具備歸納能力。

【短篇小說的歸納】

首先是短篇小說。芥川龍之介的〈羅生門〉是如何歸納的呢？（表3）首先，從小說的開頭開始，每一段落都以二十個字歸納。思考各段落的重要元素為何？哪些部分是可以省略的？然後做出歸納。就算是短篇小說，如果不確實研究其內容結構就會漏掉重要的部分。

習慣歸納之後，接下來不是針對實際

段落編號	歸納
①	某日傍晚時分，一個下人在荒廢的羅生門底下避雨。
②	四、五天前，這名下人被主人逐出家門無處可去。
③	下人心想，如果不想餓死就只能當盜匪了，但是他提不起勇氣。
④	為了避風雨以及他人目光，下人決定到羅生門樓上度過一晚。
⑤	樓上有一個矮瘦的老婆婆，點著燈正一根根拔著屍體的毛髮。
⑥	下人看到這畫面，對於老婆婆的惡行產生反感與厭惡，於是推倒老婆婆。
⑦	老婆婆說她這麼做是為了不想餓死，她也是不得已的，這樣做並不是壞事。
⑧	下人聽老婆婆這麼說，內心產生莫名的勇氣，與以往的勇氣完全不同。
⑨	「我如果不這麼做就會餓死。」下人說完，扒下老婆婆的衣服並踢倒對方。
⑩	沒有人知道下人的行蹤。

▲表3：把〈羅生門〉故事歸納為十個段落。

把故事依
段落切割‧歸納。

的段落，而是自己先決定要把故事分割為幾條部分，並以文章內容配合段落歸納。像這樣以決定好的段落數量進行分割，久而久之自然就能夠配合段落數量安排內容的優先順序。

這麼一來，你是否回想起前面提過頁數與故事要素數量的關係？**短篇漫畫的頁數與故事要素的數量具有相當正確的對應關係**。再複習一下，其關係就是十六頁搭配十三段、二十四頁搭配十一段、三十二頁搭配九段、四十頁搭配十五段。如果歸納短篇小說的話，大概就知道幾段故事可以畫出幾頁的漫畫。

【比起電影，動畫的歸納能力更重要】

編輯經常會要求立志成為漫畫家的人要多看電影。其實更具實踐性的建議是，三十分鐘的動畫會比兩小時的電影更好，這是因為三十分鐘動畫的段落數量，大概與短篇漫畫相同。

兩小時的電影有太多的伏筆與構成要素，太過於複雜，所以創作故事的初級

生會無法消化。讀者自己可以嘗試歸納兩小時電影的內容，恐怕會寫出一本或兩本漫畫誌的份量。

除了短篇小說之外，非常有助於提升故事大綱能力的就是三十分鐘一集的動畫歸納練習。進行動畫的歸納練習時，建議各位要集中注意力，看一次就要寫下故事大綱。看一遍動畫就寫歸納內容的做法，是為了鍛鍊我們的反射神經。

小說要詳細閱讀，並且不斷重複閱讀，然後仔細歸納，但如果是動畫，看過一遍就要馬上歸納出來。兩種做法都需要高度集中注意力才能做得好，所以很辛苦，但卻是很好的訓練方式。

POINT

1. 瞭解開場‧中場①‧中場②‧高潮‧完結篇等各部分的任務。

2. 請記住頁數與段落的對應關係。

3. 歸納小說或動畫的各段落內容。

WORK 就算不精彩也沒關係。請試著設定二十四頁的漫畫並寫出故事大綱。

Lesson 10

移情作用

短篇漫畫最重要的任務就是「讓讀者產生移情作用」。無論主角有多努力，倘若讀者對主角沒有產生移情作用，則一切努力都是白費。在短短的頁數中讓讀者產生移情作用是非常不簡單的，讓我們在這單元一起學習吧。

著力點

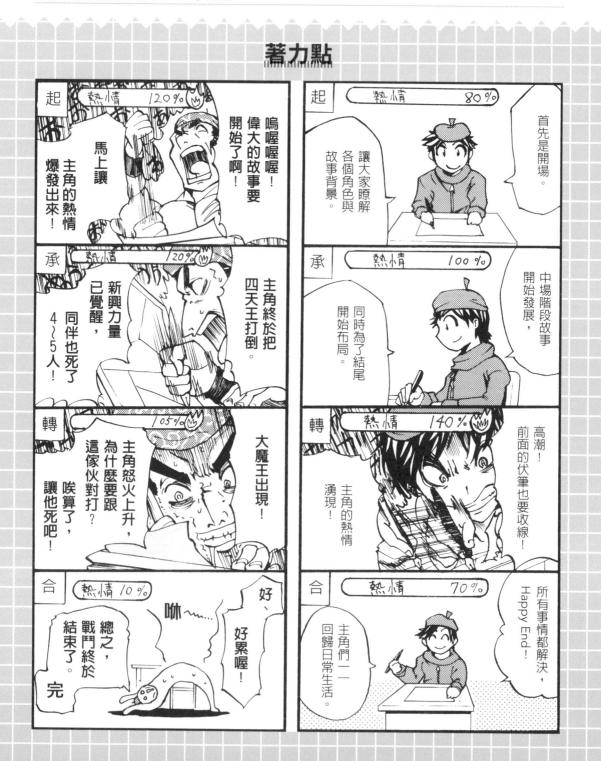

起　熱情 120%

馬上讓主角的熱情爆發出來！

嗚喔喔喔喔！偉大的故事要開始了啊！

承　熱情 120%

主角終於把四天王打倒。

新興力量已覺醒，同伴也死了4～5人！

轉　熱情 105%

主角怒火上升，為什麼要跟這傢伙對打？唉算了，讓他死吧！

大魔王出現！

合　熱情 10%

總之，戰鬥終於結束了。

好、好累喔！

咻～……

完

起　熱情 80%

首先是開場。

讓大家瞭解各個角色與故事背景。

承　熱情 100%

中場階段故事開始發展，同時為了結尾開始布局。

轉　熱情 140%

高潮！前面的伏筆都要收線！

主角的熱情湧現！

合　熱情 70%

所有事情都解決，Happy End！

主角們一一回歸日常生活。

讓讀者產生移情作用

看到主角在戲中盡情揮灑，自己也感覺痛快。

那麼，接下就要進入本書的主要部分了。到Lesson09為止，各位應該差不多能夠在沒有破綻的故事情節中運用角色了。不過很遺憾的，光是這樣還不足以完成「精彩的短篇漫畫」。接下來，我將說明如何把沒有破綻的短篇漫畫提升為精彩的短篇漫畫，也就是昇華作品的理論與實踐。首先，讓我們一起學習漫畫中最重要的概念，也就是「移情作用」。

【何謂移情作用】

所謂移情作用指無論是虛構、非虛構作品，讀者把自己的情緒投注在作品主角的身上，或者產生與主角相同的心情（通常都是在無意識的狀態下），繼而產生各種情緒起伏，例如看到主角感到痛苦，就彷彿是自己感受到痛苦一樣，

舉例來說，對足球有某種程度喜好的人，看到日本代表隊在初選階段獲勝就會欣喜若狂；看到日本選手在奧林匹克運動會挑戰高難度技巧時，國人也會緊張得手心冒汗為日本選手加油。

不過，當你冷靜想想，無論是國家足球代表隊在世界盃運動會中奪下金牌，或是日本選手在奧林匹克運動會中獲勝，對自己本身的日常生活根本毫無影響。但既然身為日本人，代表日本的選手與外國選手比賽時，我們就會對日本選手產生「移情作用」。

有一則日本人熟知的趣聞。以前看了高倉健主演的流氓電影，兩小時之後，從電影院出來的一般男性，其走路的模樣也會變得像高倉健所演的流氓那樣。

當名演員高倉健演出專業編劇寫出來的腳本時，連不是流氓的一般男性也會產生「移情作用」，感覺自己變得像高倉健那樣成為一位俠義之士，所以走出電影院時，短時間會產生「自己＝高倉健」的感情同步現象。

就像這樣，無論是運動或電影，其實生活周遭平常就充滿著「移情作用」的運作，我們也會在無意識中對於各種事物產生「移情作用」[*1]。

接下來各位在自己的作品中必須利用人類的這種習性，安排各種情節的組合，讓讀者產生移情作用。

各位讀過且腦中還留有印象的漫畫中，作者應該運用了各種技巧讓各位產生移情作用。當各位是單純讀者時，無須思考移情作用。不過當各位成為創作者時，就必須學會這項技巧。自己讀過的精彩作品中，作者在哪部分運用了哪些技巧、自己對於哪部分產生移情作用等，如果做好分析的功課，將對自己有很大的幫助[*2]。

[*1] 擬人化

近年來流行的擬人化也可以說是移情作用的一種。把本來是無機物的物品視為人類，並賦予獨特的性格，這是因為我們對於被擬人化的無機物產生移情作用。日本人自古以來就是偏好擬人化的民族，而且還會利用擬人化的方式寫出精彩的漫畫企劃。請各位務必嘗試把各種無機物擬人化，並試著寫出讓讀者對此無機物產生移情作用的故事。

[*2] 重複閱讀相同作品的效果

重複閱讀相同作品，能夠學會該作品中使用的技巧而得以實際應用。手塚治虫也實際做過這樣的練習。人類在學習新技巧時，必須重複觀看、熟記該技巧。另外，相隔數年後再重新觀看優秀作品時，也一定會有新發現。如果你覺得某件作品很好，請一定要不斷地重複閱讀。

讓讀者產生移情作用的方法

【光是高喊信念不會有效果】

我們很容易以為讀者產生移情作用的時間點是故事進入高潮，主角高喊自己的信念的時候。確實，這樣的場面很容易在讀者腦中留下深刻印象。不過，就算是在現實世界中，見面數秒後，對方突然一邊哭一邊高喊著自己的信念，相信也不會有人產生移情作用吧。

此，讓我們稍微思考一下在現實世界中，與某人初次見面然後建立友誼的過程吧。

我想，初次見面的人會先做自我介紹，接著聊些安全的話題，例如關於天氣、社會事件、職棒或是日本足球代表隊等，總之就是試圖與對方交流。接著聊到喜歡的漫畫或電影等關於興趣的題材，如果志趣相投，才會開始談到自己的夢想或對未來的計畫。

其實在短篇漫畫中，讀者對於主角所產生的共鳴、移情作用等也是類似的過程。

【產生移情作用的步驟】

那麼具體來說，短篇漫畫是以什麼樣的過程讓讀者產生移情作用的呢？如果把「介紹簡歷」、「共鳴①」、「夢想或激勵」、「共鳴②」、「事後回味」等五個步驟套用在每個故事就容易明白。

① 開場——介紹簡歷

如果是漫畫作品，首先要介紹作品的世界、故事發生的舞台、主角或是想讓讀者產生移情作用的配角等。故事會在中場①開始產生轉折，所以開場要簡短，首先要盡量引導讀者看到會留下深刻印象的部分。

② 中場①——共鳴①

目標是讓九成的讀者覺得精彩並產生些微共鳴。所謂共鳴指讀者閱讀該作品時，內心會產生「我懂我懂！」、「是的！」等感受。可以安排所謂「一般性的題材」。

另外，安排一些小故事或角色之間的談諧對話※3，對讀者傳送「接下來我將為您呈現一部精彩作品」的訊號。此階段的重點是，寬廣、淺顯、對所有的人，以輕快的節奏引導讀者從開場進入中場②。

③ 中場②——共鳴②

在這個階段，請選一個有三成讀者真的覺得精彩、有兩成讀者感覺有興趣，而且比中場①探討更深入、作者的個人喜好更強烈的故事情節。

不只是角色的行動、台詞，主角房間書架上的書籍，或是主角喝咖啡用的馬克杯設計等等，都能夠帶出作者的喜好。

雖說作品的對象是不特定多數的讀者，不過當所有閱讀者都感覺精彩的故事，多半都是適合所有人的故事。在中

【※3】小題材·話劇

小題材或話劇多半都是年輕作者較為擅長，可能是年輕人較能夠自然地與現代氛圍相應吧。三十歲以上的人必須注意自己的題材是否真的有趣，因為三十歲以上的日本人在孩童時期，並沒有像現在的小孩被強烈要求「取悅他人使人發笑」，所以不習慣說笑話。在現代娛樂圈中，必須學會創作喜劇，請務必多多練習。

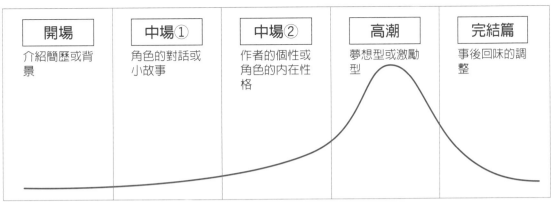

開場	中場①	中場②	高潮	完結篇
介紹簡歷或背景	角色的對話或小故事	作者的個性或角色的內在性格	夢想型或激勵型	事後回味的調整

▲圖1：移情作用高漲的過程。

以五個部分
進行移情作用的推進。

⑤完結篇——事後回味

能這樣努力了，我也要加油」的心情。

者受到激勵，內心產生「好，連主角都能這樣努力了，我也要加油」的心情。

狀況下奮發向上，透過這樣的過程讓讀者受到激勵，內心產生「好，連主角都

激勵型就是主角在能夠獲得讀者共鳴的狀況下奮發向上，透過這樣的過程讓讀

生這種事就好囉」，因而懷抱著夢想。

心覺得「好好喔，如果真實世界也會發生這種事就好囉」，因而懷抱著夢想。

次頁）。夢想型就是讓讀者看了之後內心覺得「好好喔，如果真實世界也會發

夢想型」或「**激勵型**」等兩種（參照次頁）。夢想型就是讓讀者看了之後內

如果是短篇漫畫，高潮大致會**分成**「夢想型」或「激勵型」等兩種（參照

的信念。通常這裡會使用大格漫畫呈現主角的信念。

面。通常這裡會使用大格漫畫呈現主角面。通常這裡會使用大格漫畫呈現主角

這部分是讀者腦中印象最深刻的畫

④高潮——夢想或激勵

者就成為各位的粉絲了。

容精彩，那就成功了。願意跟上來的讀

如果有一定數量的讀者覺得這樣的內

的故事吧[4]。

事、有興趣的故事，或是自己非常喜歡

來」的心態，**寫出自己覺得精彩的故**

場②，請以「願意跟上來的人就請跟上

若是短篇漫畫，創作完結篇的難度比

較不高，通常都是安排「這樣的亂象會

永遠持續下去」，或是「主角為了找尋

新對手而繼續踏上旅程」等，**整理故事**

的讀後感。

有的人會寫黑色風格的完結篇。如果

劇情適合就沒關係，但是通常都會陷入

作者的自我滿足，要注意這點。

[4] 受到某部分讀者極度的喜愛

既然是畫漫畫，獲得一部分讀者極度喜愛是非常重要的。當忠實粉絲多，漫畫家也會有較多的工作機會。我們最喜歡的漫畫家或許也在其作品的某處呈現其個人風格的深度探討或世界觀。我們也要以此為參考，將自己的風格融入短篇漫畫的作品中。

【「夢想型」與「激勵型」】

「高潮」的部分可以分為「夢想型」與「激勵型」等兩種方向。

所謂「夢想型」，指在故事的高潮部分呈現讓讀者產生憧憬的故事情節。在現實世界就是一邊喝酒或喝茶，一邊慢慢述說（例如關於自己過去的經歷，或是自己現在為什麼是這個樣子複雜的故事）的場面。下面的例子是某位學生創作的少女漫畫故事情節，是非常優秀的作品※5。

> 主角是罹患創傷後壓力症候群的一位女鋼琴演奏家。因為意外的因素使得她必須在眾人面前彈琴。以前與她一起合奏，現在已經是位帥哥的男子特意解開領帶，帶著主角進入衣櫥，然後要求主角幫他打領帶。當主角幫他打領帶時，他抱住主角並親吻她給予鼓勵。

另外，在範例1中，主角在講台上發表談話，但是台下沒人理會。男同學幫她出氣並出手相助，這就是「夢想型」的情節。在現實中或許不可能發生這種事，不過如果在漫畫中這樣安排，情緒的表現也只是剛好而已。

讀者看到這段情節，腦中會浮現憧憬，「好羨慕喔」、「如果這也發生在我身上就好囉」等想法吧。

所謂「激勵型」，就是讓讀者獲得勇氣、得到激勵的故事情節。在現實世界中，一邊喝著茶或酒，一邊慢慢談話時，聽著對方所說的話，自己也會獲得鼓舞或安慰。專家的作品有非常多這樣的橋段。無論是《GTO》或《戀愛暴走族》等，作者都透過作品、透過主角支援讀者、激勵讀者。

範例2就是「激勵型」的情節。女主角所說的話、主角的發現、覺醒等間接激勵讀者。在範例中，作者以兩頁的篇幅描述了主角的苦惱X兩頁的篇幅歸納了主角的發現，不過在實際作品中，應該能夠寫出更長也更有深度的故事情節，請務必挑戰看看。

特別是在現代，大多數人對於緊繃的人際關係都感到疲累。如果是以前《金八老師》那種直白而老套的激勵方式，就很容易讓人感覺厭膩。

在現代日本社會中，應該巧妙地呈現這種激勵型的故事。訣竅就是先讓讀者知道「這個作者瞭解我的情況」。如果作者只是一味地表達自己的意見或想法，那只是作者自我滿足的心態而已。

我們都想成為專業的娛樂人，所以請務必加強這部分的技巧，成為厲害的作家吧。

【※5】這則故事的精彩之處

這則故事情節的精彩之處，在於作者選擇「打領帶」這個要素來消除主角的心理創傷。雖然實際上知道幫誰打領帶，不過別人打領帶時，我們與對方的距離會比平常說話的距離更近。這個故事情節就是當主角腦中浮現「嗯，好近」的那一瞬間，男生如果抱緊主角親吻。現代的男生如果溫柔地做出這個舉動，讀者或許也會覺得「好羨慕喔」。

▲範例1：「夢想型」範例。

▲範例2：「激勵型」範例。

中場的任務

【深入挖掘主角的背景】

中場之前的開場部分會介紹角色的簡歷。例如，若要以我這個人為故事主角，大概就是如此描述：「田中裕久・三十八歲・千葉縣出身・離鄉到東京念大學・研究所鑽研日本俳句・興趣是聽音樂・無其他特殊技能」。

問題是，讀者看到我這樣的簡歷會覺得精彩嗎？當然，跟現實中的我相比，各位創作的故事主角的人生經歷一定比我更加精彩豐富。如果是漫畫，主角外型也能夠畫得特別帥。不過，基本上如果讀者看到主角的簡歷不覺得吸引人的話，就不會覺得這部作品好看。多數立志成為漫畫家的人只在開場中介紹主角的簡歷，就誤以為自己已經完全介紹過主角了，而這也就是「無法對主角產生移情作用」的最大原因。

所以，中場很重要。請務必在中場部分透過各個事件呈現主角的性格，以前談過什麼樣的戀愛、俏皮的一面、意想不到的弱點、一頭栽進有興趣的事物時的樣子等等。透過Lesson03深入挖掘角色的背景故事而掌握到的事情或想描寫的事情，都要在中場階段充分呈現出來。總之，為了在高潮階段讓讀者與主角的情緒合而為一，要透過發生在主角身上的具體事件、台詞、表情等，呈現主角的個性。這時要注意的是「開始要平淡，然後越來越深入」。請創作充分展現主角性格的故事情節吧。如果各位的說明夠精彩※6，讀者應該就會理解主角的心情，也會喜歡該作品的世界。

【※6】精彩的說明

所謂的「精彩說明」指是否具有歸納能力。其實不只在漫畫創作上，就算是生活在現實世界中，歸納能力在各種情況都有幫助。

這麼思考之後，你就會明白移情作用具實在中場時就分出勝負。也就是說，如果讀者在劇情達到高潮之前，都還沒有產生移情作用的話，那麼無論作者再怎麼努力，讀者也不會對主角的熱情產生共鳴。

故事的各部分中，中場的任務最模糊。如果作者對於中場任務無感，就會寫出幾乎看不出意義的故事或分鏡。中場的任務大致可分為三大類。

中場的任務

① 進一步挖掘開場中介紹的主角個性；

② 與讀者共享作者的嗜好・美感・世界觀・想描述的事物，讓讀者也跟著喜歡；

③ 使用道具或關鍵字，讓故事產生連結（Lesson12）。

把作者的個人嗜好摻雜在中場的故事情節裡。

【共享作者的嗜好】

各位是否有過這樣的經驗？雖然故事發展沒什麼太大的意義，但是看主角吃的東西好像很好吃，主角穿起來非常時尚，或是主角不經意的舉動充分展現出獨特的魅力等，特別是看宮崎駿大師的動畫作品時，我總是會感受到「作者的嗜好‧美感‧世界觀」。宮崎大師的動畫剪接成三十秒的電視廣告也是「非常精彩」※7。這是因為宮崎先生是非常重視自己的世界觀與氣氛的作家，以個人的美感為基礎創作出來的畫面橫貫開場至中場，演出精彩的故事。

舉例來說，主角喝著看起來好好喝的啤酒時，讀者也會不自覺地想喝啤酒；這個作家畫了一輛摩托車，讀者內心也會產生如果真有這樣的摩托車，自己也想要一輛，諸如此類的經驗都是真真實實的共鳴。讀者成為某作家的粉絲，其實多半都是受到該作家的世界觀所影響，而非故事本身，本書稱為作家的「自我風格」。宮崎駿有宮崎駿風格，

荒木飛呂彥有荒木風格，村上春樹有春樹風格。各位也可以嘗試在中場部分大大地展現自己的風格。

專家或厲害的同人作家的作品中，有許多精彩畫面或感動讀者的台詞。對開的大格漫畫會造成高潮效果，不過略帶帥氣的動作（抽菸、調整領帶、大大地伸懶腰等等※8），或是不經意說出卻很有影響力的台詞等，效果更好。這類的畫面或台詞都不是偶然想到的創作，請瞄準你的目標讀者做出適當的安排吧。

這樣的場景也是吸引讀者產生移情作用的要素之一。

［※7］宮崎駿的技術

舉例來說，次頁專欄中所舉的「一格漫畫所呈現的帥氣」，在宮崎駿動畫的開場到中場就可以看到許多例子。宮崎駿的動畫作品中，幾乎都會出現主角靈活駕馭且經過精心設計的交通工具，也幾乎都有「抽菸」的畫面。仔細想想，其實宮崎駿很擅長創作「成為美麗圖畫的畫面」，而且他也是有意的在作品的各處安插這樣的畫面。

［※8］若無其事卻帥氣的舉動

次頁的專欄範例描述的是主角提早上班，結果發現她愛慕的前輩留在公司熬夜趕工，剛做完工作正在抽菸的畫面。雖然只是簡單的情節，但是讀者對於這樣的演出畫面就會「感覺帥氣」。像這類不經意做出舉動的畫面越多，讀者就越會被作品的世界吸引而感覺故事精彩。

在一格漫畫中所能夠呈現的帥氣

　　任何一位立志成為漫畫家的人,都會在故事的高潮點使用大格漫畫,例如打倒主角的畫面、主角對心儀對象告白的畫面等,就算不用教,大家也都自然地這麼做。幾乎沒有人會在中場階段就放入這類不經意做出的舉動。

　　以下是我以前跟漫畫教室的學生們一起想出來的「以一格漫畫呈現的帥氣動作」。鎖定一個動作並以一格漫畫呈現,光是這麼做,讀者的印象就會完全改變。請各位參考看看。

·抽煙	·迷人的睡相	·頭髮往上梳	·壓低帽簷
·擅長操控交通工具	·隨時攜帶著吊床	·伸出舌頭	·斜眼看人
·倒車	·吹口香糖泡泡	·眨眼	·迴旋踢
·帶著手套小心地蒐集物品	·擅長吹口哨	·大字形仰臥	·劍道擊中對方臉部得分
·從帽子裡拿出某樣東西出來	·口袋裡裝著各種東西	·隨便什麼地方都能睡	·分菜
·擅長變魔術	·會使用手槍	·雙手高舉著劍的姿勢	·頂著蓬鬆頭髮喝營養飲料
·手腳較一般人長	·會使用弓箭射擊	·腦中正企劃著什麼的模樣	·仰望天空
·溫柔的舉止	·跆拳道下壓踢 & 健行	·鬆開領帶	·泡溫泉
·晃動炒鍋	·脫下衣服露出全身肌肉	·麻將胡牌	·撲接球
·耳上夾著筆	·皮膚露出泳衣的曬痕	·穿民族衣裳	·跳躍過某物
·畫素描	·雙手吊掛在門框上方	·燦爛的笑容	·敏捷的身手
·集中注意力在某件事物上	·鑽過店門口的布簾	·拿重物	
·閉眼集中精神	·敞開胸前的衣襟	·把手插在口袋裡走路	

細膩描寫角色的情感表現

【別讓「感情線」中斷】

若想讓讀者對主角產生移情作用，最重要的就是仔細描寫主角等角色的情感變化。

例如，各位是否有過以下的經驗？就算你看的是職業漫畫家的作品，好不容易對主角產生移情作用，結果卻因為主角的言行、舉止或表情怪怪的，感覺馬上就冷掉了。像這種情況通常都是角色的情感發展不合理所導致的。編輯或忠實粉絲最重視的其實就是主角情感的發展方向＝「感情線」。

仔細描述主角的情感走向使之不中斷，看似簡單，其實是非常困難的工作。從開場開始一直到最後一格漫畫為止，都必須確實思考、謹慎安排，推敲應該連結主角的哪部分才能夠完全傳達

給讀者，又不至於中斷主角的情感走向。各位寫的故事大綱中，主角的情感發展方向是不是有勉強之處，或是中斷的情況呢？

【確實建立故事的內部結構】

短篇漫畫中，除了主角之外也會出現一、二個配角，我們也必須確實掌握配角的情感發展方向。

透過故事發展，瞭解主角與配角抱持著什麼樣的情感或信念、主角採取何種行動說了什麼話，對此配角有何反應，又說了什麼話，接著主角又是如何回應等等，像這些以主角為核心，描述主角與配角們之間的往來對應等等，本書種為「內部結構」。

在劇情漫畫中，這個「內部結構」是最重要的。如果內部結構做不好，就無法塑造出堅守信念的角色，或是合情合理的戲劇內容。

【運用角色的地方】

瞭解這些之後，我們就必須有自覺的在短篇漫畫的框架中思考角色的配置。短篇漫畫最有效的做法就是設定主角為普通型，配角為奇特型・天才型（參照 Lesson01）。

要讓讀者對普通型主角感覺「有趣」、「具有魅力」得花一點時間。因此，可以在開場的前後階段讓奇特型角色積極發揮，並與主角產生關聯，確保當前的精彩性。

在那之後，逐漸增加或安排主角的性格資訊，以及讓人想支持他的故事情節，故事逐漸走向高潮，藉以塑造讀者在無意識中同步支援主角的狀態。

在進入高潮之際，如果主角全力演出，而讀者也確實能夠對主角產生移情作用的話，作品就成功了。

POINT

1. 瞭解移情作用的過程。

2. 請加重中場的份量。

3. 仔細描寫角色的情感走向。

WORK 在 Lesson01 創作角色的階段中，請在普通型角色中添加能夠產生移情作用的要素。另外，請設定該角色的溝通能力。

▲範例3：仔細描寫角色情感流露的範例。

讓主角成長

就算是短篇故事，描寫主角的成長也是非常重要的。讀者看到自己產生移情作用的主角有所成長時，精神上也會獲得滿足。只是，就算單純地讓主角有所成長，恐怕也有讀者會覺得「這種故事情節看過了」。如果想避免這種狀況，作者就要多下點工夫。

「成長」的故事大綱是王道

成長是必要條件

故事中最重要的主軸就是「主角的成長」。打倒以前無法打倒的敵人、以前因為缺乏勇氣而無法辦到的事，如今達成了，雖然主角的成長很老套，不過在娛樂作品中卻是必要的條件。主角沒有成長的故事也是有，不過極少，屬於例外的作品。主角從漫畫的第一頁到最後一頁，人生的某部分獲得成長。

Lesson10介紹的技巧就是為了補強主角成長的主軸。請各位要練習寫出完整的大綱，透過精彩演出主角的成長過程，讓讀者在不知不覺中對主角產生移情作用。

【成長方式是故事精彩與否的關鍵點】

讓角色以何種方式成長？這將會大大提升故事大綱的精彩程度。

舉例來說，如果是「主角交了朋友」這類的成長，表示「原先連一個朋友都沒有的主角終於交了一位朋友」，這類成長的程度太低，大部分的讀者不會覺得精彩。

不過若是以下的例子，「主角能夠跟全班同學交朋友，唯獨那位同學無論如何就是不願打開心房，不過最後主角終於成功地跟那位同學做好朋友」，或是「以前是好麻吉的同學現在分屬不同團體，最後又成為好朋友」，這類的情節就必須具備角色不願敞開心房的理由、與舊好友疏遠的理由，藉由情節的發展帶出主角精彩的成長故事。

不要讓故事大綱在中途就分散，劇烈的變化重點或許會放在最後也說不定。請各位務必一再確認主角的成長故事是否真的是「精彩的故事」。

原本連一個朋友都沒有的主角終於交了一位新朋友。

- 以前雖然是好麻吉，但是現在分屬不同團體，不過到最後又成為好朋友的故事。
- 主角原本決定十八歲之前都不要交朋友，但是他面前出現一位非常有魅力的角色。到底要不要跟這個人做朋友呢？主角內心不斷掙扎。
- 唯一的朋友開始信仰奇怪的宗教，主角內心糾纏著是否要幫朋友傳教。
- 主角最開始交的朋友是一年級的可愛小朋友，內心感到非常苦惱，不知該如何與對方相處。

▲圖1：找出與精彩程度有關的成長方式。

主角的成長是故事的核心

大多數短篇漫畫的故事核心都是圍繞在主角的成長過程。若說讀者享受著主角的成長過程，真的一點也不誇張。

就算是精彩的短篇漫畫，其實故事中主角的成長也是有很多老套的情節，因為人類的成長大概都是類似的，例如「昨天辦不到的事情，今天做到了」，本質上不會有太大的差異。

雖說如此，但也不是只要有角色的成長就好了。如前面所舉的例子「交了一位朋友」，就算故事本身很普通，作者也必須詳細、精彩地描述主角成長的狀況或當時的心情。

以小崎亞衣創作的短篇作品《再見吉爾王子》為例，這部作品曾經獲得千葉徹彌獎（譯注：講談社旗下的青年漫畫雜誌所舉辦的比賽，主要是為了獎勵新人漫畫家而設立的獎項）。

這部漫畫在開場就介紹了重度沉迷動畫的主角（女高中生）。不過，她在學校表現出來的「與時下女生一樣，是對於美甲或美髮有著濃厚興趣的時尚自己」。

後來有一位名為田島的女生出現在她面前，故事開始產生轉折。田島是主角的國中同學，所以知道她們以前一起製作同人誌那段不想再提起的過去。

主角為了保護自己在學校的「辣妹」形象，所以盡量迴避與田島接觸，但是田島不明白主角的用意，大剌剌地以宅女的形象接近主角。

當主角的過去身分被班上的辣妹夥伴們知道後，主角對田島大喊「不要再靠近我！」，顯現出強烈的拒絕態度。

主角認為自己應該脫離不想再提起的動漫迷歷史，打算把自己收藏的動漫、漫畫等全部丟棄。這時，她翻到國中的畢業紀念冊而發現田島的真面目。主角與田島相約在校舍屋頂見面。主角對胡言亂語的田島說，她知道田島其實就是國中時的自己。原來田島這個角色是只有主角自己才看得到的幻影，主角活在雙重的生活當中，看到了國中時的自己。

國中時的自己，也就是田島說：「為什麼對於自己熱衷的事會覺得那麼丟臉呢？」說完就消失在空中。

主角聽了這段話之後，領悟到她以前雖然喜歡看動畫或漫畫，不過其實每個人在青春時期都會有失衡的情況，也都是重度沉迷於某事物的「御宅族」。

這個故事所描述的主角成長，就是「在青春期自我意識膨脹的主角成長了一些」、「解開了自己覺得丟臉而想隱藏的情結」，雖然故事的構想並不是特別新奇，但也可以說是最安全也常見的成長故事 ※1。

【※1】內部結構與外部結構

這個作品是從主角外表呈現了追趕流行的辣妹模樣，其實卻是重度宅女的情況開始發展。另外，主角以前因為是宅女的緣故而被霸凌，這也造成主角內心嚴重的心理創傷。這些都是建構主角內心情感的「內部結構」要素。

主角與其實是國中時期的自己，名為田島的女子相遇，故事從此開始出現轉折。與田島的相遇屬於故事的一部分，所以本書稱為「外部結構」。

內部結構與外部結構互有關聯。主角與田島相遇（外部結構），如果與田島在一起，搞不好自己其實是重度宅女的事情就會被同班同學們知道，為此她內心不由得感覺恐懼（內部結構），田島完全無視主角佈下的防衛線而不斷接近主角（外部結構），主角擔心自己的真面目被揭露，也對那樣的田島感覺憤怒，最後情緒終於爆發（內部結構）。

後來，田島的真實面貌被揭穿（外部結構），主角領悟到「每個人在青春期都是沉

就算是常見的成長故事，也會因為情節的安排而變得精彩。

「成長」過程的領悟

就算主角的「成長」是安全路線，但如果沒有用心安排故事情節也是沒有用的。以結果來說，就算描寫經常看到的成長故事，也必須仔細安排主角的成長方式、故事情節的走向，讓讀者產生移情作用。

描寫讓讀者產生移情作用的成長過程時，最重要的訣竅是讓主角產生某種「領悟」，並且巧妙地安排這樣的情節。

前面提到的《再見吉爾王子》中，主角為了「想要變得成熟」，而與田島這個角色相遇、內心產生糾葛，然後發現「青春期時，任何人都會有失衡的情況」，也都會沉迷於某件事」。藉由這樣的領悟，加上「田島其實是國中時期的自己」的這種意外發展，作品變得精彩，也更能夠讓讀者產生移情作用。

※2。

舉例來說，少女漫畫經常使用的模式就是主角與男孩子相遇，緊張得心中小鹿亂撞，「我怎麼會有這樣的感覺？」主角自問之後，「領悟」到「原來我喜歡○○君啊」。或許故事中的主角會鼓起勇氣向對方告白（成長），不過如果是這麼容易理解的「領悟」，演出技巧就要更細膩，「領悟」的情況就要特別，這樣才能讓讀者覺得故事夠精彩，並且對主角產生移情作用。

各位已經學會深入挖掘角色背景、創作企劃、故事結構的基本模式等等，可以嘗試運用這種簡單的模式，創作一個容易組合的故事情節，下工夫精彩演出主角的「成長」故事。

迷於某件事的宅男／女（內部結構）。

就像這樣，一部好的戲劇作品分為構成主角情感走向的內部結構，以及影響其情感走向的要素，也就是外部結構等兩部分，彼此互相刺激，展開精彩的故事情節。

【※2】領悟的方式將會大幅影響故事的精彩程度

主角的成長（內部結構）本身其實沒有太多的變化。不過，要如何演出此成長的契機，也就是領悟與發現（外部結構）呢？其中就有許多變化可以運用，依照變化的巧妙程度，作品可能變得精彩，也可能會變得老套。

若說在這裡最要選擇什麼樣的故事情節最能考驗作者的實力，真是一點也不誇張。

就算不是戲劇性的「成長」，
也可以描寫角色的「變化」過程。

配合讀者年齡層的領悟

我現在三十八歲。到了三十八歲這個年紀，人生幾乎已經沒有什麼新的領悟了。成人之後，無論好壞都「沒什麼新鮮感覺」。很遺憾地，我的人生中並沒有出現什麼驚天動地的領悟。

但他不是說大人就不會成為故事的題材。這類的故事更重視從A狀態「變化」到B狀態的過程，而非主角的成長。具體來說，就如「在開場抽的香菸，在最後的場景捻熄」、「最後下定決心剪短留了很久的長髮」。

在這裡，我想以椎名誠的《油菜花》小說作為漫畫的題材（表1）。

在這個故事中，沒有所謂少年漫畫或少女漫畫常見的主角產生戲劇性成長的情節。身為作家常見的主角從無法寫作的狀態（A），「變化」為能夠寫作的狀態（B）。就算是這麼簡單的故事，讀者

也會覺得「精彩」。容我再強調一次，就算主角的「變化」本身不夠特殊，如果與主角的「領悟」共同精彩演出的話，也能帶來預期的效果。

主角透過「油菜花」這個道具，「發現」了自己小時候體驗過的「黃色空間」，以及在那上方吹過的風聲之真實面貌。主角在工作場合的明爭暗鬥當中，思考了送他油菜花的編輯的人生以及自己的事情，因而有了新的領悟。故事的演出細膩，非常精彩※3。

〔※3〕主角明白過去事件
發生的意義

這個《油菜花》作品就是Lesson04中提過「明白過去事件發生的意義」之典型範例。光是看了完成的作品，很容易會以為是專業作家跟我們是不同空間的人。不過，如果仔細分析，你會很意外地發現，基本上專業作家只是很老實地不斷修訂，將作品昇華為精彩作品。我們也一起努力成為一位高明的作家吧。

椎名誠《油菜花》故事大綱

段落	歸納
①	身為作家的主角正在寫一本繪本。雖然書名已經定為《孤單地消逝在空中》，但是故事內容怎麼也寫不出來。
②	以前的朋友來到主角的工作室，對主角提出建言，認為故事寫不出來可能是書名取得不好。朋友的建議仍無助於主角的工作進度。
③	主角打算以小時候實際體驗過的事件為原型進行創作。主角小時候有一天跟哥哥們一起到離家很遠的樹林中玩。當他一個人走失的時候，發現自己正處於一個圓圓的、如夢境般彷似黃色的空間裡。雖然後來跟哥哥們在此空間重逢，不過主角內心一直想要以這個經驗為基礎，希望有一天寫出一段夢幻般淒美的故事。
④	其實，主角內心已經有了故事架構，不過由於無法清楚認識．呈現那個「彷似黃色的空間」，以及從空中傳來「咻咻」的風聲，所以故事也就無法進展。
⑤	那天朋友回去之後，某雜誌的女記者前來採訪主角。女記者拿了一束油菜花送給主角。雖然採訪開始了，但是到了中途，女記者的情緒卻突然失控。一問之下才知道女記者在採訪之前，才剛辦好離婚手續。
⑥	過了幾天，放在主角工作室中的油菜花盛開了，但是主角的故事依舊毫無進展。由於女記者忘了拿走相片，所以又來主角的工作室。主角與女記者聊起她離婚的理由。
⑦	大約過了一週，女記者送的油菜花還沒謝。主角關了工作室的燈，思考自己的作品以及那位離婚女記者的事，聽著吹過大樓的風聲。
⑧	主角靈光一閃，「啊啊，原來是這樣啊！」他在黑暗中大叫。主角明白了小時候在樹林中走失，進入一個彷似黃色的空間，原來就是油菜花盛開的田地，而空中的風聲就是春天的聲音。
⑨	主角馬上轉向書桌，在稿紙上寫下大大的標題「油菜花與春風」。他內心非常清楚，他一定能夠寫下一段精彩的故事。

▲表1：椎名誠《油菜花》故事大綱。

POINT

1. 請描寫故事核心的主角之成長過程。

2. 為了成長，讓主角有所領悟。

3. 配合讀者年齡層的不同領悟。

WORK 請思考自己創造的角色在故事中所領悟到的事情，並將此領悟歸納在兩頁的分鏡中。請盡量發揮精彩的演出。

以道具連接故事情節

在故事中，許多場合都會出現「道具」。漫畫中的道具通常都會發揮特殊功能。但是，光是特殊功能其實還不能說是巧妙地發揮了道具的作用。那麼，要如何才能夠靈活運用道具呢？

連鎖效應太爽了

各位看漫畫或電影等作品時，有沒有覺得「漂亮！」的時候？故事的開場中出現的道具，或是中場時主角無意間說出口的話等等，其實在後半段都具有重要的意義。對於故事如此發展，你是否會不由得全身起雞皮疙瘩？

在還是創作初級生的階段時，很容易以為這是偶然發展的情節，不過一旦累積了創作經驗，自然就會發現那些安排其實完全不是偶然，通常都是技巧性運作的結果。

【分析喜歡的作品】

本單元將會說明道具的運用方式，同時也希望各位要嘗試「分析」自己最喜歡的作品。各位最喜歡的作品可能是由專家規格的各種技巧所建構而成，你要不停自問，為什麼會喜歡這部作品。

專業作家擅長分析。看到同業使用了自己覺得「有趣」、「嶄新」的技巧時，專業作家就會積極運用在自己的作品中。這不是「抄襲」的低級模仿，而是確信透過自己的風格運用那樣的技巧，就會達到如此的效果。

其實，權威大師面對新的漫畫作品或插圖，就會成為積極熱情的分析師。當然，現在大家都有著作權的概念，所以在不侵犯著作權的程度下，漫畫這個文化就是藉由前人種種的發明與模仿而形成的。

看完本單元的解說之後，請各位針對自己最喜歡的作品，徹底分析作品中出現的道具是如何被運用的。然後，也請積極試著模仿看看。相信這樣的學習一定會有幫助。

希望各位除了創作筆記之外，也要另外做一本分析筆記。不斷重複觀看並且分析自己最喜歡的作品，另外也要不斷分析現在社會上流行的事物，自然而然就會越來越清楚自己接下來應該做什麼。這本分析筆記本將會產生金錢買不到的價值。

以附加的方式埋下伏筆

【伏筆的概念】

各位知道「伏筆」的概念嗎？在開場中不經意出現的道具，其實在高潮中是非常重要的東西，或者主角在中場不經意說出口的話、做出來的舉動，其實在故事中都具有重大的意義。像這種後來才明白的，就稱為伏筆。

伏筆分為在企劃或故事大綱等初期階段就構思好，以及寫故事大綱、腳本或畫分鏡時偶然連結而「附加上去」等兩種。兩種做法的比率依作家而定，不過我推測比率應該是一半一半吧。

「附加」的伏筆通常是後來靈光一閃或偶然想到的，以前說明技巧的書籍都沒有用清楚的邏輯說明，只有像這樣，「如果這麼做的話，就會確實提高附加技巧」，在幾本書中教人使用這個技巧。

【〈逆轉男子〉的範例】

在此利用前面看過的企劃內容〈逆轉男子〉為例進行說明。

在這個故事大綱中，出現了高中改頭換面的主角，與因某種理由而在高一時變得很邋遢（或者是故意隱藏本身的帥氣）的配角。不過，這個「高中改頭換面」與「故意邋遢」的要素偶然結合，單純地促成了「附加」效果。由於主角純是在高潮改頭換面，所以會盡量去不知道自己過去的環境吧；另外，配角關根也想去不知道自己過去的環境。這樣的因素促成了兩人「選了學區中最遠的一所高中」的設定。若是這樣，兩人從那所國中來念這所高中，就有了合理的解釋。

另外，由於在企劃階段沒有交代關根為什麼會變成現在這副邋遢樣，所以作者也想了一個「關根現在帶著嚴重的女禍之相」的理由。聽到關根這樣的說法時，一直憧憬、愛慕關根的主角便說：「那個女禍之相僅限於女生吧。那麼，如果對象是男生的我，可以交往嗎？」這就是主角與關根開始交往的契機。另外，故事也是後來才「附加」各種情節，例如主角對於「自己利用關根的女禍之相而跟他交往」所產生的不道德感，以及主角在故事後半心生糾葛，「如果關根的女禍之相消失，他是不是就會離我而去」等，這些要素從「關根帶著女禍之相」的部分開始，都是後來附加上去的，在企劃階段完全都還沒有想到。

就像這樣，雖然在企劃階段沒有想到，不過在寫故事大綱時，發現「啊，這裡跟這裡有關聯」，於是把兩者結合在一起，這就是「附加」技巧。

【開場】

① 主角小池純在國中時代一點也不受人注意，但是升上高中後成功改頭換面，現在在班上女同學之間是人氣王，每天都過著開心的日子。雖然他知道自己人氣高漲，但是他也瞭解自己對女性不感興趣，自己其實是喜歡男生的。

② 這樣的純在國中時期非常憧憬、現在也經常回想的一位同學——關根誠。國中時期被選為籃球校隊參加縣比賽，因柔順的頭髮以及緊實的臉龐，被校內及學區一堆女粉絲包圍。關根不僅成績與運動在行，連打架也很強。國中畢業後他們雖然沒碰面過，不過最近純才察覺到這樣的感情就是戀愛的滋味。

③ 進入高中後，時序來到六月。純與一位頂著一頭亂髮、戴著眼鏡低頭走路，看起來很不起眼的男子擦身而過。那個人跟國中時期的關根長得好像啊。確認名簿之後，確實就是關根本人。純沒想到自己仰慕的人竟然跟自己上同一所高中，而且外型竟然一整個崩壞！關根到底發生什麼事了！？

【中場①】

④ 從那時起，純就經常翹課，把時間放在觀察關根上。關根在課業上沒什麼信心，就連體育課，本來應該是很擅長的籃球也故意打得很收斂，以免引起他人注意。看起來在班上沒什麼朋友，總是一個人坐在位子上看書。

⑤ 純終於逮到機會與關根說話。由於純在高中改頭換面，所以選一個離學區遠的高中上學。在這個學校裡，與純一樣由西中畢業的只有關根一人。「你以前不是超帥氣的，發生什麼事了？」聽到純的問話，關根難掩內心的激動。

⑥ 下課後，兩人在空教室碰面。「你保證聽了之後不會笑我？」關根紅著臉說道：「我奶奶是非常有名的靈媒，她說我現在帶了嚴重的女禍之相，『如果放任不管，你一定會在高中時期死掉，所以你千萬不能交女朋友』。」這樣的故事實在是太令人意外了，純啞口無言。「那種情況……」過了一會兒，純說：「只限定女生吧？」關根回答：「嗯。」純腦中浮現一個念頭，臉上現出滿意的微笑：「那麼，你要不要跟我交往呢？」管他什麼理由，雖然是利用關根女禍之相的劫難，不過如果能夠跟心儀的關根交往，又有什麼關係呢？純如此盤算著。

⑦ 關根露出認真的表情。雖然裝出一副不引人注意的模樣，不過如果近看，還是看得出關根的帥氣。「真假？坦白說，我這個人可是需求很大的喲。」純被關根抱著感到滿滿的幸福。不過，關根眼神黯淡，完全沒有戀人的感覺。

【中場②】

⑧ 關根與純開始祕密交往。關根堅持保持現在的風格，不過晚上在沒有人的體育館裡，關根就會讓純一個人看到他在國中時期的華麗外型。純覺得與那樣的關根交往非常幸福。但是，純不經意看到關根浮現出落寞神情，心想：「他只是因為不能交女朋友，所以才跟我交往，一旦他的女禍之相消失，他一定會馬上離開我身邊吧。」

▲範例1：〈逆轉男子〉故事大綱。

⑨兩人持續交往著，純的不安也未曾消失過。有一天在回家的電車上，「純能待在我身邊真是太好了，」關根吐露了他的心聲：「以我現在的狀況來看，我知道我是很能夠忍受孤獨的，不過就算學校裡只有一個人瞭解我，那也是很令人開心的。」對於關根在班上完全被忽視，純覺得很心疼，也很想把他緊緊抱在懷裡。但同時，對於自己利用關根的劫難交往，以及一旦關根的女禍之相消失，這段特別的戀情也一定會跟著結束吧，想到這裡純內心就感到非常難過。純發現自己是由衷地愛著關根的。

⑩與關根交往之後，純也停止剛進高中時勉強裝帥的行為了。雖然跟幾位帥氣的朋友變得疏遠，不過純自己感覺心情變得輕鬆了。不再裝帥的純與完全隱藏帥氣的關根兩人走在一起，看起來就是極為普通的兩名高中生。純希望這樣的幸福可以一直持續下去。

【高潮】

⑪到了秋天，關根在國中時期是風雲人物的傳聞在校園中流傳著。有一天，班上幾位打扮華麗帥氣的男女同學嘲笑關根：「為什麼你會變得這樣邋遢？」雖然關根不想理會，但是純忍不住別人的嘲弄，出手揍了說這話的男生（籃球社），結果遭到停學處分。關根送資料到純的家，「都是因為我的緣故，對不起。」純看著關根這樣講，產生憐愛之心。

⑫秋天的尾聲，關根請了幾天假沒去上學。無論純寄電子郵件或打電話都得不到回音。很不湊巧地，就在關根請假時，純在廁所裡遇到籃球社的人，籃球社的人隨便找了藉口痛宰了純一番。純帶著傷回家後，窩在家裡好幾天。

⑬休息一陣子回到學校上課後，關根又重現國中時期的模樣了。一陣子沒看到的關根分明就是個大帥哥。一問之下，原來關根在請假期間跑到高野山做消除女禍的儀式，獲得奶奶的同意，現在可以完全恢復以前的樣貌了。純窩在家中那段時間，學校裡的氛圍完全改變。雖然純對於關根回到原來的樣貌感到開心，但是另一方面，兩人的秘密戀情也就要告終了吧。一想到這，純就覺得非常難過。

⑭球技大賽。關根大展身手，全校師生幾乎都成了他的粉絲。純看到自己的情人如此帥氣，內心也引以為傲，同時關根生龍活虎地打籃球，臉上呈現耀眼的笑容，純也為他感到高興。看到被女生以及其他帥氣男生圍繞的關根，雖然自己真的打從內心喜歡關根，但現在也是自己主動離開，結束這段戀情的時候了。於是純寫了一封分手信寄給關根。

【完結篇】

⑮放學回家，關根站在純家門口。關根怒氣沖沖地質問純：「為什麼你要跟我分手？」把純抓起來打一頓。「好痛好痛，我最近才被狠狠地揍一頓哪！」關根緊抱著傻笑的純：「就是因為有你陪在我身邊，我才能夠像這樣回到以前的模樣，不是嗎？」兩人在純家裡確定兩人之間濃密的感情。純說：「我鄭重地再說一次，你是真的很帥呀。」關根害羞地回道：「只有聽你這麼說，我才會覺得開心喔。」

道具的使用方法

【道具的作用】

思考這種短篇漫畫的「附加」技巧時，你會發現附加時有一個非常有效的潤滑劑，那就是「道具」。所謂道具就是作品中出現的茶杯、魔法瓶等，總之就是出現在故事裡的任何東西，可以無限產生。

在這裡，主要是思考使用「附加」技巧時，如何善加運用道具。

出現在娛樂作品中的道具主要具有以下三種作用。

①為了引發特殊功能或特殊能力；
②象徵主角的內心；
③為了連結故事中的每個角色。

①立志成為少年·少女漫畫家的人會想到①，但能夠想到②、③的人就非常少。

【「飛行石的範例」】

針對道具的三種作用，我總是以宮崎駿《天空之城》中出現的「飛行石」為例，進行說明。

了。思考「附加」技巧時，其實②、③比①更重要※1。

① 特殊能力

·當少女希達擁有飛行石時，她就能夠在空中飄移。
·飛行石經常指向拉普達城（天空之城）的位置，具有指南針功用。

② 象徵角色

·對於少年巴魯而言，飛行石是用來證明其父所言為真的東西。
·對於希達而言，飛行石是用來證明她是拉普達王族繼承人的東西。
·對於海盜群而言，飛行石是用來保障他們獲得海盜生存的意義，也就是財富的東西。

·對於穆斯卡上校而言，飛行石是獲得自己想要的極大權力時的必要物品。

③ 連結角色

·希達從空中緩緩飄下來，降落在礦場工人巴魯腳邊。
·為了爭奪飛行石，海盜、軍隊們群起而出。
·飛行石與希達都落在軍隊手上，海盜與巴魯計畫將其奪回。

思考的順序從哪裡開始都沒關係。不過，由宮崎駿這個大師來處理的話，光是一個道具就可以產生這些關聯性貫穿整個故事。雖然我們不知道宮崎駿在企劃案的階段究竟思考了幾項附加的效用，或是從哪裡開始，一邊運用角色一邊運用附加技巧，不過最重要的就是，寫故事大綱或畫分鏡時，腦中要經常意識著道具的三項功用。

【※1】特殊功能·特殊能力
在少年漫畫或奇幻漫畫中，道具的特殊功能或主角的特殊能力是非常重要的元素。畫少年漫畫或奇幻漫畫的朋友們，請務必注意這點，並想出各種不同的創意吧。

▲範例2：〈那段飄浮的日子〉。

【道具也可以「附加」】

在這裡，我想再以漫畫教室學生的作品為例來說明。

〈那段飄浮的日子〉是十六頁的短篇作品。主角是名女性，她從一開始就一直以一種內心像是被掏空、有氣無力的表情登場。其實，那是因為兩個月前她先生因為意外事故過世的緣故。由於那樣的死並不是「剩下一年的壽命」那樣，至少還有心理準備，所以主角一直無法接受先生的死亡，煮菜時總是煮兩人份，或是腦袋一直放空。這時故事中出現「停止的時鐘」，象徵主角內心的景象。主角知道掛在牆上的時鐘停止了，卻沒有力氣處理。

這個故事的初稿其實並沒有特意加入主角的「成長・變化」，因為在僅僅十六頁的篇幅中，要填滿突然喪夫的主角內心的空虛，這實在是太困難了，而且作者也認為加入救贖的情節太過老套。這名學生很擅長描寫這種失落感與

氣圍，所以故事內容特意維持在無成長的情節。

初稿完成後投稿，雖然編輯暸解作者的想法，也獲得一些好評，不過還是有幾位編輯認為，「就算只有一點點轉變也好，至少幫主角找點生路吧」。

因此，這名學生便巧妙地運用時鐘這個道具，來象徵主角內心的景象※2。

在故事的中場，亡夫的同事為了送還先生放在辦公桌上的遺物來到主角家裡。在草稿中，故事描寫主角在玄關處收下遺物就結束，不過事後為了附加故事情節，所以主角請同事進到客廳。

先生與同事都是精密機械的工程師。身為工程師的同事察覺到牆上的時鐘停止了。

首先，作者想讓主角請同事修理時鐘，讓時鐘重新啓動。不過這樣的想法太普通了。我要求作者嘗試在工程師身上多琢磨一些，或者如果讓時鐘逆時針走會不會比較好呢？雖然我還沒想出這麼做有什麼意義，不過學生腦中馬上就

【※2】被遺忘的道具

忘記使用停止的時鐘這個道具，是本來畫分鏡初稿時應該察覺到的失誤。當作者發現「沒有寫出主角的成長」時，才發覺先前完全忽略了這個靜止的時鐘。請各位創作時別錯過任何可以跟主題連結的重要道具。

產生連結。

對於主角而言，時間只是一直往前進。雖然突然失去丈夫，不過她無法忍受這樣的失去，腦中不斷告訴自己必須快點振作，繼續前進才行。但是看到逆時針走的時鐘後，她「領悟」到「時間不是只能往前走而已，時間也可以暫停，也可以往回走」。

一旦做了這樣的安排，「停止的時鐘」這個道具就具有特殊的動作，也象徵主角內心的變化，更成為故事的核心。這麼一來，這個作品就成為一部精彩運用道具的短篇漫畫※3。

在此，最重要的是這項道具的運用方式、主角的領悟·變化等，都是後來「附加」的。一旦學會靈活運用附加技巧，故事的靈活性·精彩性·連結程度都會明顯提升。

（※3）修改而受到好評

在這個範例中，編輯對修改後的評論是「非常好」。後來作品又再度修改，成果又變得更好了（參照Lesson16）。

【完成故事大綱之後再來想道具】

故事中的「關鍵字」、「台詞」、「主題」等都跟道具一樣具有相同作用。以獲得奧斯卡最佳外語片的《美麗人生》(Life Is Beautiful) 為例，主角從頭到尾一直都在說謊，然而這個謊言後來卻引發奇蹟而「成真」，這個「謊言成真」的關鍵字從頭到尾貫穿整個故事。雖然電影前半段以喜劇形式、後半段改以嚴肅的形式呈現，不過主角「謊言成真」的關鍵字並未偏移。而且，透過關鍵字的串聯使得作品非常令人感動，也是一部非常成功的電影。

最重要的是，當我們組合故事大綱時，不要滿足於初稿的完成，要在故事大綱中來往瀏覽，不斷思考哪裡跟哪裡成道具運用。在日文中，「呼吸空氣」

這時的參考指標就是「道具」、「關鍵字」、「台詞」以及「主題」。

最開始寫故事大綱時，主角偶然說出口的台詞，是否能夠在故事後半重新提起？故事後半終於出現的主題，能不能用什麼象徵性的道具來貫穿故事主軸？能否在開場前後就先給予暗示？能不能用以上種種，身為作者都要集中精神不斷思考。發展故事情節時，如果善加利用這四項參考指標，通常都會找到故事的關聯性。

找到關聯性之後，就讓此關聯性連結主角的情感走向吧。不只是漫畫，其實娛樂性的戲劇中，以主角的情感走向為主軸的「內部結構」是非常重要的。如果太過強調道具之間的關聯性，而偏離主角的情感走向，馬上就會失去故事的說服力。

專業作家創作的作品之所以會那麼精彩，這種在台下腳踏實地努力付出是不可或缺的。

在範例3中，作者特意把「台詞」當

是否可以附加什麼上去。

找尋能夠附加的
關鍵字‧台詞‧主題‧道具。

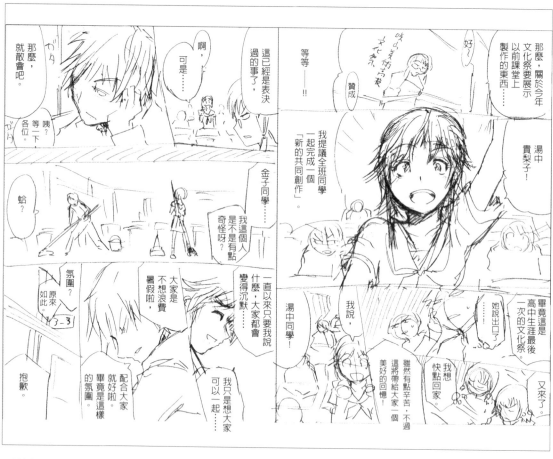

▲範例3：把台詞當成道具使用。

也可以解釋為「讀取現場氣氛」，作者將其擴大解釋，演出主角的帥氣。我想這樣各位就能夠明白角色的台詞也具有道具的作用吧。

其實比起在故事後半原封不動複述主角的台詞，更多的做法是稍微改變一下台詞，藉此跟後半段的故事產生關聯。

思考這個關聯，附加技巧時，透過自由發想找出「似乎具有關聯性」的部分，培養這樣的直覺是很重要的。

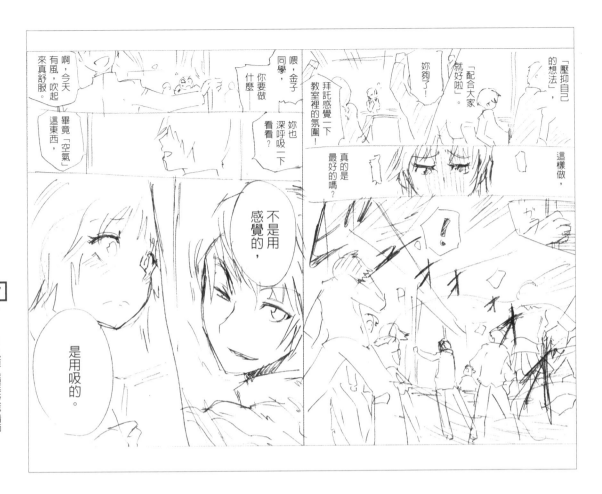

1. 知道伏筆的做法。

2. 道具以附加的方式處理。

3. 關鍵字·台詞·主題都屬於「道具」。

WORK 從自己寫的故事大綱中找出「道具」（也包含關鍵字·台詞·主題），並強化其中的關聯性。

完成作品的學生經常會問我：「接下來我想投稿，請問投幾家比較好呢？」通常我都會回答：「標準來說大概三～五家吧。」

對於立志成為漫畫家的人而言，最重要的就是遇到瞭解自己的優點，而且會衍伸自己好的部分的編輯。還有，能夠一邊與這樣的編輯討論一邊創作的人，是非常幸福的。投稿雖然含有獲得客觀評價的意義，不過另一個目的也是為了找到這樣的編輯。

所以，一旦完成一部作品，可以的話就請投三～五家。如果以前投稿時，聽到每家編輯部的評論都大同小異的話，那就可以鎖定與編輯談話最投機的那家，或者也可以多投幾家，聽聽更多編輯給你不同的意見。「投稿」這個制度是漫畫界最棒的制度，因為編輯會抱持著熱情看待你的作品，所以你更應該盡量地運用這個制度才對。

第4章

透過分鏡演出

寫好故事大綱之後，接下來終於要
畫分鏡了。分鏡並不是照著故事大
綱內容畫出來，所謂分鏡就是設計
分格、畫出角色的表情、思考台詞
等與故事「演出」有關的複雜工作。
在本章中，讓我們一起學習如何分
解這些複雜的作業，並且透過分鏡
讓故事的演出更精彩。

Lesson 13

以分解作業畫分鏡

寫好故事大綱之後，接下來終於要畫分鏡了。不過，初級生一下子就要畫好分鏡是非常困難的吧。讓我們先分解分鏡的工程，首先就從「分頁大綱」開始吧。

一口氣畫完分鏡的人・以分解作業畫分鏡的人

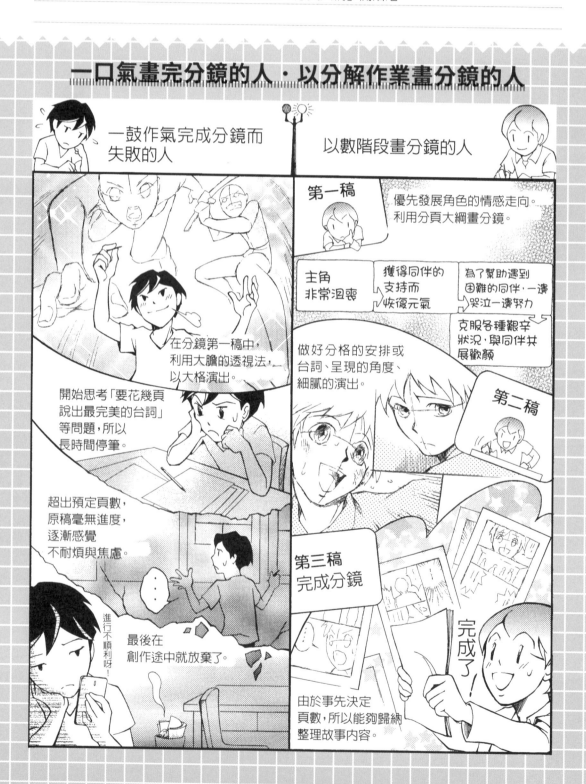

關於分鏡

那麼，各位是否已經能夠熟練地寫出精彩故事了呢？故事中的角色是否栩栩如生地演出精彩劇情呢？

覺得自己已經寫出精彩故事大綱的人，就開始進入分鏡作業吧。各位花費許多時間創作的各種畫面，終於就要化為實際圖像了。

【何謂分鏡】

所謂分鏡，指以故事大綱的設計圖為基礎，透過連續的分格畫面以及台詞‧獨白等，呈現自己想演出的角色或故事。由於這不是最終完成品，所以就算是潦草的圖像也沒關係。

畫分鏡的目的在於調和自己畫的東西（主觀演出），與讀者看到的東西（客觀演出），「讀者看了這個分鏡圖，會在這裡產生這樣的情緒，在那裡產生那樣的情緒吧」。就像這樣，自己要經常思索讀者會如何看待自己創作的內容。

最開始利用分格呈現自己創作的內容，一定會耗費許多心力，不過一旦習慣了，就有更多的餘裕思考這些問題。

如果作者「希望讀者產生這樣的感覺」，而且讀者也如自己預期般地閱讀作品的話，這樣的分鏡就達成目的了。

【首先要不斷練習】

其實畫分鏡之前並不是要吸收許多知識，而應該實際動手畫分鏡，學會各種不同技巧。切割分鏡是複雜的作業，如果打算完全瞭解之後再畫，將永遠畫不出來，而且從一開始就想畫出完美分鏡的話，就會顧慮太多而拖慢速度。

幾年前社會上流行「鈍感力」這個詞彙，其實在切割分鏡、琢磨作品時，需要的正是這樣的鈍感力。我明白各位都想畫出完美的原稿，但能對某些部分鈍感，對於自己技術不熟練的地方先睜隻眼閉隻眼，不斷精進原稿的能力還是必須具備的。

分鏡要先分解再畫

【畫分鏡是非常複雜的作業】

製作漫畫的過程中，畫分鏡是非常複雜的工程。

以下列舉的是畫分鏡時作者必須做的事。

・設定分格：決定格子的大小與版面安排。

・描繪：雖然是草圖，不過要決定哪個角色要以什麼樣的構圖配置。

・角色的表情：雖然是草圖，不過最好要以適當的表情呈現角色的情緒。

・台詞：看圖就知道的事情就不需要台詞，藉由故事大綱引發角色的情感走向，就要以適當的台詞說出。

・獨白：主要是主角內心的聲音，還是得以適當的台詞呈現。

・內部結構與外部結構的連結：讓角色的情感與故事情節產生連結。

・主觀演出與客觀演出的連結：讓作者想說的與讀者想看的產生連結。

大概列舉一下就有這麼多事情要做。

如果想要一次做完，能夠完成所有的工作嗎？

我想恐怕是不可能吧。連職業漫畫家做起來也都戰戰兢兢的這項作業，若由資淺的人來做，大概會出現許多無謂的畫面、太多說明的台詞、構圖失衡的分鏡。除非是天賦異稟或是已經畫過許多漫畫作品的人，否則想要一次就畫完分鏡，幾乎都會導致失敗的結果。

所以，複雜的分鏡作業應該分解為數次的工程進行，而非一次完成※1。

不要一次畫完分鏡，要分解為數次工程完成。

【※1】等技巧熟練之後再嘗試一次完成

分數次工程畫完分鏡，這是針對初級生到中級生程度的人所給的建議，「這麼做會提高成功（或說不失敗）的機率」。如果已經累積十部作品經驗的人，反而要一鼓作氣組合所有元素，完成一部既有氣勢，讀起來也很享受的分鏡。

▲範例1：分頁大綱範例。以類似四格漫畫的形式描繪。

先從分頁大綱開始畫起

每個分格都一樣大，潦草的圖畫與台詞，這個分鏡階段稱為「分頁大綱」。

從故事大綱進入分鏡階段前，請先從「分頁大綱」開始做起吧。

就像是畫四格漫畫一樣，根據故事大綱並以均等的畫面，依序分割角色的表情．台詞．獨白等內容。

製作分頁大綱的目的是為了維持主角的情感走向．配角的情感走向連續不中斷。「主角在這裡有情緒轉變」是重要的畫面，就用大畫面呈現吧」，在這個階段先不要考慮這些演出效果，另一方面，在這階段要正確畫出角色的表情，並且睜大眼睛關注角色的情感變化。

比起故事大綱的設定，通常畫分頁大綱時會有許多發現，角色自己也會演得比作者所想像的好。有時候畫著畫著，故事就會朝與故事大綱全然無關的方向前進，這點必須特別注意。因此，這項

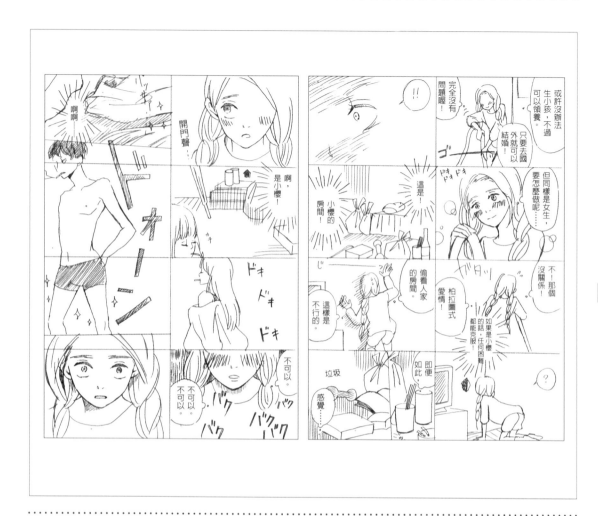

工程同時也是確認自己寫的故事大綱是否符合人類情感發展的工程。如果在此發現了在故事大綱階段，沒注意到的角色情緒變化等破綻，或是發現「人類的情緒不會有這樣的轉變」時，建議要先停止畫分頁大綱，重新回頭修改故事大綱。

<h2>把角色的情感走向視覺化</h2>

製作分頁大綱時，最應該注意的就是把角色的情感走向畫為實際圖像。具體來說，就是適當呈現角色的表情、姿勢，以及該角色現在處於什麼樣的情緒狀態。

在此為各位介紹如何做到這點的訓練技巧。以下的插畫是芥川龍之介〈羅生門〉中主角的各種情緒變化（參照Lesson09）。文學作品都會細膩描寫角色的情緒，所以精準表現角色情緒的訓練，對於各位以圖像呈現角色的情緒變化是非常有幫助的。

④內心產生厭惡感的一瞬間

③在閣樓上發現拔著屍體毛髮的老婆婆時，那一剎那的表情

②屏氣凝神上樓查看

①發呆等雨停

⑧內心產生為惡的想法，嘲笑老婆婆

⑦為了生存，內心升起為惡的勇氣的那一瞬間

⑥對老婆婆感到失望

⑤對老婆婆口出惡言

▲範例2：〈羅生門〉的範例。

POINT

1. 分鏡要分為數次工程進行。
2. 根據故事大綱製作分頁大綱。
3. 把角色的情感走向化為實際圖像。

WORK 請注意主角的情感走向，並且把故事大綱畫成分頁大綱。這時要做許多筆記。

Lesson 14

摻入作者的情感

在本單元中，讓我們來學習「主觀演出」吧。所謂主觀演出指完全以自己的視線，透過這部作品盡全力演出想做的、想呈現的內容。

漫畫是一部交響曲

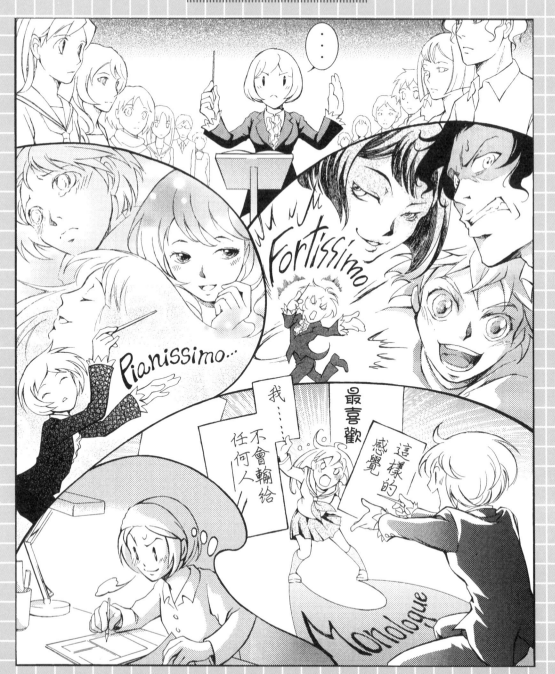

主觀與客觀

對於立志成為漫畫家的人而言，最辛苦的就是身邊沒有可幫忙自己看原稿，並提供各種意見的人。人類基本上是主觀地生存，所以如果沒有他人提供意見，就很難察覺自己作品的缺點或應改善的地方。

人類的想法大致由主觀與客觀組成。

主觀指從自己的角度來看自己的想法，客觀則是把自己的想法擱置一旁，從旁人的眼光看待自己，或從外在環境判斷目前的狀況為何。我們必須透過二次元的原稿，巧妙地運用主觀與客觀的角度，來感動、誘導讀者的心。

【漫畫中的主觀與客觀】

無論是三次元的現實世界還是二次元的漫畫世界，主觀・客觀的概念基本上都是一樣的。不過，兩者之間有一個最大的差異點，那就是我們在三次元的現實世界中，是透過人類的認識的五感獲得資訊，因而有了主、客觀的認識，而在二次元的漫畫世界裡，全都只靠視覺上的表現。以五比一，乍看之下漫畫的表現似乎比較不利，不過事實絕非如此。

高明的漫畫表現者，會運用各種技巧刺激讀者的聽覺・味覺・嗅覺・觸覺。

由於漫畫是以默讀為前提，所以比起存在著各種雜亂資訊的現實世界，漫畫反而能夠整理資訊，引導讀者前往漫畫中的「現實世界」。

在漫畫表現上，作者必須有目的性地靈活運用主觀與客觀，以刺激讀者的五感。後面我將會提到，獨白這種表現方式在現實世界中是不可能出現的，但是在漫畫中，作者能夠透過角色的獨白，直接把訊息傳遞到讀者心中，這也是漫畫家獲准使用最強大的武器。

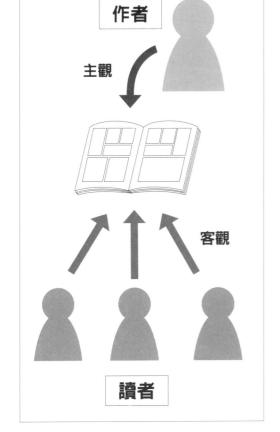

作者
主觀
客觀
讀者

▲範例1：主觀與客觀。

何謂主觀演出

所謂主觀演出，指透過作者主觀的視線演出自己畫的分鏡。在大部分的情況下，也是驗證作者能否在作品的主題或訊息中，「創作一個抱持著這樣信念的主角」。雖然有時候也會依據作者原本的個性而定，不過很少立志成為漫畫家的人，一開始就能夠同時做到主觀演出與客觀演出。完成分頁大綱，終於要進入畫分鏡的階段時，請先強烈的以主觀演出呈現作品內容吧。

【以附加的方式訂出主題】

進行主觀演出時，作品的主題就是最主要的根據所在。所謂主題，就是指作者想表達的想法，所以主觀演出的主軸一定有主題存在。順帶一提，在投稿作品中，主題就是作者最想呈現的部分，把這部分安排在高潮階段最精彩、最大的畫面，編輯或讀者就很容易感受到，「哎呀，這就是作者想在這部作品中所表達的想法呀」。還有，如果在此獲得共鳴的話，他們就會對於如此容易理解的作品產生好感。

在多半的情況下，主題會透過主角的台詞表現出來。被稱為名作的作品中，通常主角的台詞會與主題有關聯，而此台詞也會深深地烙印在讀者心中。

雖說如此，娛樂作品的「設定主題」是非常困難的工作。先有主題再來創作作品的話，總是讓人感覺有說教的意味，最後畫出一本道德教科書的漫畫；但若是創作一部完全沒有主題的作品，則故事情節的發展就會漫無邊際，讀者看完作品後內心可能會產生「作者最後到底想說什麼？」的疑問。

最實際的做法就是，無計畫地寫企劃：設定角色、寫故事大綱。完成故事大綱或分頁大綱的同時，也思考「那麼，這部作品的主題會是什麼呢？到底想透過這部作品表達什麼？」，這樣就會產生符合故事大綱的主題。決定主題後，再透過附加的技巧修正台詞或部分情節，這麼一來就能夠畫出沒有說教意味，也符合主題的作品。

專欄　沒有自己想畫的東西

「腦中沒有想畫的東西，該怎麼做，腦中的點子才會源源不絕呢？」經常有學生問我這個問題。如果大量生產作品，自己真正想畫的點子變得越來越少也是正常的。身為娛樂圈的人當然會重複相同題材（例如村上春樹），或是畫些「讀者喜歡的題材」。當然，不是「算了，暫且先畫這個就可以了吧」，這種投石問路的態度，而是畫出讀者可能想看的內容，找出這樣的熱情與喜悅。我想，這就是「自己想畫的內容」，也是身為創作者理想的態度吧。

把情緒表現加強一點五倍

跟專家畫的漫畫相比，素人畫的漫畫有九十九％的力道太過薄弱。雖然無法一概而論，不過以大部分的傾向來說，主角在中場受到的屈辱越嚴重，在高潮階段打倒敵人時產生的宣洩作用也越強烈；主角在中場受的傷害越重，超越困境時讀者內心產生的感動也就越深刻。

強度演出角色的情緒吧。

特別是通常加強「喜怒哀樂」等人類的基本情緒的話，作品的表現就會變得更好。

加強情緒強度的方法很多，例如加入以遠景為背景的畫面，或是故意以低角度拍攝的畫面等，通常是以大畫面呈現主角以及主要角色的臉部特寫，如果同時把自己有把握畫出來的表情再加強一點五倍，作品的氛圍就會變得更為強烈。

【強烈地表現情緒】

因此，以演出方式來說，就把分鏡中角色的情緒都加強一點五倍吧。

不過另一方面來說，這麼做也是有危險的。一旦角色的情緒表現得太強烈，好不容易正確引導的情感方向產生偏移，故事就會發生破綻，結果好不容易讓讀者產生移情作用的故事最後完全毀了。所以，請一邊小心地正確引導感情走向使之不致偏移，一邊以一點五倍的

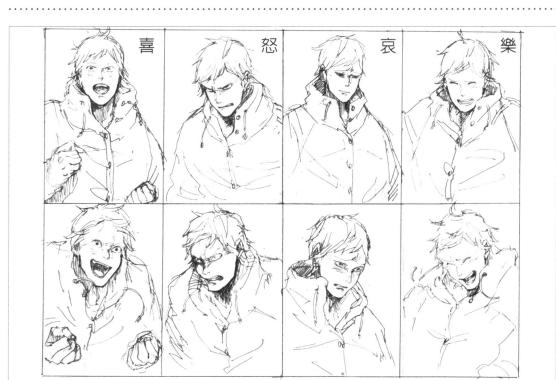

▲範例1：強烈的情緒表現。上列的情緒誇大一點五倍就成為下列的表現。

滿溢著喜怒哀樂的情緒

以前，漫畫教室的某位學生說：「找出滿溢著喜怒哀樂的情緒，並且盡量忠實重現的做法，將會使得角色與作品都變得更為真實。」我想這是一個非常有趣的觀察。

跟職業漫畫家相比，立志成為漫畫家的人所創作的故事・角色的情感走向，通常都較為單純。大部分的情況只有喜怒哀樂×4等十六種表情就畫完了。

不過，現實世界中，人類的情緒其實是非常複雜的，連文字也無法完全形容。

畫漫畫時，首先主軸就是「喜怒哀樂」等容易理解的情緒，而新人創作時就要以一點五倍的強度加強呈現。

另外，找出這個強度，或是加強四倍後的喜怒哀樂所衍伸出來的情緒作為副線，並仔細地描繪出來。

如果想要做好這點，立志成為漫畫家的人必備的重要工具，就是手持的小鏡子了。畫分鏡的最終稿時，要經常把小鏡子放在桌上。還有，特別是描寫充滿喜怒哀樂的情緒時，自己要實際模擬那樣的情緒，嘗試做出表情，然後畫在分鏡用紙上。透過重複的練習，特別是角色的情緒模擬，應該會有長足的進步。

不要侷限於喜怒哀樂，
畫出現實世界中真實的情緒吧。

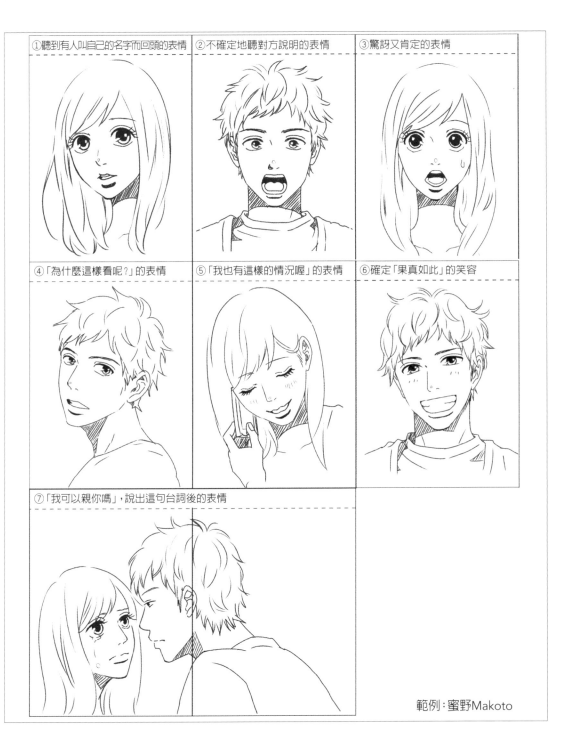

① 聽到有人叫自己的名字而回頭的表情
② 不確定地聽對方說明的表情
③ 驚訝又肯定的表情
④ 「為什麼這樣看呢?」的表情
⑤ 「我也有這樣的情況喔」的表情
⑥ 確定「果真如此」的笑容
⑦ 「我可以親你嗎」,說出這句台詞後的表情

範例:蜜野Makoto

▲範例2:喜怒哀樂以外的情緒。

▲範例3：獨白的範例。

運用獨白的演出

【直接呈現內心情緒】

立志成為少年・少女漫畫家的人，請直接把自己人生中真實感受到的情緒呈現給讀者。在ＴＬ（少女情色漫畫）或ＢＬ（男同性間的戀愛漫畫）中，讓人著迷的所謂「萌」情境中的萌獨白是有效的做法※1。

最理想的狀態就是以自己人生中實際感受到的真實情緒（主觀演出），再加上讀者想聽到的內容（客觀演出）。

範例3就是非常精彩的獨白演出。如各位所看到的，主角的獨白從開場開始就以非常流利的口語描述，看著看著就很自然地進入讀者心中。就如同在現實世界中，有人能夠很容易拉近與他人內心的距離那樣，這位作者也非常擅長運用獨白進入讀者內心。一旦具備這項技

【※1】獨白

漫畫中的獨白大致分為兩種，一是故事敘述者的旁白，主要是用在說明故事。在開場部分出現主角時，下方以方框框住主角的名字或年齡的做法，就是固定模式。另一種獨白就是主角內心的聲音，主角在心中自言自語或是對自己說話就屬於這類。在現實世界中，把心中的獨白說給別人聽會讓人感覺很不舒服，但如果是漫畫，就能夠直接把角色的內心聲音傳達給讀者。

【※2】獨白的訓練

就算現在要你馬上「想寫出非常好的獨白」，你也無法立即想出好的、感人的言詞。最重要的是你平常就必須勤做筆記，磨練這項技能。

術，在創作頁數少的短篇漫畫作品時，讓讀者對主角產生共鳴。移情作用時，就能夠占有極大的優勢※2。

最重要的是，選擇自己設定的讀者群會產生共鳴的事件，並以輕鬆的語氣描述這件事。光是親近的口吻並無法成為獨白，必須以自己最擅長的方式說給讀者聽。當然，你必須精密計算自己的主觀想法，以及這段獨白將如何被讀者客觀讀取。如果一下子就想要拉近與他人內心之間的距離，有時候會被視為「搞不清楚狀況」的人。因此，除了平衡拿捏主、客觀角度的心情給讀者，這樣就能語氣傳達主角的心情給讀者，這樣就能夠寫出「有效傳遞」的獨白。

POINT

1. 請深入瞭解主觀演出。

2. 把情緒的表現加強一點五倍，仔細描寫從喜怒哀樂衍伸出來的情緒。

3. 技巧性地運用獨白。

WORK 請以第三章中創作的故事大綱為基礎，把主角的情緒加強一點五倍重新描繪。

Lesson 15

以讀者的觀點重新檢視

好了，本書終於進入最後兩個單元了。在這裡請大家先暫時冷靜下來，重新看待自己的作品。創作者基本上都是懷著滿腔熱情進行創作的，不過另一方面也必須做好精密的計算。在此，讓我們先暫時移除滿腔熱情，客觀地看待自己的原稿吧。

透過原稿與讀者對話

何謂客觀演出

創作時，主觀演出之後要考慮的就是客觀演出。所謂客觀演出指站在讀者的角度來看自己的作品，並且盡量地客觀分析·修正。多數立志成為漫畫家的人因無法做到這點，所以才會創作出主觀性太強的作品，這是常見的狀況。我自己也是如此，二十多歲時無法做好客觀演出，自以為寫出完美的小說，完全無法接受別人的評論。如今回頭看看，連自己都覺得寫得真爛啊※1。自己的作品有多精彩？自己的感性跟別人有多不同？想快點獲得別人的好評成功出道，而那樣的「主觀」讓你看不到旁人。

不過，其實冷靜想想，我們並不是為了自我滿足才畫漫畫的，我們是為了娛樂讀者才創作的。身邊的朋友可能會勉強自己讀我們的作品，但如果是其他不特定的多數讀者，或是作品出版前的編輯，他們可就不是從一開始就無條件地喜歡各位的原稿。因此，我們必須經常思考若從客觀的角度來看，自己的原稿是如何被看待的。

【思考自己的作品是如何被看待】

我有一位學生的作品獲得連載的機會，突然就成為「漫畫家」了。在此之前，他給我看他畫的分鏡時，自己不是去上廁所就是跑去超商買東西。而連載的重大壓力使他成為專家了。他每星期都會給我看分鏡表，然後目不轉睛地看我是如何翻閱原稿的，看完原稿後又是如何看待每頁漫畫中最醒目的那格分格等等。我看他的這些反應，心想他已經成為一位真正的職業漫畫家了。人類看待事物時無法完全客觀，不過，透過反覆觀察他人眼中的自己、他人眼中的自己的作品等，就能夠提升客觀看待事物的程度。從初學者的階段開始，請盡量抱持著客觀的態度吧。

我懂各位一定要把苦心創作的作品精彩呈現的心情，我也明白各位擔心自己

想表達的想法是否有確實傳遞出來。不過，在這個階段請盡量客觀分析自己的原稿吧。一旦成為專家之後，編輯就會成為你的顧問，給你許多客觀的建議，但是在那之前，你就得靠自己以客觀的角度提醒自己。首先，要訓練自己能夠冷靜分析自己的原稿。如果做不到這點，你就無法透過原稿與讀者對話、溝通。

【※1】立志成為漫畫家的人是幸福的

我在二十多歲的年代一直在寫純文學小說。小說界沒有投稿制度，所以也幾乎沒有機會得到編輯的建議或想法，我只能自己臆測是哪裡不好，所以無法成為專作家。從那樣的角度來看，完成第一部作品就投稿，能夠獲得編輯對自己原稿的評語也是非常幸福的。如果希望投稿作品能夠獲得讚賞，通常都會事與願違。「自己是哪裡做不好？」、「該怎麼做作品才會更好？」，一想到要去聽這些批評就覺得超恐怖的呀。即便如此，也請各位多多投商業誌，增加個人的經驗。

加入「讀者想聽的內容」

【與讀者溝通】

漫畫家必須透過原稿與讀者對話，因此，具備溝通能力是非常重要的。對於漫畫家而言的溝通能力，畢竟只是紙上的溝通能力，令人意外的是，許多大漫畫家都不善於言辭。

他們擅長的是在紙上的溝通，而非現實世界中的溝通。在紙上要如何與讀者對話呢？那就是靈活運用主觀演出與客觀演出的技巧。簡單說，「主觀演出」就是演出並傳遞自己想說的話，「客觀演出」就是演出並傳遞讀者想聽的話。

想單方面發洩自己想法的人相處。就算是現實世界也一樣，沒有人想跟只想單方面發洩自己想法的人相處。

當然，就算把紙貼在耳朵上，我們也無法真的聽到讀者的聲音。不過，經由自己的故事，讀者想透過主角的嘴巴說出讀者聲音非常有效的方法。

什麼呢？經常不斷思考這點，是聽取讀者聲音非常有效的方法。

專業作家果然是非常擅長這項技巧。

請各位將來也要成為一位「精準說出讀者想聽到的台詞」的漫畫家。乍看是作者的主張，其實這完全是透過計算後說出讀者最想聽的台詞，這才是最大的絕招呀。重點就是先讀取讀者的心理，而要做到這點就要先學會「聆聽」。

讀取讀者的心理，
寫出簡單易懂的台詞。

▲範例1：讀者想聽到的台詞。

【快速進入讀者內心】

範例1是「讀者想聽的台詞」之範例。最開始想到的台詞是「只要努力，你就不會比昨天更弱」。這是立志成為漫畫家的人想聽到的台詞，我自己也覺得非常好，所以就畫入分鏡中。

不過，看了完成的原稿，歐吉桑這句「不會比昨天更弱」的台詞感覺有點模糊，因為「不會」變得「更弱」是非常抽象的說明，這已經超過讀者一看就能夠馬上理解，而不用動腦的範圍了。

因此，我請作者改成「更能夠以直覺理解的台詞」，然後就是各位現在看到的範例。我想，比起初稿，範例的台詞應該就是「讀者想聽到的台詞」。各位可以試著以「這樣寫讀者會明白嗎」、「這句台詞會快速進入讀者內心嗎」為標準來修改看看。

讓讀者認為作者瞭解自己

【鼓勵讀者的方式】

第三章曾經提過，短篇漫畫的高潮大致分為「讓讀者看見夢想型」與「激勵讀者型」等兩大類。請各位務必成為一位善於激勵讀者的漫畫家。

若要激勵讀者，最重要的就是讓讀者覺得「這個人瞭解我」。最具代表性的例子就是《灌籃高手》中，知名的安西教練的那句話：「如果你現在放棄的話，比賽就結束了。」在現實世界中，發生了因傷而差點放棄籃球的年輕人，因為這句台詞而堅持努力的故事。

範例2的分鏡中，我認為老師把臉湊過去的演出是最重要的一幕。要在短短的一頁篇幅中，讓讀者產生移情作用幾乎是不可能的，不過如果設定這是二十四～三十二頁的漫畫，讀者對於為

了幫助妹妹而反抗壞心眼的老師的主角，應該就會產生共鳴。移情作用，所以老師對主角說話的畫面就連結了「這個人明事理」的情感。

最初的原稿所畫的老師的姿勢更為僵硬，所以我要求作者把成人的老師高度配合主角的視線高度，這樣就更強調老師靠過來的感覺，而且老師說話的位置就會更接近讀者。所謂演出就像這樣，你想讓讀者有什麼想法？你希望如何誘導讀者的情緒？你是否有如此明確的目的，而且也能夠最有效地演出？仔細琢磨攝影角度、角色的姿勢或表情等，找出效果更好的做法吧。

接近讀者的立場，
加入激勵的演出效果。

▲範例2:「瞭解讀者的想法」分鏡。

1. 請以客觀的角度重新檢視自己的作品。

2. 寫出「讀者想聽的台詞」。

3. 讓讀者覺得作者瞭解自己。

WORK 在加強主角情緒起伏一點五倍的故事大綱中,再加入讀者想聽的台詞。
請添加激勵讀者的話,或是讀者想聽的內容。

推敲分鏡表

對於漫畫家而言，推敲分鏡或根據編輯的要求修改內容等能力，是必備的技能。因頁數的限制或「感覺沒有很好」等理由而刪減、修正自己畫出來的內容，這是非常需要勇氣的作業。不過，如果做不到這點，就無法成為職業漫畫家了。

最後就是呈現自己的風格

哎呀，終於來到本書最後一個單元了。在本單元中，我想跟各位聊聊「修改能力」。

去年，我的一個漫畫企劃就快要獲得連載的同意，但是第一話就修改了十一次，而且最後還是遭到拒絕。那時，我覺得實在沒道理，都已經修改那麼多次了，為什麼最後還是失敗？現在我才明白，重點在於當時我沒有修改的能力。

經驗豐富的職業漫畫家或插畫家，其修改能力一定比別人強。編輯·Director對於送來的原稿幾乎不會一次就同意放行的。麻煩的是他們也不見得都是對的，不過，他們絕對會列出「希望有這些東西」的修改清單。基本上，編輯或Director都不會畫畫，也不會做分格設定，所以他們會以「像這樣的感覺」等文字說明。能夠讀取對方腦中的想法，並且以視覺圖像回應「你要的是這樣吧

？」我想這就是專家之所以能夠成為專家的原因吧。

當然，達到這樣的境界需要經歷過無數的次數與經驗。以編輯·Director的立場來說，與資淺的新人共事是很恐怖的。如果能力相當的話，與經驗豐富的專家共事比較能夠放心，專家也能夠精確地修改。因此，做得好的作者會有許多工作的機會，做不好的作者則幾乎得不到工作機會。

雖然這對於新手是很大的難題，不過我們也只能從零到一，從一到二，從二到三，慢慢地提升專業經驗值。其實仔細想想，無論是鳥山明、荒木飛呂彥或是高橋留美子等人，他們也都是從零到一，從一到二，從二到三，一步步地走到今天這個地位，所以我們也一起加油吧。

修改的思考方式

【不要變動內部結構】

完成分鏡的初稿後，請先停下腳步仔細推敲。推敲分鏡時的必守鐵則是「不要變動內部結構」。劇情過度演出或是回應編輯要求修正的過程中，經常會發生更動劇情內部結構的情況。一旦內部結構改變，毫無疑問地，某部分劇情就會發生破綻。針對內部結構，請依循分頁大綱（Lesson13）穩定劇情的內部結構。

【修改以二次為限】

大多數職業漫畫家都說修改大約兩次是最剛好的。修改時可以運用圖1的矩陣圖，經常確認自己正在修改哪部分，思考自己所處的位置。特別是修改接近內部結構的部分時，更必須注意不要改變或中斷角色的情感走向。

分鏡的檢視重點

① 能否依照自己的想法，不變動地畫出以主角為核心等角色之情感走向（台詞‧表情‧行動）？

② 能否呈現讓讀者產生移情作用的情節發展‧演出？

③ 自己規劃設定的角色介紹是否確實傳達給讀者？故事的概要是否說明過多或不足？分格設定等演出是否過於單調？

④ 自己想傳遞的訊息、主題、出場人物的性格‧世界觀等訊息，是否能夠傳達給讀者？

⑤ 想呈現的畫面，讀者想看的畫面是否規畫在內？

主觀演出

內部結構 ←→ 外部結構

客觀演出

▲圖1：修改用的矩陣檢視表。腦中經常意識著這個圖表，以免偏移修正重點。

讓內部結構與外部結構更進一步產生關聯

在這個階段要更進一步深化「完成」的原稿，藉此提高內部結構與外部結構的關聯性。

在Lesson12的範例〈那段飄浮的日子〉中，主角透過逆時針走的故障時鐘而領悟到，「原來時間不是只能往前走」，然後主角的心情也因而產生變化：「一直以來我都督促自己一定得快點振作往前進，但有時候其實也可以停下腳步或是回顧過去。」像這樣的做法幾乎就是正確解答了。不過若想要更進一步加深主角的領悟與變化，何不嘗試以下的演出方式呢？

·先生發生意外事故那天上午，客廳的時鐘停止了。先生說，「我下班回家後再來修理喲」，然後出門。那是主角與先生兩人最後的對話。

·同為工程師的同事前來拜訪的理由，除了送回先生放在公司的遺物之外，其實是先生在臨終前託付同事，「幫我把家裡的時鐘轉為逆時針」。

像這樣試著改變外部結構，讀者就能瞭解「工程師把時鐘修理成逆時針方向走」的情節，是內在角色也就是先生的意志，而不是外在人士·工程師的決定※1。像這種帶來主角最後的領悟與心情的轉變。這麼一來，主角的內部結構也不會有所變動（次頁範例1）。

就像這樣，大致完成的故事要反覆在腦中模擬、推敲分鏡，透過這樣的琢磨就能夠使得角色的情緒越來越強烈，故事也就更具戲劇性了。

推敲分鏡，讓故事更具有戲劇性。

【※1】重要的事情要由故事內部的角色來做

從加強故事氛圍的意義來說，重要事情要盡量讓讀者產生移情作用，也就是故事「內部」的角色來進行。就算是這個故事，雖然只是讓只出現一次的工程師同事修理時鐘，不過如果那只是先生（內部角色）生前最後的請託，故事的感受性就更強烈了。

▲範例1：推敲分鏡的範例。請與Lesson12比較。

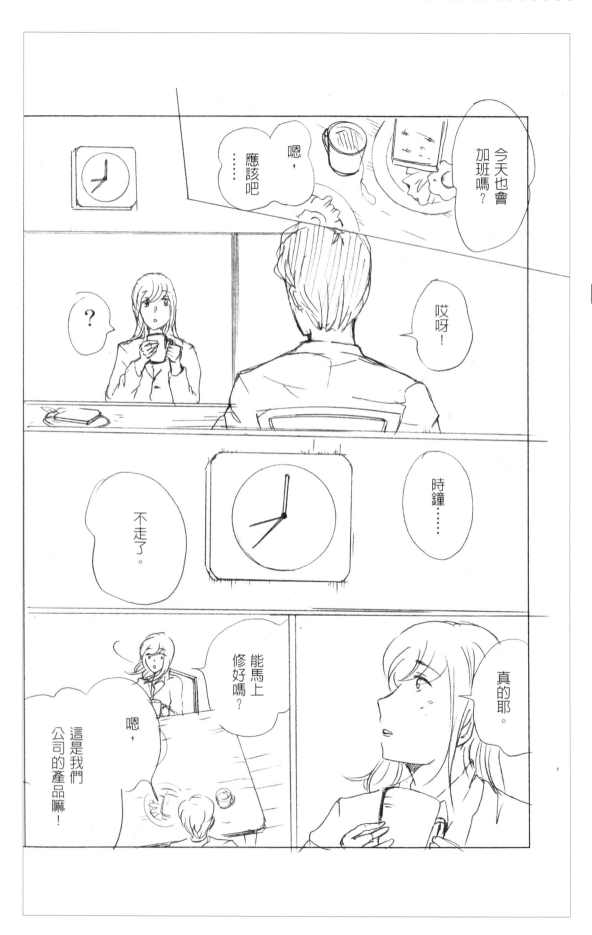

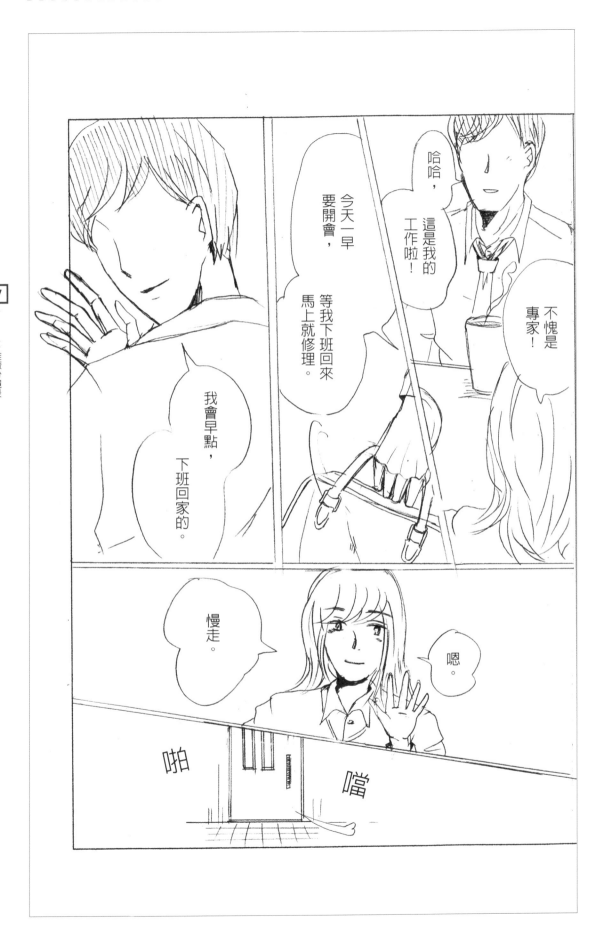

充分展現自己的風格

大部分的人都有擅長及不擅長的事情，漫畫家也是一樣，所以我們無須要求自己能畫所有領域的漫畫。我認為，只要擁有一種他人顯然沒有的個性，而且具有商品價值就夠了，這就是漫畫家這個職業的特色。

想畫愛情漫畫的人只要能畫愛情漫畫就好，想畫不良少年漫畫的人，也沒有必要去畫愛情漫畫。我的學生中，有人只擅長畫「女人之間的曖昧」，連本人也不知道為什麼。我就建議他一定要一直持續耕耘這個領域。

面對讀者群時，請各位一定要找到自己最能夠發揮實力的重點，並且在這個重點上充分展現「自己的風格」。荒木飛呂彥的漫畫無論翻開哪一頁，都充分展現了荒木的風格，羽海野Chika的漫畫無論翻開哪一頁，也都充分發揮羽海野的風格。無論是否刊登在商業漫畫

中，我認為最根本的是你能否找到自己的風格。

還有，雖然每個人的方法不同，不過比起從這類書籍中學習，與編輯一同密切討論找尋個人風格更為重要。

走到這個階段前，我才會使用「才能」這個詞彙。本書中所寫的內容都是成為專家前的基本功。有系統地學習、能夠實際運用，然後找到自己的風格之後，才能站在商業漫畫的入口處。

這個自我風格「暢銷」還是「不暢銷」？流行還是過時？討論到這些時，最後才會知道這個人是否有才能。

如果運氣好又有才能的話，請務必帶給全國、全世界的人們夢想與激勵。現在是個資訊超級發達的時代，所以也請針對喜愛自己風格的讀者，而不是以商業漫畫為導向，繼續創作自己擅長的作品。

我不打算說好聽話。不過，當你走到這個階段時，請看清楚自己是否擁有漫畫才能。前面靠的都是「感受力」。只

要磨練「感受力」，必定有嶄露頭角的一天 ※2。

[※2] 磨練感受力就會嶄露頭角

才能是天生的，無法強求，不過感受力卻是可以鍛鍊出來的。舉例來說，沒有時尚品味的人訂閱數個月的時尚雜誌來看，藉以磨練感受力的話，能夠培養出某種程度的時尚品味。我的看法是，越是擔心自己才能的人，更要努力磨練自己的感受力。本書大致介紹了創作短篇漫畫故事的技巧，請各位務必參考本書，多多磨練自己的感受力。

「漫畫是一種文化」，這種說法已經流傳很久了。我也認為漫畫是一種文化，但若要說是成熟的文化，又好像還不夠成熟。

因為，以其他的文化，如棒球、足球、鋼琴或花道等等，日本全國都有便宜授課的教室、俱樂部或團體等單位，教導初級生學習該文化的基本技巧·技法。相對於此，漫畫除了可以在美術專科大學等高等教育機構學習之外，幾乎找不到其他的授課單位。而我，就是想建立這樣的機構。

我經常掛在嘴邊的是，假如某個少年想開始練習棒球，無須找鈴木一郎或松井秀喜來擔任教練。握球方式、揮棒方式、棒球規則或是得分方式等，就算不是退休的棒球選手也能指導、授課。

以棒球或足球來比喻就非常容易理解。天賦與踏實努力的結果，最後也只有極少部分的人能夠成為職業選手。然而，就算沒有到達那樣的程度，也不是因此就不能玩球，從小孩到大人都能夠以業餘棒球、業餘足球的方式樂在練習或比賽中。

漫畫界也是一樣，同人誌即賣會等活動，就是業餘作家能夠定期露臉的場合，也定期舉辦非常高品質的活動。

閱讀本書的讀者中，有許多人可能無法成為職業漫畫家，某種意義來說也最好不要成為職業漫畫家。憑著些許的才能是不可能一輩子靠漫畫糊口的。因為比起這種看客戶臉色維生的行業，倒不如老實地工作，過著穩定收入的生活還比較實際。

不過，難道畫漫畫就沒有意義了嗎？學漫畫就沒有意義了嗎？倒也不是這麼說。畫漫畫會帶來許多樂趣，透過畫漫畫也能夠學到許多人生哲學。還有，與漫畫同好們一起創作同人誌而不是投稿商業誌出版，這也是非常開心的活動。

即便如此也想成為職業漫畫家的人，請務必先做好心理準備。這是一個完全無法讓你任性、找藉口的世界。搞不好在漫畫人生的路途中，會面臨無法溫飽、進退維谷的局面，如果覺得就算這樣也想把人生賭在漫畫上的話，那就勇敢去挑戰吧。

POINT

1. 不變動內部結構進行修改。

2. 讓內部結構與外部結構進一步產生關聯。

3. 充分展現自己的風格。

WORK　從前面畫好的分鏡中找出自己的問題點並修改。修改時不要變動角色的情感走向。

角色‧故事確認清單

在此把本書說明過的創作角色與故事的重點整理成一覽表。如果自己已經大致設定好角色與故事的話，請使用這份確認清單，檢視是否有不足之處。

角色

	確認重點	說明	Lesson
☐	根據漫畫角色的六種類型創作主角與配角。	漫畫的角色可以分為以下六種類型，①少年漫畫的經典角色；②普通但是溝通能力強；③普通而且溝通能力弱；④奇特型；⑤天才型；⑥敏感型。	Lesson01
☐	劃出角色的全身圖、表情、台詞。	角色設定表以圖像為主製成，如此能夠更容易延伸對角色的想像。	Lesson02
☐	寫出性格、怪癖、朋友關係等簡歷，並以文案形容該角色。	簡歷不是像履歷表那樣列出角色的經歷就好，應該寫出各角色的性格或人際關係等特色。	Lesson02
☐	化身為角色本人寫日記、反省文或年譜。	透過文章或年譜，深入挖掘角色的過去與現在。	Lesson03
☐	思考對於角色而言的重要回憶、場所與道具。	先想好角色的小故事或回顧畫面等，想讓讀者看到的要素。	Lesson04
☐	把自己本身的要素投射在角色身上。	組合自己的經歷或境遇作為原創要素，並加諸在角色身上。	Lesson04

企劃

	確認重點	說明	Lesson
☐	以「○○的△△做了××」的短文寫出企劃要素。	企劃從「主語」+「謂語」的短文開始寫起。	Lesson05
☐	若想要寫出精彩的企劃要素，要事先想出許多構想。	如果想寫出精彩的企劃要素，不要執著於最先想到的構想，重要的是想出好幾個構想，再從其中選出最好的一個。	Lesson06
☐	把企劃要素延伸為二百字的文章，其中要放入三個「精彩的情境」。	把一句話的企劃要素發展為二百字的文章。這時要想三個精彩的情境放入企劃中。	Lesson06
☐	在企劃中加入引誘或劇情發展的關聯性，這樣就不會有所疏漏。	一開始光靠故事的精彩性的話，故事情節就會有疏漏。進入中場之後要加入會讓讀者在意的引誘，或是透過二段爆點、三段爆點等連續性的發展，讓讀者不會感到厭膩。	Lesson07
☐	在企劃中反映出自己擅長的領域、興趣嗜好。	把自己擅長的領域、對象加入企劃內容，為企劃添加原創性。	Lesson08
☐	請他人看企劃內容進行推敲。	請他人幫忙看企劃內容並給予客觀的意見，藉此改進企劃內容。	Lesson08

故事大綱

	確認重點	說明	Lesson
☐	以「開場‧中場①‧中場②‧高潮‧完結篇」等五部分寫故事大綱。	故事大綱分割為五個部分書寫。	Lesson09
☐	記住段落數與頁數的對應關係，以調整事件的數量。	故事大綱的事件數量（段落數）與漫畫頁數有對應關係。如果頁數決定好了，必要的事件數量（段落數）也就確定下來了。	Lesson09
☐	在中場加入對主角產生共鳴的故事情節或作者的嗜好。	在中場逐漸追加對主角或作品世界產生共鳴的事件，如此在故事達到高潮之前，讀者對主角都會維持在產生移情作用的狀態。	Lesson10
☐	高潮由「夢想型」或「激勵型」的情節組成。	引起高潮的事件分為引發讀者夢想的事件，或讓讀者受到激勵的事件。	Lesson10
☐	角色的情感流向不要中斷，要自然地持續。	確認故事大綱的情感流向，避免角色的言行舉止或性格突然改變，或看起來不自然。	Lesson10
☐	透過故事大綱，主角領悟了某事並有所成長（變化）。	成長是漫畫故事中不可或缺的部分。不過，如何領悟、領悟到什麼而獲得成長，這才是故事精彩的關鍵處。	Lesson11
	以附加的做法利用道具‧關鍵字‧台詞‧主題埋下伏筆。	伏筆可以利用附加的做法安插。後面再來確認故事大綱中出現的道具或台詞等能否拿來運用。	Lesson12

演出

	確認重點	說明	Lesson
☐	根據故事大綱畫分頁大綱。	分鏡不是一次畫完，首先要先畫出分頁大綱，確認故事情節的發展與主角的情感走向。	Lesson13
☐	仔細又強烈地畫出角色的情感表現。	強烈地呈現角色的表情或是仔細畫出微妙的表情等，都能夠產生現實感。	Lesson14
☐	運用獨白直接傳達角色的情緒。	利用獨白直接表達作者或角色的情緒，藉以接近讀者的心情。	Lesson14
☐	想像讀者在高潮階段想聽的內容，並以台詞呈現。	先讓讀者讀到內心憧憬的夢想或激勵，再使用固定的台詞，藉此讓讀者覺得角色「瞭解自己」。	Lesson15
☐	不更動角色的情感走向，仔細推敲分鏡。	重新檢視大致完成的分鏡，推敲戲劇性的演出是否到位。	Lesson16
☐	找到並畫出只有自己才能夠發揮的領域。	找到最能展現自己強項的「自我風格」。	Lesson16

結語

　　二〇一四年三月，我從事漫畫教育的工作剛好滿十年了，另外與兩位朋友一起成立的這間漫畫教室也有五年之久。在這個具有意義的階段，我由衷感謝有這個機會一償宿願，將短篇漫畫的創作方式公開出版。

　　另外，我也想感謝這十年來所有跟我一起創作漫畫的學生們，本書的出版都是由每一位學生的成功體驗·失敗體驗所堆砌而成的。

　　我也想對這次協助製作範例的海豚MBA漫畫教室學生、畢業生們鄭重道謝。本書所有的範例都是「Made in 海豚MBA漫畫教室」，本人深感榮耀。

　　我的夢想是在日本全國各地開設二百間海豚MBA這樣的漫畫教室。我們的機動性高，北到北海道、南到沖繩，只要該地區有四十個人想從事漫畫創作，我們就能夠開立漫畫教室。在漫畫教室中，從小朋友到大人，有人想成為職業漫畫家，也有人希望針對同人誌販售會創作作品。在教室中，我確定除了充滿笑容與笑聲之外，也會產生無限令人讚嘆的創意。

　　一直以來，日本的漫畫文化都是由擁有不尋常熱情的漫畫家個人，以及一樣擁有非比尋常熱情的編輯個人引發化學反應所產生的結果，也是每個人努力的產物。不過，我個人強烈認為，若想要讓日本漫畫文化更加成熟的話，不應該依賴個人的力量，某種意義上來說，必須合理地建立實際的培育機構才對。這個論點只要看其他成熟的文化就簡單易懂。另外，以個人力量建立漫畫事業的專家們，對於後進的指導也是不可或缺的。

　　有這樣的培育機構之後，連小學生瞭解「移情作用」的概念都像是呼吸一樣自然的時候，我們也就能夠讀到前所未見的精彩漫畫作品了。

　　我們抱持著明確的信念與理念，貫徹執行這個專案。不過，如果想要實現在日本全國各地成立二百間漫畫教室的願望，我需要各位的鼎力相助。可能是作者，也可能是漫畫指導者，可能是站在編輯角度的人，也可能是擔任基礎設施整合的朋友等等，誠摯邀請各位加入這項專案。

　　出版業不景氣這個極為現實的高牆擋在我們面前，不過我相信，我們熱愛的漫畫的表現方式·漫畫文化將會持續發展·成熟，我每天也都會堅持目標，努力不懈。

二〇一四年三月　永遠不變的東高圓寺　田中裕久

▲製作漫畫是一個無窮無盡的過程。如果能夠瞭解本書所說明的內容,並且實際運用,我想一定有機會獲得商業漫畫誌所舉辦的獎項。還有,創作「暢銷」漫畫時,請跟責任編輯緊密合作,編輯一定會親切對待為了畫出精彩漫畫而拚命努力的初學者,並給予諸多協助。

執筆群簡介

■作者

田中裕久 (Tanaka Hirohisa)

二〇〇九年成立海豚MBA漫畫教室。擔任漫畫教室負責人與編劇講師，每天在東高圓寺地區與學生共同創作短篇漫畫。

著作《漫畫編劇特訓班》(商周出版)

http://www.iruqa.com

■範例製作 (海豚MBA漫畫教室學生·畢業生·講師)

井口亮太

· Lesson15 「讀者想聽的台詞」分鏡

石井晴子

著作《如何畫漫畫中的女生》(Hobby Japan)

· 第4章 開頭漫畫

· Lesson07 「引誘」的分鏡

· Lesson13 〈羅生門〉表情

永地 (Web: http://hf81.blog.fc2.com)

· 序言 開頭漫畫

· 「結語」 漫畫

· Lesson06 〈地獄商店街〉企劃想像插圖

· Lesson08 創意插圖

N☆A

· Lesson12 分頁大綱

大塚Shion

· 封面人物插圖

· 內文小人插圖

· Lesson01 角色範例

木村直

· Lesson12, 16 〈那段飄浮的日子〉分鏡

小園Megumi

· Lesson06 〈地獄商店街〉企劃

· Lesson08 發揮實力·沒有發揮實力所想出來的創意

佐藤亞美

· Lesson09 〈生命終點站的廚房〉故事大綱

三代目吉村翼

著作《最喜歡 吉村大叔!完全版》(講談社)

· Lesson08 〈內心的審判……〉構想

GM

· 第3章 開頭漫畫

· Lesson10 「激勵型」分鏡

· Lesson12 「道具」分鏡

椎名

· Lesson10 「夢想型」分鏡

Suu

· 第2章 開頭漫畫

· Lesson10 「內部結構」分鏡

Suga

· Lesson07 〈怪物派克外套〉分鏡

· Lesson12 「道具」創意

杉山Humiko

· Lesson14 獨白範例

鈴木

· Lesson03 年譜·單格漫畫

· Lesson05 跳脫平凡的插圖

· Lesson08 〈內心的審判……〉分鏡

田村洋一

· Lesson08 〈戰國髭武將〉企劃

松本薰

· Lesson03 創作反省文

· Lesson08 〈戰國髭武將〉推敲分鏡

· Lesson14 「強烈的情緒表現」

Mari

· Lesson03 單格漫畫

· Lesson05 跳脫平凡的插圖

三咲Nao

· Lesson06 〈逆轉男子〉

· Lesson10 「在一格漫畫中所能夠呈現的帥氣」分鏡

蜜野Makoto

2012年以集英社出版的《Cocohana》出道

· Lesson14 「微妙的表情」

安寺Ryou

· Lesson03 創作反省文

Yonetamadoka(Twitter:@YONEYAMA_EM)

· 第1章 開頭漫畫

學習館 23

讓角色活起來！最強漫畫故事講座：
打造人物性格、強化劇情架構，新手都能駕馭的不敗創作法！

原著書名／キャラクターを動かす！マンガストーリー講座
原出版社／翔泳社
作　　　者／田中裕久
譯　　　者／陳美瑛
企劃選書／劉枚瑛
責任編輯／劉枚瑛

版　　　權／吳亭儀、江欣瑜、林易萱
行銷業務／周佑潔、賴玉嵐、賴正祐
總 編 輯／何宜珍
總 經 理／彭之琬
事業群總經理／黃淑貞
發 行 人／何飛鵬
法律顧問／元禾法律事務所 王子文律師
出　　版／商周出版
　　　　　台北市104中山區民生東路二段141號9樓
　　　　　電話：(02) 2500-7008　傳真：(02) 2500-7759
　　　　　E-mail：bwp.service@cite.com.tw
　　　　　Blog：http://bwp25007008.pixnet.net./blog
發　　　行／英屬蓋曼群島商家庭傳媒股份有限公司城邦分公司
　　　　　台北市104中山區民生東路二段141號2樓
　　　　　書虫客服專線：(02)2500-7718、(02) 2500-7719
　　　　　服務時間：週一至週五上午09:30-12:00；下午13:30-17:00
　　　　　24小時傳真專線：(02) 2500-1990；(02) 2500-1991
　　　　　劃撥帳號：19863813　戶名：書虫股份有限公司
　　　　　讀者服務信箱：service@readingclub.com.tw
　　　　　城邦讀書花園：www.cite.com.tw
香港發行所／城邦(香港)出版集團有限公司
　　　　　香港九龍九龍城土瓜灣道86號順聯工業大廈6樓A室
　　　　　電話：(852) 2508-6231　傳真：(852) 2578-9337
　　　　　E-mail：hkcite@biznetvigator.com
馬新發行所／城邦(馬新)出版集團 Cite (M) Sdn Bhd
　　　　　41, Jalan Radin Anum, Bandar Baru Sri Petaling,
　　　　　57000 Kuala Lumpur, Malaysia.
　　　　　電話：(603)9056-3833　傳真：(603)9057-6622
　　　　　E-mail：services@cite.my

封面設計／R&A Design Studio
封面繪圖／迷子燒
內頁編排／林家琪
印　　　刷／卡樂彩色製版有限公司
經 銷 商／聯合發行股份有限公司
電話：(02)2917-8022　傳真：(02)2911-0053

■2016年07月初版
■2023年12月05日2版

Printed in Taiwan
著作權所有，翻印必究

城邦讀書花園
www.cite.com.tw

線上版讀者回函卡

定價／480元
ISBN 978-626-318-606-4
ISBN 978-626-318-680-4（EPUB）

國家圖書館出版品預行編目(CIP)資料

讓角色活起來!最強漫畫故事講座:打造人物性格、強化劇情
架構,新手都能駕馭的不敗創作法!/田中裕久著;陳美瑛譯. --
2版. -- 臺北市:商周出版:英屬蓋曼群島商家庭傳媒股份有
限公司城邦分公司發行, 民112.12
176面; 19×25.8公分. -- (學習館; 23)
譯自:キャラクターを動かす!マンガストーリー講座:マン
ガを描く全ての人へ!ストーリー作りの教科書
ISBN 978-626-318-606-4(平裝)
1.CST: 漫畫 2.CST: 繪畫技法
947.41　　　　　　　　　　　　　　　　112002006